KB076234

나의 첫 에르미타지 탐험기

일러두기

1) 에르미타지를 구글에서 검색하면 '에르미타지', '에르미타시', '에르미타주' 세 개가 번갈아 나온다. 국립박물관에서 특별전을 할 때 '에르미타시'라고 쓰는 걸로 보아 '지'보다 '시'로 쓰기로 한 것 같다. 'Hermitage'가 러시아에서 'Эрмитаж'로 쓰고 마지막 'Ж'가 러시아어 발음 규칙에 따라 'sh'로 발음되기 때문이다. 하지만 여기서는 에르미타지로 쓰려고 한다. 프랑스어 'Hermitage'에서 마지막 'ge' 발음이 '지'와 더 가깝기 때문이다. 동일한 프랑스어 기원 단어인 빌리지(village), 코티지(cottage), 보이지(voyage) 모두 'ge'로 끝나면서 '지'로 쓰기 때문에 더 익숙한 이 규칙을 따른다.

2) 에르미타지의 전시품은 계속 순환 전시하고 타 박물관 임대나 보존 처리 등을 위해 전시에서 내려질 때가 있고 종종 위치도 변경된다. 그러므로 현재의 위치, 전시 우뮤는 이 책과 다를 수 있음을 미리 알린다.

3) 이 글은 2019년과 2022년 각각 1년씩 2년 동안 관람한 기록이다. 에르미타지의 건물별로 챕터를 구분하였기 때문에 관람한 날짜는 챕터 순서가 아님을 미리 밝힌다.

4) 이 책에 사용된 이미지는 최대한 직접 찍은 사진을 이용하였으나 부득이하게 인터넷에서 찾은 이미지를 사용하기도 하였다. 이미지 설명 마지막에 (Wiki)가 포함되어 있다면 'commons.wikimedia.org'에서, (art)가 포함되어 있다면 'artvee.com'에서 제공하는 퍼블릭 도메인 이미지를 사용했음을 밝힌다.

세계 3대 박물관 중 가장 위대한 상트페테르부르크의 아트스폿

나의 첫 에르미타주 탐험기

곽수빈 지음

여러분도 언젠가
에르미타지에 꼭 한 번 가보시기를

러시아에서 쓰기 시작한 이 글을 한국에 돌아와 이어가면서 문득 2018년에 러시아에 갔던 때가 떠올랐다. 러시아에 도착한 다음 날인 토요일, 러시아 통신사 유심칩도 살 겸 시내 구경도 할 겸 넵스키 대로로 나가 궁전 광장까지 걸어보았다. 상트페테르부르크의 2월은 겨울이 한창이어서 숨을 쉴 때마다 폐 속으로 차갑게 들어오는 공기가 러시아에 와 있음을 실감하게 해주었다. 수 년 전 이미 여행으로 한차례 가보았던 도시지만 눈에 뒤덮인 페테르부르크는 그때가 처음이었고 눈과 이 도시가 얼마나 잘 어울리는지 처음 알게 되었던 날이기도 했다.

지금의 러시아는 우크라이나 전쟁으로 옛날 냉전시대처럼 가기 힘든 나라가 되었다. 안 그래도 코로나 시대 2년은 아무것도 못 한 시기였는데 이제는 전쟁 때문에 예전처럼 자유롭게 러시아를 왕래하기 힘들어졌다. 예전 같은 시대가 언제 다시 돌아올 수 있을지 아쉬운 마음이다. 러시아가 먼저 시작한 전쟁이고 이어진 국제사회의 맞대응으로 인한 것이기에 러시아를 두둔할 생각은 없다. 하지만 내가 무척 아쉽게 생각하는 점은 전쟁으로 인해 러시아가 가

진 예술과 문화유산을 세계인이 향유하기 힘들어졌다는 점이다. 에르미타지 전시품에 러시아산 작품은 거의 없고, 특히 회화는 대다수가 서유럽 작품인 만큼 전쟁으로 인해 오히려 서유럽인들이 본인들의 문화유산에 접근하기가 더 힘들어졌다.

여행 좋아하는 한국 사람들도 특히나 피해가 크다. 러시아 여행을 준비하던 분들은 코로나 시대만 끝나길 바라고 있었지만 전쟁 때문에 주요 항공사들이 러시아 취항을 중단하면서 러시아에 입국할 수 있는 방법이 매우 제한적이다. 유럽으로 여행을 가려 해도 러시아 영토를 둘러가느라 비행시간이 3~4시간 정도 더 늘어났고 가격도 많이 올랐다. 다행히 한국인은 아직 무비자로 러시아 입국을 계속할 수 있지만 전쟁 중인 나라에 여행으로 가고 싶어 하는 사람은 없을 것이다.

나는 에르미타지에 대한 글을 쓰면서 가이드북같이 정보성 글을 쓰고 싶은 것인가 아니면 감상기를 쓰고 싶은 것인가에 대해 고민이 많았다. 이 글을 처음 시작할 때와 지금은 상황이 많이 다르다. 처음 글을 시작할 때는 감상기

성격이 더 강하고 내 주관과 감정이 더 많이 들어가게 하려고 노력했다. 하지만 코로나와 전쟁 이후, 이 박물관이 얼마나 값진 곳인지, 어떤 풍부한 역사를 가지고 있는지를 더 알려주고 사람들이 비록 당장 가지는 못하지만 이곳에 대한 호기심을 계속 가지고 있으면 좋겠다, 라는 생각이 강해졌다. 그래서 '둘 다 하면 어때?'라고 생각하고 호기롭게 글을 마무리했지만 평가는 이 책을 읽어주시는 분께 부탁드려야겠다.

이 책을 다 읽고 '나도 언젠가 에르미타지에 꼭 한 번 가 봐야겠다'라는 마음이 생긴다면 나는 내 목표를 달성했다고 생각한다. 그리고 처음에는 미술을 전공한 적 없는 건축인이(대학 과정 중에 교양과목으로 미술사가 있긴 했습니다만) 미술에 대한 크나큰 애정 하나만으로 미술에 대한 글을 쓴다는 것이 큰 부담이기도 했다. 하지만 오히려 이로 인해 남들에게 배운 방식이 아닌 내 방식으로 그림을 보고, 평범한 사람의 말로 미술을 이야기해주는 글이 될 수 있었다고 생각한다. 미술이라는 것이 생각했던 것보다 어려운 것이 아니고 우리와 항상 함께해온 우리의 삶이기에 어려워서는 안 된다고 생각한다. 그렇기에 즐

겹게 또 쉽게 이 책을 읽어주셨으면 한다.

　마지막으로 이 책에 들어가는 사진들 중 부족한 사진들을 직접 찍어준 이지애님 덕분에 이 책은 더욱 풍성해질 수 있었다. 또한 러시아에 사는 5년 동안 좋은 직장동료이자 술친구로 러시아 생활을 지루하지 않게 보내도록 도와준 안계형, 김율화, 이윤주, 김은애, 전인열에게도 고마움을 전한다. 항상 든든한 버팀목이 되어주는 가족에게도 감사함을 전한다.

차례

Chapter 5

관외

맺는 말

에르미타지 연표

1712 상트페테르부르크로 수도 이전

1762 엘리자베타 여제 즉위

1754~1762 겨울궁전 건설

1762 예카테리나 2세 여제 즉위

1764~1775 소에르미타지 건설

1764 고츠코브스키 컬렉션 취득으로 예술품 수집 시작

1769 브륄 컬렉션 취득

1771~1787 대에르미타지 건설

1783 에르미타지 극장 건설

1795 성게오르기 홀 건설

1796 파벨 1세 황제 즉위

1801 알렉산드르 1세 황제 즉위

1815 프랑스 조제핀 황후 컬렉션 취득

1825 니콜라이 1세 황제 즉위

1825 에르미타지 박물관 대중 공개

1826 1812전쟁 갤러리 개장

1830~1840 블륨로프 설계로 궁전 인테리어 교체

1837 궁전 대화재

1840	궁전 복구
1852	신에르미타지 건설
1855	알렉산드르 2세 황제 즉위
1858	파빌리온 홀 완공
1861	캄파나 컬렉션 취득
1881	알렉산드르 3세 황제 즉위
1894	니콜라이 2세 황제 즉위
1914	1차 세계대전 동안 겨울궁전을 야전병원으로 사용
1917	10월 혁명으로 니콜라이 2세 황제 퇴위, 겨울궁전에서 황가 추방, 임시정부 사무실로 사용
1917~1922	에르미타지 궁전 국유화, 궁전 전체 홀과 전시품 대중 개방
1920~1930	에르미타지 보유 작품 국유화, 모스크바 푸쉬킨 박물관과 소장품 재분배
1941	2차 세계대전으로 유물들 시베리아 이송
1981	멘쉬코프 궁전 박물관으로 개장
1992	표트르 1세 겨울궁전 박물관으로 개장
1999	신관 개관
2003	로모노소프 도자기 공장 내 도자기 박물관 개장

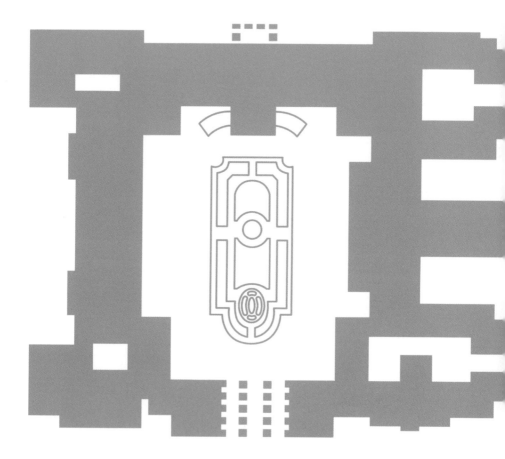

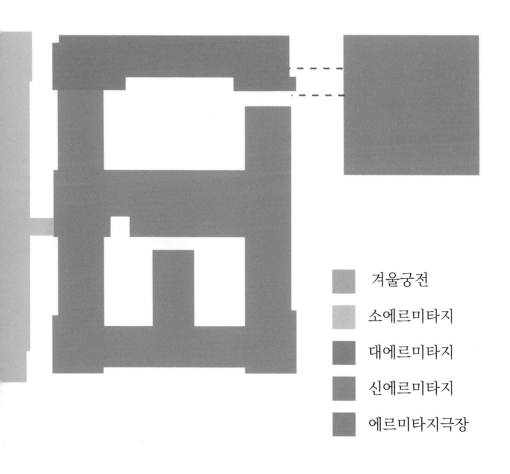

겨울궁전

소에르미타지

대에르미타지

신에르미타지

에르미타지극장

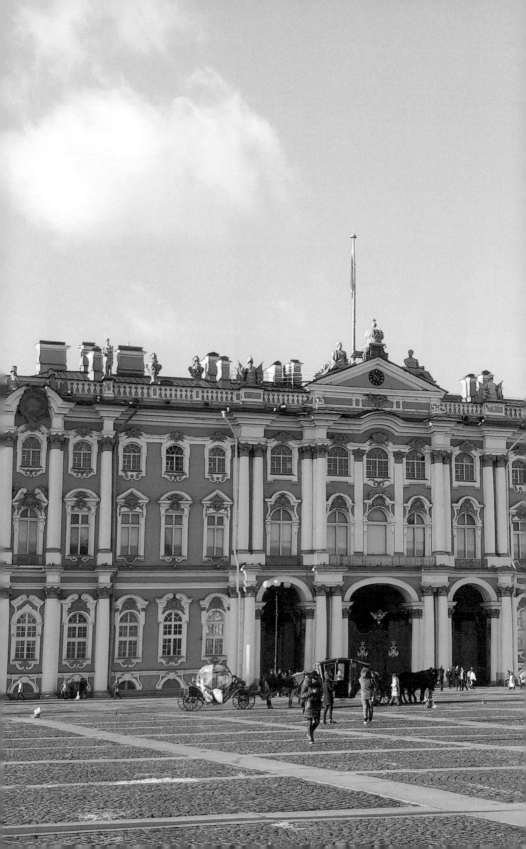

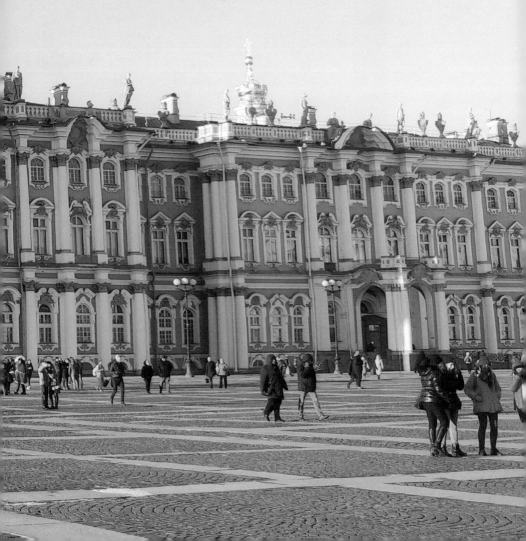

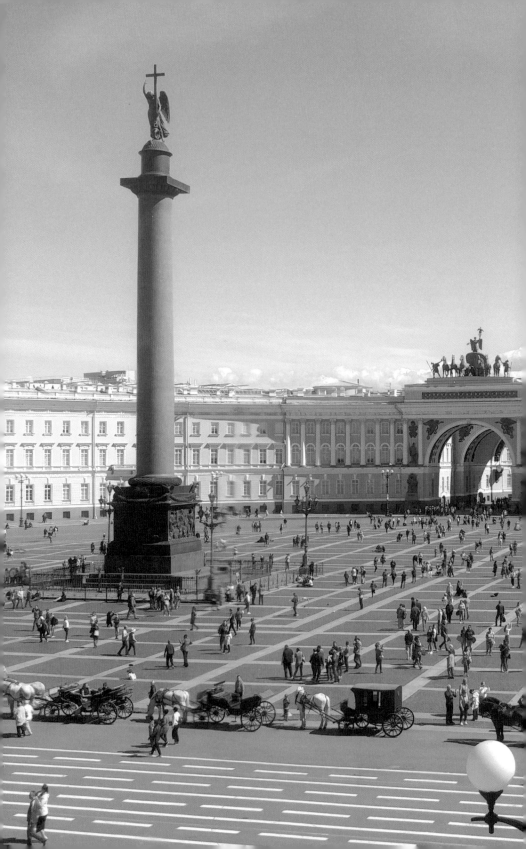

신관과 궁전 광장 전경

Chapter 1

겨 울 궁 전

그때도 사람들은 살아갔다,
고대 메소포타미아 문명 전시관

박물관 후원 프로그램 '에르미타지의 친구들' 카드를 소지한 사람은 궁전 광장에서 겨울궁전을 정면으로 바라보고 섰을 때 일반적인 출입문 오른쪽에 위치한 '코멘단스키(지휘관)' 문을 통해 박물관에 들어가게 된다. 일반 정문을 통해서 들어가도 상관은 없으나 정문은 사람들이 길게 줄을 서서 입장을 기다리고 있는 것이 다반사이기에 편의를 봐주기 위해 단체 관광객이 사용하는 코멘단스키 문을 이용하게 해준 것이다. 물론 여기서도 단체관광객이 몰리면 그 단체가 다 들어갈 때까지 한참을 기다렸다가 들어가는 경우도 있으나 대부분 바로 들어갈 수 있다.

　지휘관의 문을 지나서 처음 만나는 전시실은 메소포타미아 문명의 유물을

전시하는 공간이다. 메소포타미아 문명에 큰 관심이 있거나 관람 시간이 많이 남지 않는 이상 관광객들이 잘 가는 곳은 아니다. 그래서인지 이 전시실은 겨울궁전 내 다른 전시실들과는 달리 인테리어가 수수하고 천장이나 벽, 바닥 장식이 화려하지 않다. 좀 심하다 싶은 건 천장에 물이 샌 얼룩이 남아 있는 정도이다.

이 전시실을 들어가 바로 마주하게 되는 것은 글자가 빼곡하게 적힌 반질반질한 사암 석판 4장인데 거기에는 2개의 언어로 무엇인가 가득 적혀 있다. 하나는 그리스어인데 두 번째 판에 적혀 있는 나라말은 아랍어와 흡사하게 보였지만 어느 나라말인지 알 수 없었다. 안내판의 설명에는 '하드리아누스 황제의 팔미라 관세 석판'이라고 적혀 있다. 나중에 에르미타지 사이트에 들어가 유물에 관한 이야기를 읽어보니 러시아 고고학자에 의해 시리아에서 발견되었고, 오스만제국의 술탄이 러시아 황제에게 보내는 선물 형식으로 러시아 에르미타지에 오게 되었다고 하는데 어처구니가 없었던 건 이 관세 석판이 오데사 항구에서 수입 관세를 내지 않아 세관에 2년간 억류되었다는 사실이었다. 세금을 어떻게 내야 한다는 내용이 빼곡하게 적힌 돌판이 수입 관세를 내지 않아 (그것도 오스만제국이 러시아 황제에게 보내는 선물인데) 세관에 잡혀 있다는 상황 자체가 뭔가 대단히 넌센스 같았다. 관료주의의 시작이라 할 수 있는 법령이 적혀 있는 판이 20세기 초 러시아 관료주의에 의해 잡혀 있는 것도 현재의 관료주의가 고대의 관료주의의 뒤통수를 치는 모양이라니 그것도 참 역사의 아이러니다.

이 석판은 그리스어와 당시 근동 지역에서 쓰인 아람어로 되어 있다. 로제타 석판이 생각났다. 아람어는 기록으로 남은 문건이 많고 이미 교역이 활발한 시대의 언어라 해석에 어려움이 없었으나 만약 아람어가 이집트 상형문자

처럼 해석이 안 되는 언어였다면 이 석판을 통해서 아람어를 알 수 있었을 것 같다. 또한 당시 경제 상황과 나라 운영에 대한 정보를 가지고 있는 기록물이기에 소중한 자료이기도 하다.

팔미라는 현재 시리아에 있는 유적으로 로마시대 실크로드 중계무역과 지역 안보를 담당하는 중요한 도시로 융성했다. 지금은 혼란스러운 시리아 상황으로 관리가 힘들고 더군다나 한때 이 지역을 점령했던 IS가 유적지를 파괴한 가슴 아픈 역사도 있다.

사람 키만한 석판 4개를 뒤로하고 옆방으로 들어가면 본격적으로 메소포타미아인들(수메르인, 아시리아인 등)의 생활상을 보여주는 전시 공간이 나온다. 메소포타미아 문명은 워낙에 유명해서 이집트만큼이나 익숙하다. 여기서도

팔미라 관세 석판, 2세기경, 사암.

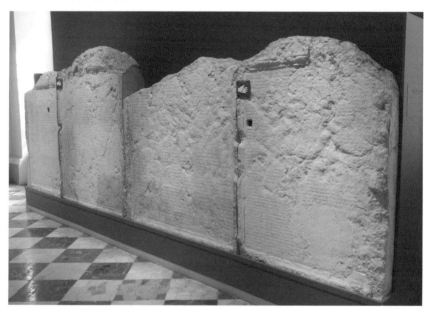

사람 키만한 거대한 석판 3장을 볼 수 있는데 이번에는 글자가 아니라 거대한 부조였다. 세월이 느껴지는 밝은 회색 사암 돌덩어리에 얕은 양각으로 군인 모습의 사람과 천사가 조각되어 있다.

작품 제목이 '설형문자가 적혀 있는 아슈르나르시팔 2세와 그 수호신 부조'인 것으로 보아 군인은 아슈르나르시팔 황제고 그 뒤 날개를 가진 사람은 수호신이다. 조각 앞에 마련되어 있는 벤치에 앉아 천천히 조각을 보고 있으려니 팔과 다리의 근육이 도드라지게 세밀하게 조각되어 있는 것이 놀라웠다. 창을 들고 있는 팔 근육에서 팽팽한 긴장감을 느낄 수 있었다. 이 부조 조각이 만들어진 건 기원전 9세기경인데 그때 이미 인간의 근육에 대해 충분히 연구했다는 사실이 놀랍다.

전시실에는 설형문자가 가득한 점토판들도 볼 수 있는데 해석이 가능한 것들은 옆에 러시아어로 적어 두었다. 읽어보면 재미있는 내용이 많은데 신을 찬양하는 점토판도 있고 일상의 편지도 있었다. 예를 들면 '지금은 나도 상황이 여의치 않아 빌려달라는 돈을 빌려줄 수 없지만 그 대신 먹을거리를 좀 보내네'라던가 '어떤 어떤 상태의 노예를 얼마에 구매하였으므로 소유권을 넘김'과 같은 정말 당시 사람들의 일상이 살아 숨 쉬고 있는 일상적인 점토판들

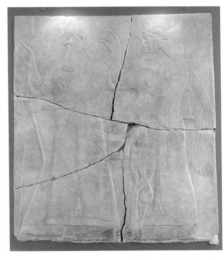

아슈르나시르팔 2세의 궁전의 설형문자가 적혀 있는 왕과 수호신 부조, 기원전 883-859, 243x217cm, 사암.

이었다.

시간은 이미 수천 년이 흘렀지만 당시 인류의 삶과 현재 우리의 삶은 근본적인 차이가 있을까? 그때 살던 사람들도 우리와 똑같이 먹고, 세금 내고, 신을 섬기고, 물건을 사고팔았으며, 돈을 빌려주고 공부하고 그림을 그리고 돌을 조각했다. 그들은 우리였고 우리는 그들이었다.

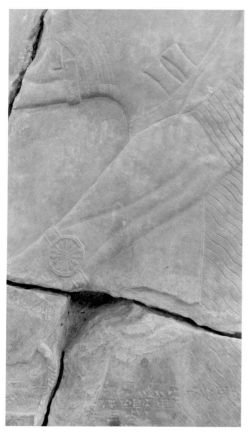

아슈르나시르팔 2세 궁전의 설형문자가 적혀 있는 왕과 수호신 부조, 팔 부분 확대.

거친 시베리아, 섬세한 문명, 시베리아 문명 전시관

처음 에르미타지에 갔을 때는 1층부터 3층까지 순서대로 볼 생각이었다. 코멘단스키 입구로 들어가 제일 먼저 나오는 고대 중근동 문명관을 둘러보고 나서 박물관 안내 지도를 보니 1층에는 시베리아 고대 문명과 중앙아시아, 극동 문명들이 전시되어 있다고 나와 있었다. 다음 목적지를 시베리아 문명으로 정하고 들어갔으나 지도를 보고 가는 길을 한참 연구했다. 겨울궁전은 가운데가 비어 있는 정사각형 모양이다. 궁전광장에 접해 있는 면 1층에 정문 출입구가 있고 그 오른쪽에 코멘단스키 문과 고대 중근동 문명 전시실이, 그리고 왼쪽에는 시베리아 문명과 중앙아시아 문명 전시실이 있다. 그래서 오른쪽 날개 부분에서 왼쪽 부분을 가기 위해서는 우선 2층으로 올라가 지도상 궁전 왼

쪽 끝부분에 있는 계단을 타고 내려가야 한다. 즉 코멘단스키 문으로 들어가면 거기서 중앙 출입구 로비 쪽으로 가기 위해 뮤지엄 숍과 카페를 지나고 겨울궁전의 오른쪽 상위에 있는 제일 화려한 요르단 계단을 올라간 후 여러 화려한 전시실을 지나 계단으로 내려와야만 하는 미로 같은 구조다.

글을 쓰면서도 내가 뭔 말을 하는지 잘 모르겠다. 그냥 방마다 계시는 박물관 직원에게 물어보는 것이 제일 빠르다. 게임 속 NPC Non-Player Character처럼 중간중간 계시는 분들을 잘 활용해야 박물관 관람을 알차게 할 수 있다. 모르는 것이 있으면 바로 물어보고 길을 잃어버리면 바로 도움을 요청하자. 입장권을 사서 당당하게 들어왔으니 도움이 필요할 때 곧바로 녹색 옷을 입고 계신 직원(주로 할머니)에게 물어보면 마침 심심했는데 잘됐다는 듯 열정적으로 설명해주실 것이다. 단, 영어가 가끔 안 통할 경우가 있기는 하다. 하지만 친절하신 분들은 주변에 영어가 가능한 직원을 찾아주려고 노력하실 것이다.

겨울궁전 1층 왼쪽 날개 부분에는 시베리아 전시실 외에 중앙아시아 유물, 코카서스 유물, 황금 보물실(스키티아인들의 황금 유물들이 전시되어 있음)이 있는데 그중 보물실은 사전에 출입시간을 신청해서 가이드 투어로만 관람이 가능하다. 오늘 볼 규모로 시베리아 유물 전시 부분만 보아도 충분하다 생각되어 그쪽만 목표로 하고 갔었다. 참고로 나는 박물관에 들어가면 보통 2~3시간 정도만 둘러보고 나왔기에 매 방문마다 큰 욕심을 부리지 않았다. 무제한 출입이 가능한 카드 소지자의 여유라고 할 수 있겠다.

보통 주말 느즈막히 집을 나서 넵스키 대로까지 약 30분 정도 지하철을 타고 가고, 에르미타지 인근 서브웨이 샌드위치로 브런치를 때우고, 산책 겸 에르미타지를 둘러보고 오는 것이 나의 주말 스케줄이었다. 점심 이후 커피 한 잔을 마시며 둘러보면 참 좋았겠지만 전 세계 대부분의 박물관 규정이 그러하

듯 음식물 취식이 안 되기 때문에 그러지 못한다는 것은 아쉬웠다.

위에 설명한 대로 한참을 걸어 도착한 시베리아 문명관은 한적했다. 가는 길이 그렇게도 복잡하니 사람이 많았다면 오히려 이상했을 것 같다. 특히나 관광 중이었다면 반 고흐 급 그림이나 유물이 있지 않은 이상 나 역시도 가지 않았을 것 같다. 전시실도 다른 곳과 다르게 좀 어두운 느낌이다. 자연광이 잘 안 들어오는 반지하층이어서 그런 것 같다.

시베리아 문명관의 중간에는 검은 미라가 전시되어 있다. 하지만 내가 제일 관심을 가진 건 펠트 재질로 만들어진 카펫과 다양한 장신구였다. 이곳 대부분의 유물은 알타이산맥 지역 무덤군에서 발견된 것인데 파지리크Pazyryk 문화의 유물로, 만들어진 시기가 기원전 5~4세기쯤이었다. 즉 지금으로부터 약 2500년 전 펠트 작품들이 내 눈앞에 있다는 것이다. 파지리크 문화 사람들은 후대에 스키타이인으로 불리는 민족의 선조로 추정된다. 그래서 이들은 금속 공예 실력도 대단히 뛰어나다.

솔직히 고백하건대 시베리아는 내가 크게 관심을 가져본 지역이 아니었어서, 이전에 어떤 역사가 있었고 어떤 사람들이 살았는가에 대해 생각해본 적도 없었다. 오히려 이 전시실에 들어서야 '옛날 시베리아에도 사람이 살았었구나'라고 생각했다. 나의 게으름으로 인한 무지가 이 적막한 전시실에서 산산조각이 났다. 그들의 문화는 대단히 화려했는데 발달한 매장문화는 이미 지도자 계급을 가진 사회라는 것을, 기가 막힌 손재주가 담긴 찬란한 유물들은 이들이 얼마나 미적 감각이 뛰어났는지를 보여주고 있다.

시베리아라는 황량하고 거친 환경에서 만들어진 작품들은 상상보다 더 섬세했다. 펠트로 만들어진 황새 인형은 물론이요, 나무와 펠트, 가죽, 금판을 적절하게 사용해 화려한 모습을 만들어낸 말머리 장식, 쾌활한 선으로 그려져

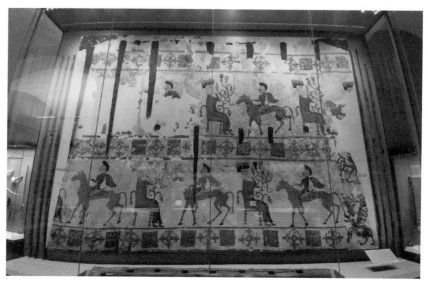

파지리크 카펫, 기원전 5−4세기, 640x450cm, 펠트.

지금도 생생히 느껴지는 얼굴을 가진 펠트 카펫 속 사람들은 동토의 시베리아
라는 공간과 2500년이라는 시간을 뛰어넘는 예술성을 보여주고 있었다. 또한
지금까지 그 색을 잃어버리지 않은(발견 후 복원 처리를 했겠지만) 고즈넉한 붉은
색과 선명한 파란색은 흘러간 시간을 무색하게 한다. 펠트 카펫 속에는 말 탄
사람과 그 앞에 꽃나무를 들고 있는 사람이 있다. 카툰의 한 장면처럼 보이는
단순한 선으로 그려져 있었다. 죽은 이와 같이 무덤에 묻힌 카펫이니 아마도
고인이 살아생전 매우 아끼던 물건이었을 것이다.

　나중에 찾아보니 지금은 관광객으로부터 조명받지 못하고 있는 이 시베리
아와 중앙아시아 전시실은 에르미타지의 역사에서 상당이 중요한 의미를 가
지고 있었다. 파지리크 고분군의 발굴은 20세기 초 이루어졌기 때문에 표트

르 대제와는 상관이 없으나 표트르 시대 이미 활발하게 시베리아 개척과 중앙아시아와 교류가 있었기 때문에 여기 전시된 유물 중 상당수는 상트페테르부르크의 건설자 표트르 1세의 수집품이었다. 따라서 에르미타지가 생기기 이전에 이미 황실에서 취득하여 전시(당시에는 쿤스트 카메라에 전시)하는 유물이었다.

황량한 메소포타미아 사막의 부조에서도 고대 문명의 조각에서, 그리고 시베리아의 카펫에서 느껴지는 공통점은 아름다움을 추구하는 것은 인간의 본성이라는 것이다. 그 어떤 시기든 어떠한 지역이든 형태의 다름이 있을지언정 인간이 추구하는 것은 동일하다는 것이 우리가 같은 인간임을 나타내는 증표이다.

파지리크 카펫, 부분 확대.

사슴의 머리를 물고 있는 그리핀 머리 장식, 기원전 5세기, 높이 23cm, 나무와 가죽.

시간을 이긴 곳,
이집트

서양미술사 책을 읽으면 보통 세계사 책과 마찬가지로 메소포타미아 문명과 이집트 문명에서부터 시작한다. 에르미타지가 미로와 같다고 느낀 후 1층부터 순서대로 보겠다는 생각은 접었다. 대신 서양미술사 책처럼 연대기 순으로 보면 어떨까 하는 생각을 했다. 이집트 문명 전시실은 마침 코멘단스키 문에서 소小에르미타지로 넘어가는 길에 있어 우선 그곳을 향해 갔다. 그 전에 에르미타지 건물에 대해 잠시 이야기해야겠다.

에르미타지 박물관(미술관)이라 불리는 박물관은 총 5개의 건물로 이루어져 있다. 에르미타지 박물관의 대표 사진으로 주로 쓰이는 궁전광장 앞 민트색 건물이 겨울궁전으로 예카테리나 2세 때 완공되어 역대 황제의 본궁으로

쓰이던 건물이다. 그리고 오른쪽에 폭은 좁지만 길쭉한 건물이 소에르미타지라고 불리고 순수히 전시만을 위해 건설된 건물이다. 그 오른쪽에는 신新에르미타지가 있고 그 뒤편에 대大에르미타지가 있다(지도상 건물은 제일 작아 보이는데 왜 '대' 에르미타지인지는 모르겠다). 대에르미타지에서 운하 위로 연결된 하늘다리를 건너면 표트르 1세의 겨울궁전이자 에르미타지 극장이 있는 건물이 나온다.

　다시 궁전광장으로 돌아가보자. 뒤를 돌면 사다리꼴 모양의 광장을 둥글게 감싸고 있는 노란색 건물과 마주하게 된다. 'General staff' 건물이라 불리는

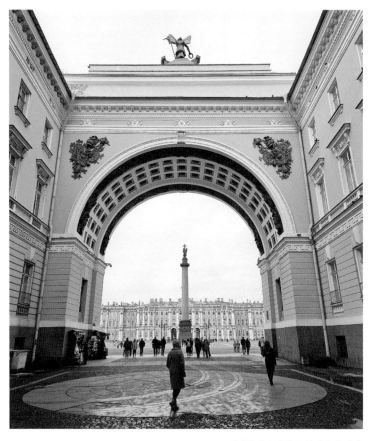

개선문에서 바라본 궁전광장 전경.

건물이다. 이 건물 정중앙에 있는 개선문을 기준으로 왼쪽 날개 부분이 제정 시대 재무부와 외무부로 쓰이던 건물인데 지금은 에르미타지의 신관 건물이다. 신관은 근-현대 미술을 전시하는 건물로 쓰이며 빈 공간이 많아서 그런지 특별전도 자주 열린다. 건물 아치에서 바라보는 겨울궁전, 알렉산드르 기둥, 궁전광장이 상트페테르부르크에서 가장 아름다운 뷰로 손꼽히는 풍경이다. 특히 겨울에 눈이 내리는 광장 풍경의 정취는 '아, 내가 정말 러시아에 왔구나!'라고 느낄 수 있는 러시아의 아이덴티티 같은 풍경이다.

오늘 갔던 이집트 전시관은 겨울궁전과 소에르미타지를 이어주는 공간으로, 어떻게 보면 넓직한 통로라 생각하면 이해가 쉬울 것이다. 전시실의 전체적인 분위기는 에르미타지의 다른 전시실과는 사뭇 다른 느낌을 주는데 높은 층고와 넓은 공간감 때문인지 아니면 전시 품목 때문인지 우리가 가지는 '미술관'이라는 이미지보다는 '박물관' 느낌이다. 유물들을 전시해둔 유리장도 꼭

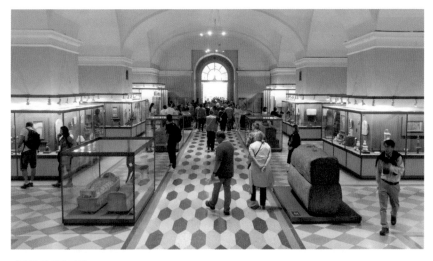

이집트 전시관 전경.

영화 〈미이라〉의 배경이 되는 19세기 말~20세기 초 느낌의 나무 유리장이라 이집트관 테마에 잘 어울리는 듯했다.

전시실에 들어서면 가운데에 돌로 된 거대한 석관이 관광객을 맞이한다. 검은색 바위와 흰색 바위를 깎아 만든 석관이 한 쌍씩 전시되어 있다. 크기가 훨씬 큰 검은색 석관 안에 흰색 석관을 안장하였다. 돌을 관으로 쓰려면 돌덩어리 안을 파내야 한다. 보기에도 두툼함이 느껴지는 석관을 보면 죽은 이를 위해 돌덩어리를 깎아 내고 조각하는 노동력도 대단한데 그걸 매장할 거대한 피라미드를 만든 이집트인들의 능력에 다시 한번 경외감을 느끼게 된다.

전시실에는 이집트 문명의 상징 같은 미라도 1구가 전시되어 있다. 신기하지만 이미 시베리아 문명관에서 보기도 했고 미라는 다른 유럽 박물관에서도 쉽게 볼 수 있어 빠르게 지나쳤다. 이집트 역사는 상상 이상으로 길고 그만큼 미라도 많아 세계 여러 박물관에서 이집트 미라를 만날 수 있다. 얼마나 미라가 많으면 한때 유럽에서는 갈색 물감을 만들기 위해 미라를 갈아서 만들기도 했다. 미라보다 오히려 돌을 깎아 만든 항아리들이 내 시선을 더 오래 잡아두었다.

카노푸스 단지라고 불리는 이 항아리들은 시체를 미라로 만들 때 쉽게 썩는 장기류를 별도로 저장하기 위한 항아리다. 나중에 죽은 이가 부활할 때 필요한 자신의 장기를 사용할 수 있도록 미라를 매장하는 석관 주위에 항아리를 같이 매장한다. 이 항아리들도 정성이 가득하다. 돌의 가운데를 파고 뚜껑은 다양한 동물의 머리로 조각했다. 지금 우리처럼 전기 드릴이나 CNC 선반이 있는 것도 아닌데 이집트인들은 생 돌덩어리의 가운데를 파서 항아리를 만들었다. 죽은 이의 사후 세계를 위한 이집트인들의 노력은 지금의 시각으로는 이해가 안 될 정도로 막대했다.

저 항아리의 모습은 우리가 장을 담글 때 쓰는 항아리와 형태가 비슷하다.

가운데 부분이 볼록 튀어나온 형태다. 돌덩이의 가운데를 항아리 모양으로 파기 시작하면 가운데 볼록한 부분은 망치와 징으로 파내기 상당히 힘들어진다는 결론이 나온다. 그럼 우리가 드릴 같은 것을 이용해 갈아서 판다고 생각하면 마찬가지로 볼록한 부분은 좀 더 넓은 날이 필요한데 그 날을 좁은 입구로 넣어서 파내는 것도 상상이 잘 안 됐다. 나중에 인터넷으로 카노푸스 항아리에 대해 검색해 보았는데 몇번을 읽어봐도 이 항아리를 만드는 기술을 완벽하게 이해했다고 장담을 못 하겠다.

사자의 머리를 한 여신 '무트 세크메트'의 전신상은 검은색 대리석을 반질반질하게 깎아 만든 사람 크기의 조각상이었다. 찬찬히 조각상을 보고 있으면 수천 년의 시간이 지난 지금도 물갈기를 한 듯한 광택이 남아 있는 돌 표면, 앉아 있는 의자에 빼곡히 적혀 있는 이집트 상형문자, 사자임을 여지없이 알려주는 깃털과 콧수염(근데 여신인데 왜 숫사자의 모습일까?), 손목과 발목, 가슴 부분의 장식 문양에서 이름 모를 조각가가 얼마나 경건한 마음으로 정성을 다해 이 신상을 만들었을지 상상하게 된다.

그런데 전시실을 둘러보다 내가 반대로 보고 있음을 깨달았다. 점점 전시품들이 거칠고 조악해져 간다고 느꼈는데 알고 보니 이집트 역

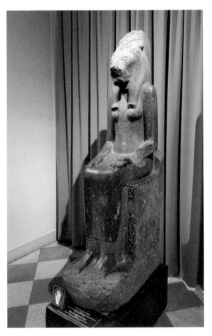

무트－세크메트 여신상, 기원전 14세기 중반, 200x95x47cm, 화강암.

사를 거슬러 올라가고 있었다. 그렇게 거꾸로 강을 거슬러 오르는 저 힘찬 연어처럼 마주 오는 인파를 헤쳐 나가다 끝부분, 기원전 24세기경 이집트 제5왕조시대 무덤에서 가져온 사암 부조를 찬찬히 둘러보았다. 기원전 24세기, 그러니까 기원전 2300년경 역사다. 우리가 21세기에 살고 있으니 지금으로부터 약 4300년의 시간을 견딘 부조였다. 시간이

니마트레 무덤에서 발굴한 제물을 바치는 장면 부조, 기원전 24세기 중반, 우니스 파라오 재임 시기, 사암.

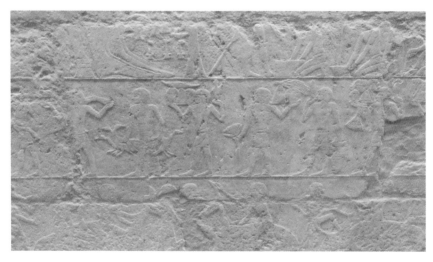

니마트레 무덤에서 발굴한 제물을 바치는 장면 부조, 부분 확대.

지나면서 풍화된 부분이 많았지만 신을 향해 제물을 바치는 장면을 부조로 남겼다는 건 확실히 알 수 있었다. 니마아트레의 무덤에서 발굴된 이 부조는 이집트 제5왕조의 마지막 파라오 우나스시대 신에게 제물을 바치는 장면을 볼 수 있다. 이집트 특유의 예술 스타일은 이미 이때 완성된 것 같았다. 이후로 이집트가 로마에 정복당할 때까지 비슷한 스타일을 계속 이용하는 걸 보면(이것만 해도 약 2400년의 세월이다. 기원 후 우리의 역사보다 이전 역사가 더 긴 것이다.) 이집트인들도 참 징하게 오랫동안 한 방식만 우려먹는다.

부조에는 이집트 예술에서 특징적으로 보이는 얼굴은 측면, 어깨는 정면, 하반신은 다시 측면인 형태가 나타난다. 중요한 대상은 크게, 중요하지 않은 대상은 작게 그리는 것도 이미 부조에서 볼 수 있다. 윗부분은 크게 신에게 제물을 바치고 아랫부분에는 사람들이 새와 연꽃 같은 예물을 가져가고 도축하는 장면이 있어서 고대 사람들이 어떻게 제물을 바쳤는가 볼 수 있다. 하지만 풍화로 지워진 부분이 많아 그 부분은 상상력을 요구하기도 한다.

이전에 보았던 메소포타미아의 부조와 비교해보면 이집트와 메소포타미아는 방향성이 다름을 확연히 느낄 수 있다. 메소포타미아의 예술은 보이는 형상을 직접적으로 표현했다고 한다면, 이집트는 정해진 규칙에 따라 그렸다고 할 수 있다. 그러다 보니 메소포타미아 예술은 좀 더 실감 나고 비교적 인물들의 비율이 잘 맞으면서 자유로워 보이는 모습이고, 이집트 예술은 보다 경직되고 상징적이며 단순해 보인다. 메소포타미아 문명의 유물들은 일상의 활발함을 느낄 수 있는 실용적인 느낌인 반면, 이집트는 더 종교적인 유물이 많다. 이렇듯 두 문명은 정말 다르다. 사회 분위기가 예술 지향점을 어떻게 바꿀 수 있는지 두 문명을 비교해보며 알 수 있다.

소그디아 만나기,
중앙아시아 벽화

시베리아를 점령하고 바다 건너 알래스카까지 영토를 확장한 러시아는 이제 진출할 만한 곳이 남쪽밖에 남지 않았다. 그래서 19세기부터 러시아제국은 중앙아시아 지역으로 영향력과 영토를 늘린다. 러시아제국이 무너지면서 제국 내 다양한 민족들이 독립해 자신만의 공화국을 잠깐 이룩하긴 했지만 핀란드와 몽골을 제외한 구 러시아제국에 있던 모든 나라는 소련으로 다시 뭉치게 된다. 그리고 현재까지 러시아는 중앙아시아의 구 소련 국가들과 긴밀한 관계를 유지하고 있다.

오늘 만난 소그디아는 4세기에서 7세기까지 사마르칸트를 중심으로 현대 우즈베키스탄, 타지키스탄, 키르기스스탄에 걸쳐 있던 나라다. 실크로드가 관

통하는 중앙아시아의 지리적 요점 때문에 동쪽의 중국과 서쪽의 비잔틴제국, 남쪽의 페르시아를 이어주는 중계 무역이 이들의 손에서 이루어졌다. 이들은 아이가 태어나면 달콤한 말만 하라는 의미로 입에 꿀을 바르고 들어온 돈은 빠져나가지 말라고 동전에 풀을 발라 손에 쥐어주는 전통이 있다.

이렇듯 소그드인은 상인의 운명을 타고난 사람들이다. 고대 그리스와 비슷하게 이들도 사마르칸트를 중심으로 여러 도시가 느슨하게 연합한 형태의 국가 체제를 가지고 있었다. 도시국가들의 연합 형태였지만 이들의 활동 영역은 당나라 장안에서 콘스탄티노플까지 이어져 있었고 현대의 우편체제와 비슷하게 주소만 적으면 서신이 배달되는 네트워크도 운영하였다. 최근 소식에서 한 소그드인 지도자의 무덤에서 고구려 사신의 모습이 그려진 벽화가 나와 이미 고구려는 소그드인과 외교 관계가 있었음을 알 수 있다. 이렇게 역사 속에서 유명했던 나라였지만 나에게 소그디아는 상당히 생소한 이름이었다.

에르미타지에 전시되어 있는 이들의 유물은 판자켄트(펜지켄트라고도 함) 유적에서 발굴된 벽화였다. 소련 시대부터 러시아 고고학자들이 판자켄트를 발굴하기 시작했고 지금까지도 이어지고 있다. 현재 판자켄트는 타지키스탄의 도시로, 여기서 발굴된 벽화 대부분은 타지키스탄에 전시되어 있지만, 소련 시대 주로 러시아 고고학자들이 발굴하는 바람에 몇몇 벽화는 떼어내서 발굴에 큰 공을 들인 에르미타지가 소장하게 된다.

소그디아의 벽화가 전시되어 있는 작은 방에 들어가면 저절로 '와~!' 하는 감탄사가 허파의 공기가 날숨으로 다 나올 때까지 나온다. '푸른 방'이라는 이름에서 알 수 있듯이 이곳의 벽화는 파란색이 많이 쓰였다. 8세기경 그려진 그림이니 대략 1200년 전 그림인데 지금까지 남아 있는 푸른 빛이 놀라움을 넘어 신비스럽기까지 하다. 저 선명한 파란색은 아프가니스탄의 울트라마린일

까, 아니면 인도에서 가져온 인디고일까 궁금해진다. 관련된 설명이 없어 식물에서 채취한 염료가 벽화 물감으로 1200년을 버틸까, 하는 생각과 인도보다 아프가니스탄이 더 가까우니 나는 울트라마린일 것으로 잠정 결론 내렸다.

　비록 세월의 힘에 벽화의 많은 부분이 지워지고 부서졌지만 찬찬히 보면 그림의 스토리가 보인다. 우리가 이미 이집트나 메소포타미아 벽화에서 봐 왔듯 긴 벽을 따라 사냥하거나 적들과 전투하는 모습이 그려져 있다. '루스탐'이라는 페르시아의 영웅 설화 주인공의 모험이 그려진 벽화다. 소그드인은 이란계 민족으로 분류된다. 그래서 고대 페르시아의 설화가 여기서도 잘 알려져 있다. 루스탐 이야기는 헤라클레스 신화와 비슷한 면이 많다. 태어나면서부터 힘이 장사였던 루스탐은 소년 시절 철퇴로 흰 코끼리를 죽일 수 있을 정도로 힘이 셌다. 어느 날 나라에 악귀들이 쳐들어와 왕이 루스탐에게 도움을 요청하러 길을 떠나게 된다. 그 길에서 루스탐은 헤라클레스와 비슷하게 7개의 과

푸른 방, 루스템 이야기 벽화, 8세기 초, 높이 최고 105cm, 황토벽에 채색.

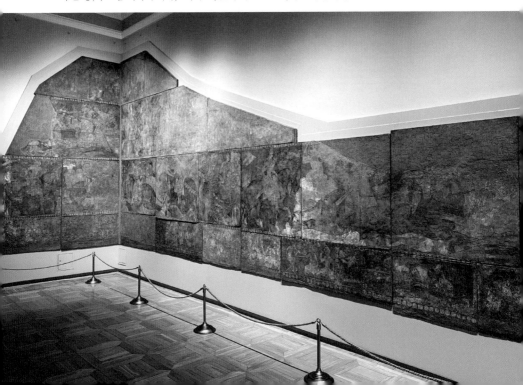

업을 이루며 나아가고 (헤라클레스는 12개의 과업이 주어졌다.) 그 중 만나게 된 공주와 사랑을 해 아들을 임신시키지만 출산은 보지 못하고 떠나게 된다. 아들은 커서 페르시아의 적대국 투란의 장수가 된다. 그리고 아버지가 몸 담고 있는 페르시아와의 전투에서 아버지 루스탐에 의해 죽게 된다. 자신의 호적수로 싸우다 죽어가는 이가 누구인지 몰랐던 루스탐은 예전 공주에게 주었던 완장을 아들이 차고 있는 것을 보고 아들임을 알게 되고 통곡한다. 이것이 루스탐 이야기의 줄거리이다. 벽화에 그려진 내용은 루스탐 이야기 중 7대 과업을 이루는 모습이 그려져 있다.

악마와 싸우는 장면에서 말을 타고 달리는 장면이 실감 난다. 이 그림이 그려져 있던 방을 실제로 보았다면 어땠을까. 후끈한 중앙아시아의 바람이 부는 거리에서 이 집 주인의 초대를 받아 들어간 집에서 집주인이 자랑스럽게 보여주는 파란 방의 벽화를 상상한다. 루스탐의 용맹한 표정과 달려나가는 말의

루스탐 이야기 벽화, 부분 확대, (Wiki)

말발굽 소리가 들리는 듯하다. 눈이 시릴 정도로 채도 높은 파란색은 밖의 더위를 시원하게 식혀준다. 말 위에서 화살을 당기는 병사의 긴장감은 보는 사람도 명중을 기원하게 만든다. 놀라운 그림이 그려진 방이다.

전설 속 인물을 자신의 집 벽에 그리게 한 이 집의 주인은 루스탐만큼 유명하고 권세를 누리고 싶었겠지만 이 벽화가 그려지고 얼마 지나지 않아 이슬람 세력이 중앙아시아 정복 사업을 시작하면서 소그디아는 이슬람 아바스 왕조에게 점령당하고 수많은 소그디아의 벽화들은 이슬람 군대에 의해 파괴된다. 그 중 살아남은 벽화가 오늘 만난 판자켄트 벽화다.

주로 돈과 외교로 나라를 유지했던 소그디아는 종교적 신념과 칼로 무장한 이슬람 세력에게 자신들의 나라를 빼앗겼다. 중앙아시아의 척박한 사막에 꽃핀 찬란한 문화가 쉽게 사그라든 것을 보며 역시 어느 한 곳에 '몰빵'을 하면 안 된다는 만고의 진리를 다시 느끼게 한다.

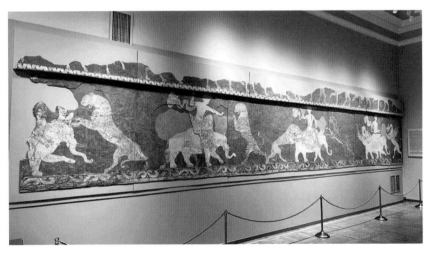

바라흐샤 벽화, 7~8세기, 황토벽에 채색.

선사
시대

여기에 어떻게 왔는지 모르겠다. 굳이 어디 갈까 생각 안 하고 겨울궁전을 돌다 1층 내려가는 계단이 있어 내려와 봤더니 갑자기 선사시대로 와 버렸다. 지금 생각해 보면 박물관이니까 당연히 선사시대 유물도 있을 법한데 처음 그 방에 갔을 때는 '오우, 이런 데가 있네?' 하고 놀랐다. 하지면 여기도 관광객이 잘 안 오는 곳이라는 것은 나의 등장으로 흠칫 놀라는 박물관 직원의 표정에서 알 수 있었다.

전시실 창 밖을 보니 네바강과 드보르초비 다리가 보여 대략적인 위치를 알게 되었다. 겨울궁전 1층을 열십자로 4등분 하면 왼쪽 윗부분이 선사시대 유물 전시관이다. 나와서 지도를 보니 이 부분은 시베리아 유물관과 멀지 않

왔다. 이곳도 역시나 멀리 우회해서 가야 하는 공간이어서 '내가 이걸 보겠다' 하고 목적을 가지고 가지 않는 이상 가기 힘든 곳이다.

전시실 가운데에 선사시대 유물관의 하이라이트처럼 커다란 암각화가 있어서 관람객의 눈길을 끈다. 대략 기원전 4000~3000년경 오네가 호수 인근에 살던 고대인들이 조각한 암각화였다. 폭 3미터 정도 되어 보이는 상당히 큰 돌판에 여러 동물과 사람을 음각으로 새겨 넣었다. 박물관은 풍요를 기원하거나 태양숭배와 관련된 종교적 의미로 조각을 새겼을 것으로 추정하고 있다. 오네가 호수 인근에는 이런 암각화가 많이 발견된다고 한다. 거대한 목조 교회로 유명한 키지섬이 있는 오네가 호수는 지금은 끝없는 산림만 보이는 땅이지만

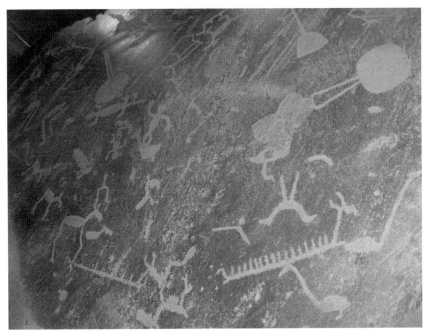

오네가 암각화, 기원전 3000년대 후반~2000년대 초반 추정, (Wiki)

5000년 전에는 기후가 지금보다 더 따듯했었나 보다.

지금은 북극과 가깝고 바다만큼 큰 호수에서 불어오는 겨울바람이 귀를 잘라 낼 것만 같은 곳인데 이런 지역에 선사시대 사람들이 모여 살았다는 것이 흥미롭다. 거기에 변변치 않은 도구로 돌판에 자신들의 생활상을 새겨 넣는 일은 중요한 목적을 갖지 않는 이상 하기 힘든 일이다. 한국도 비슷한 시기에 울주 반구대 암각화가 만들어진 것도 재미있다. 비록 수천 킬로미터 떨어진 완전 다른 세상 사람들이었지만 풍요를 기원하며, 혹은 교육을 위해 자신들의 포획물을 바위에 새겨두었다는 점에서 인간이 기록을 남긴다는 건 본능이거나 최소한 매우 좋아하는 행위다. 암각화는 카렐리아 지역 여러 곳에서 발견되고 있다고 한다. 2021년에는 '백해와 오네가 호수 암벽화군'이라고 하나의 유적으로 묶어 유네스코 세계 문화유산에 등록이 되었다.

내가 또 많이 놀란 선사시대 유물은 돌로 조각한 여성상이었다. '빌렌도르프의 비너스'라 불리는 선사시대 조각상이 여기도 있었다. 오스트리아에서 발굴된 비너스와 거의 똑같아 보였다. 둥그런 모양에 푹 수그린 머리, 그리고 점으로 콕콕 찍어서 표현한 머릿결, 풍만하게 강조된 가슴과 임신한 배가 꼭 한 사람이 만든 것처럼 비슷해 보인다.

이 여성 조각은 현 러시아 보로네지주州 돈강 인근에서 발견되었다. 나는 잘 몰라서 빌렌도르프라는 이름 때문에 그저 단순히 게르만 계열 유물로만 생각했는데 이 10센티미터의 작은 조각으로 내 머릿속에서 문화의 영역이 민족의 구분 없이 전 유럽으로 확장되었다. 생각해 보면 이 '비너스'들은 다 기원전 2만 5000년에서 2만 년경 유물이다. 호모 사피엔스냐, 네안데르탈인이냐를 논해야 하는 시대라 게르만족이니 슬라브족이니 하는 구분은 태어나기 한참 전이다. 최근 연구에서도 빌렌도르프의 비너스를 분석해 보니 알프스 남쪽 사암

이나 우크라이나 지역 사암과 성분이 비슷한 것으로 나왔다. 이 유물에 대한 심도 깊은 연구는 고고학자의 몫이지만 나는 에르미타지의 비너스도 사암으로 만든 조각이라 재질, 형태 시기 등을 보았을 때 빌렌도르프의 비너스와 어떻게든 관계가 있을 것으로 생각한다.

선사시대는 너무 길고 우리가 아는 것은 너무 적다. 우리에게는 아직 전설과 신비의 시대다. 우린 인류의 선조에 대해 아는 것이 너무 적다. 항해사들이 어두운 바다를 항해해 미지의 땅을 발견하듯이 우리도 알지 못했던 우리의 이야기를 완전히 알게 될 때가 있을 것이다.

야코프 요르단스
특별전

에르미타지 정문으로 들어간 관광객들은 외투를 보관하는 곳을 지나 화려한 복도를 만나게 된다. 가이드 투어와 개인 관광객들로 북적이는 복도 끝에는 요르단 계단이라 불리는 겨울궁전의 메인 계단이자 가장 화려한 계단을 만나게 된다. 원래 대사의 계단이라 불렸지만 요르단강에서 세례를 받은 예수의 세례 축일을 맞아 페테르부르크의 네바강에서 기도 예식을 할 때 황제가 그 계단을 이용해 네바강으로 내려가 요르단 계단이라 불리게 되었다. 좀 어설퍼 보이는 내용이지만 그렇다고 하니까 그냥 넘어간다.

계단 자체는 겨울궁전의 오른쪽 구석에 치우쳐 있다. 메인 입구로 사용되기 때문에 그에 걸맞은 화려함을 가지고 있다. 15미터는 족히 되어 보이는 천

장에 달린 천장화와 웅장한 조각, 3면의 유리창에서 들어오는 밝은 빛, 바로크 특유의 압도되는 분위기가 있다.

겨울궁전의 설계자 프란체스코 라스트렐리Francesco Rastrelli가 바로크 스타일로 처음 디자인한 계단은 겨울궁전 대화재 때 이미 불타 없어졌고 이후 본래 디자인을 최대한 살려 재건했다. 바뀐 것은 기존 계단 손잡이 부분이 황동에서 흰 대리석으로 바뀐 것과 열주의 돌이 핑크색 화강암에서 회색 화강암으로 바뀐 것이다. 계단에 서서 머릿속으로 화재 이전 모습을 상상해 보았지만 지금 모습이 더 나아 보인다. 황동 손잡이라니, 안 그래도 3면에 뚫린 높은 창문 덕분에 시간을 잘못 맞추면 밝은 햇빛으로 눈이 아려 오는 계단인데 번쩍이는

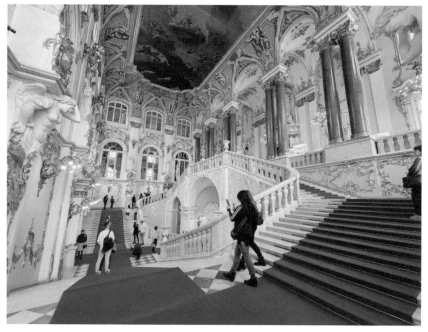

요르단 계단 전경.

황동 손잡이가 달렸다면 빛 반사에 눈을 감은 채로 계단을 올라야 했을 것이다. 아니면 건축가는 그 효과를 노렸을 수도 있겠다.

요르단 계단을 오르면 2개의 큰 방을 만나게 된다. 정면에 보이는 방은 '아방잘(프랑스어 'Avant'과 독일어 'Saal'이 합쳐진 말이다.)'이라 불리는 널찍한 방이 나오는데 현관홀 혹은 대기실이라 하면 될 것 같다. 그 왼쪽에는 필드마셜Field Marshal의 홀이 나온다. 필드마셜은 지금으로 따지면 장군 정도이니 장군의 방이라 하면 될 것이다. 우선 나는 정면에 있는 아방잘로 들어갔다. 안에는 방과는 어울리지 않아 보이지만 화려한 유럽식 정자 로톤다Rotonda가 있다. 아방잘은 다음 방에 들어가기 전, 예를 들면 황제 접견실로 가기 전 잠시 머무르는 공간이다. 여기 있는 정자도 다른 방으로 들어가기 전에 잠시 쉴 때 앉아 있으라고 만들어둔 것이다. 화려한 인테리어를 빼고는 특이점이 없는 이 방을 통과하면 더 큰 방으로 들어가게 되는데 거기서는 야코프 요르단스Jacob Jordeans라는 화가의 특별전이 열리고 있었다.

야코프 요르단스는 플랑드르 화가로 루벤스를 잇는 바로크시대 화가이다. 처음에 나는 앞서 이야기한 '요르단 계단'의 요르단이 이 화가 요르단스인 줄 알았다. 왜냐하면 계단의 천장에는 거대한 바로크 스타일의 천장화가 그려져 있기 때문이다. 그래서 짐작으로 '저 천장화를 그린 사람이 요르단스여서 여기를 요르단 계단이라 부르나?' 했지만 그 둘은 아무런 상관이 없고 천장화는 오히려 베네치아에서 가져온 그림이었다.

다른 에르미타지의 전시실과 달리 어두컴컴하게 조명을 낮춘 방에서 처음 내가 마주한 그림은 '클레오파트라의 향연'이었다. 통통한 루벤스 스타일의 미녀가 미소를 지으며 자신의 잔에 큼지막한 진주를 하나 넣고 있고 그 오른쪽에 로마 투구를 쓴 안토니우스 마르쿠스가 있다. 그 뒤로는 뭔가 못마땅한 표

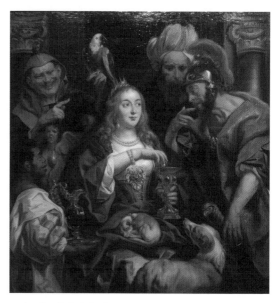

클레오파트라의 연회, 야코프 요르단스, 1653년, 156x149cm, 캔버스에 유채.

정을 짓고 있는 터번 쓴 노인의 모습과 그 옆에는 앵무새를 든 광대, 그리고 그 아래 술병을 든 흑인 남자가 그려져 있다. 안토니우스는 손가락으로 어깨 너머를 가리키고 있고 클레오파트라의 시선은 그 손가락이 가리키는 대상을 보고 있는 듯하다. 클레오파트라의 무릎에는 작은 개 한 마리가 웅크리고 편안하게 잠자고 있고 더 큰 개 한 마리는 혹시나 자기한테 뭐라도 던져주지 않을까 클레오파트라의 손을 보고 있다.

그림 옆에 붙어 있는 안내판은 즐거워 보이는 그림과는 상반된 상징에 대해 설명해 주는데 오히려 교훈적인 내용이다. 클레오파트라의 애인이었던 안토니우스는 본인의 부인을 버리고 바람을 피운 그의 죄악을 이야기하고 있고 큼직한 진주를 녹여 마시는 클레오파트라는 낭비의 의미이며 그 무릎에 앉은 개는 무절제, 그 뒤의 앵무새는 에로틱함의 상징이라 적혀 있다. 그래서인지

앵무새를 들고 있는 광대는 웃으면서 클레오파트라를 가리키고 있다. 이렇게 그림은 나 스스로 느끼는 것도 좋지만 자세한 의미를 알기 위해서는 가이드를 통하는 것도 좋다. 만약 아무런 설명이 없었더라면 나는 그저 즐거운 향연의 모습이라고만 생각했을 터이니 말이다.

야코프 요르단스는 1593년 안트베르펜에서 태어났다. 특이하게도 당시 화가들의 필수 코스였던 이탈리아 여행을 한 번도 하지 않았다. 그래서 요르단스를 순수한 플랑드르 바로크 화가라 해도 될 것이다. 살아생전 이미 유명한 화가여서 영국이나 스웨덴에서도 그림 주문이 들어오는 화가였다. 주로 일반 시민의 삶과 우화나 신화의 장면을 접목시킨 그림을 많이 남겼고 교회나 왕가에서 주문받은 종교화, 초상화를 제작하기도 했다. 그의 유명한 그림은 '왕께서 마신다!'라는 작품인데 이 주제로 여러 그림을 남겼고 에르미타지와 루브르, 빈, 브뤼셀에도 같은 주제의 그림이 있다.

그림의 스토리는 주현절 만찬과 연관이 있다. 주현절 혹은 주님 공현 축일은 동방박사가 태어난 예수를 찾아 경배한 날을 뜻한다. 예수의 신성이 처음 드러난 축일이라는 뜻이다. 영어로는 에피파니Epiphany라 하는데 BTS 노래 중 동일한 제목의 노래가 있어서 이 단어는 아는 사람이 많을 것이다. 에피파니는 몇 가지 의미가 있는데 현대에서 에피파니는 보통 큰 깨달음을 얻게 된 순간을 말한다. 가톨릭 국가에서는 이 축일에는 견과류 크림 파이를 먹는데 파이 속에 왕을 뜻하는 작은 인형이나 통 견과 한 개를 넣어 그 상징물이 나온 사람이 그 날의 왕이 되는 전통이 있다. 요르단스가 자주 그린 장면은 바로 이 날의 장면이다. 주현절 만찬을 맞아 거하게 취한 오늘의 왕과 가족을 그린 그림이다. 그냥 보기에는 부유한 플랑드르 주민의 신명 나는 저녁 만찬의 장면이지만 각 부분은 네덜란드 속담을 표현한 것이라 한다. 예를 들면 '배부른

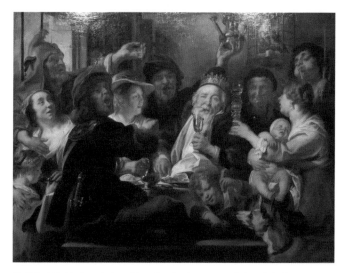

왕께서 마신다!, 야코프 요르단스, 1638년, 160x213cm, 캔버스에 유채.

배에서 노래가 더 잘 나온다'같이 살 먹은 사람들이 노래하는 모습을 그린 것이다.

요르단스는 이런 풍속화 같으면서도 우화 같은 그림을 많이 남겼다. 위에 설명한 '클레오파트라의 향연'도 클레오파트라는 당시 플랑드르 사람의 옷을 입고 있어서 그림만 봐서는 부유한 상인의 축제 같아 보인다. 그만큼 당시 사람들은 그의 그림을 더 유쾌하게 받아들였을 것이다.

요르단스는 바로 전 세대 루벤스와 반다이크에 가려서 잘 알려지지 않은 화가다. 하지만 그의 작품만큼은 두 거장에 밀리지 않으며 당시 생활상을 잘 보여주고 있어서 두 거장들과도 우열을 가리기 힘들다. 르네상스 시대 북부 시민들의 희로애락을 화폭에 담은 화가로 브뤼겔이 있었다면 바로크 시대는 요르단스가 있었다.

황제의 일상,
겨울궁전 황궁 전시실

기본적으로 겨울궁전은 역대 황제들이 살던 궁전이었다. 그러다 보니 꼭 그림, 조각만 전시되어 있는 게 아니라 황제들이 살고 먹고 춤추던 공간들도 모두 전시되어 있어서 궁전 그 자체로서도 대단히 뛰어난 역사적 의미를 가지고 있다.

표트르 대제가 상트페테르부르크로 수도를 옮긴 후 50년이 채 안 돼서 겨울궁전이 완공되었고 그때부터 건설자 엘리자베타 황제부터 마지막 황제 니콜라이 2세까지 로마노프 황가의 본궁 지위를 이어왔던 궁전이었다. 황제들이 거주하던 공간이니만큼 내부 인테리어는 화려함의 극치이다. 중간에 큰 화재도 있었고 거주하던 황제들의 취향과 유행도 다 달랐던 만큼 지속적으로 재건축과 변화가 이루어지던 궁전이기도 하다.

유럽의 바로크 궁전들이 대부분 그렇듯 겨울궁전도 방에서 방으로 이어지는 앙필라드 구조로 만들어져 있다. 현대 건물들은 우선 복도가 있고 각 방의 문을 통해서 방으로 들어가는 형식이지만 앙필라드 형식은 방에서 바로 다음 방으로 이어지는 구조로 되어 있다. 프라이버시에 취약하다 할 수 있겠지만 여기 사는 사람이 황제인데 그런 거 신경 안 쓰니 오히려 복도를 없애 공간을 더 넓힌 셈이라 생각해야겠다. 앙필라드 구조의 특징이라면 원치 않아도 방을 계속 지나가게 되어 방에 있는 내용을 볼 수밖에 없다는 것이다. 그러다 보니 비록 최초 궁전을 지을 때는 생각하지 못했겠지만 현대에 와서 전시실로는 아주 좋은 구조라 할 수 있겠다.

에르미타지는 궁전 생활상을 보여주는 여러 가구와 집기들도 전시해 두었는데 이 부분을 '9~19세기 러시아 문화관'이라고 분류해 두었다. 나는 이곳을 러시아 '귀족' 혹은 '황실' 문화관이라고 이름 붙여야 한다고 생각한다. 당시 일반 러시아 민중은 만져보지도 못할 화려한 집기와 가구들이 있기 때문이다. 18

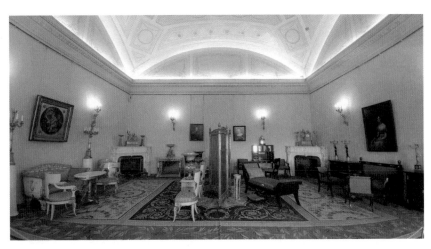

로씨(Rossi) 홀 전경

세기 저어기 랴잔 근처에서 밀 농사를 짓는 표도르 아저씨의 영혼을 팔아도 저 금장 장식이 달린 독일 장인의 마호가니 테이블은 상판도 못 샀을 것 같다. 근데 무슨 러시아 문화관이야 비웃음을 가지고 전시실로 들어갔음을 고백한다.

겨울궁전 2층 왼쪽 대부분이 이 파트에 포함된다. 이곳은 인테리어도 보존을 잘해놓았고 작은 방들의 연속이지만 모든 방의 스타일이 달라서 궁전 인테리어의 변화를 보는 것도 흥미롭다. 회화나 다른 예술에 큰 관심이 없는 사람들은 오히려 이쪽 전시 공간들이 더 재미있을 수도 있겠다.

당시 궁전 모습을 재현해둔 여러 방 중에 '공작석Malachite의 방'은 기둥부터 데코까지 공작석과 황금색 청동, 대리석, 금박 나무로 장식되어 있다. 러시아 우랄 지역에서 가져온 값 비싼 공작석과 찬란히 빛나는 황금색 장식으로 러시아 황제들의 재력을 과감하게 보여준다. 사실 재력을 뽐내지 않는 방이 이 궁

공작석 홀 전경, 브률로프 설계, 1838~1839년.

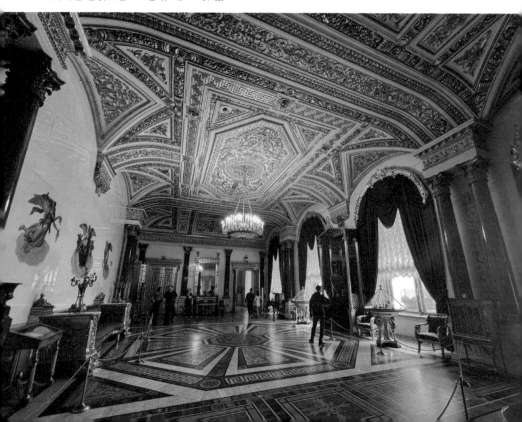

전에 있을까 싶기도 하다. 당시 우랄 지방에서 공작석이 많이 채굴되었지만 지금은 매장량이 줄어 더 이상 채굴을 안 하거나 매우 소량만 나오고 있다. 공작석이 많이 채굴되었던 만큼 러시아 장인들의 공작석 가공 실력도 뛰어났다. 그래서 공작석의 구불구불한 라인을 이용해 하나의 큰 모양으로 만드는 작업을 러시안 모자이크라 한다. 에르미타지의 거대한 공작석 제품들은 다 이렇게 러시안 모자이크 방식으로 만들어졌다고 생각하면 된다. 공작석은 우리에게도 익숙한 돌이기도 한데 한국 단청에서 녹색을 담당하는 색이 주로 이 공작석을 갈아 만든 색이기 때문이다.

건물 중간쯤에서는 로코코 양식의 절정을 볼 수 있다. 프랑스어로 부두아르라 불리는 이곳은 알렉산드르 2세의 황후 마리아를 위해 대대적으로 개보수한 방으로, 화려한 로코코 양식으로 만들어졌다. 부두아르는 규방으로 번역이 되는데 궁전에서 여자들이 화장을 하거나 옷을 갈아입거나 아니면 편하게 입고 쉴 수 있는 공간을 말한다. 그래서 방 자체는 크지 않다. 로코코 양식은 바로크 양식의 여성형으로 불리는 만큼 부두아르에 잘 어울리는 양식이다. 크림슨 레드의 강렬한 벽과 나뭇가지에서 모티브를 따온 황금색 디테일은 정말 그 휘황찬란함이 대단하다.

공작석의 방이 황실 인테리어 전시의 시작이라면 그 끝에는 '황금 거실'이 있다. 말 그대로 사방의 모든 벽이 금색으로 칠해진 방이다. 벽도 그냥 밋밋한 벽이 아니라 덩굴무늬 양각이 되어 있는 화려한 벽이다. 천장은 신고전주의 스타일의 장식을 금색과 흰색으로 조화롭게 꾸며두었다. 이 방은 황후가 손님을 맞이하는 방으로 쓰였다고 한다. 그만큼 공을 많이 들인 공간이다. 천장에 걸린 샹들리에나 흰색 이탈리아 대리석으로 만든 벽난로를 보면 구석구석 정성이 안 들어간 곳이 없다. 금색은 신기하다. 오묘하게 사람을 끌어당기면서

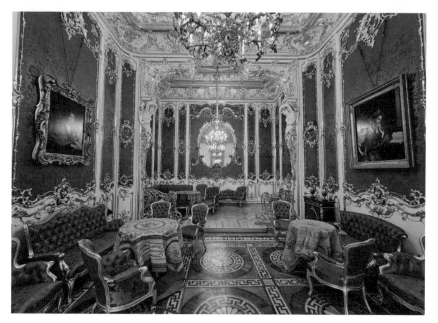

부두아르 전경, 하랄드 보세 설계, 19세기 중반.

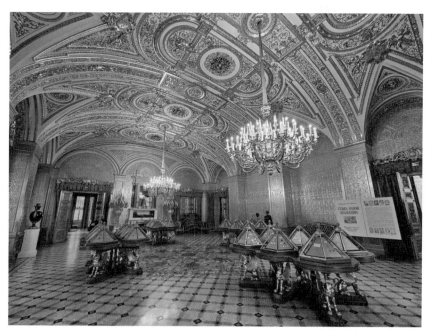

황금 응접실 전경, 브률로프 설계, 1841년.

도 막상 가까이 다가가면 범접할 수 없게 만든다.

이 구역에는 러시아제국의 마지막 황제 니콜라이 2세의 서재도 보존되어 있다. 벽의 3면은 고딕 스타일의 책장이 천장까지 이어져 있고 중간에 발코니처럼 사람이 다닐 수 있게 2단으로 만들어져 있다. 책장 안에는 책들이 빽빽하게 들어서 있었다. 2층으로 올라가는 원형 계단 옆에는 짙은 밤색의 책상이 있었고 그 오른편 벽의 한 중간에는 돌로 만들어진 큰 벽난로가 설치되어 있었다. 전체적으로 어두운 색의 나무를 사용해 분위기도 어두워 보이지만 불이 켜져 있었다면 포근한 느낌을 주었을 것이다.

러시아제국의 국운이 기울기 시작한 20세기 초 여기서 황제는 무슨 생각을 하며 어떤 책을 읽었을까 상상해 본다. 감히 내 상상이지만 영혼과 종교에 관한 책이었을 것 같다. 1차 세계대전의 패전과 러시아 혁명이 코앞에 다가온 혼란스러운 순간에도 라스푸틴에게 휘둘리며 통치를 버거워하던 황제였기 때문에 오히려 정치술이나 전술 같은 책보다 영혼과 구원에 관련된 책이 왠지 모르게 더 어울릴 것 같았다.

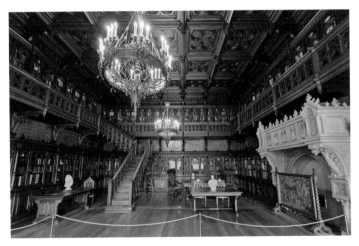

니콜라이 2세의 서재 전경, 크라소프스키 설계, 1894~1896년.

두 개의
복도

5월부터 에르미타지를 방문하는 관광객들이 부쩍 많아졌다. 특히 겨울이 지나 항구가 녹으면서 발트해 크루즈 선들이 상트페테르부르크에 입항하기 시작하는데 그 시즌에 맞춰 이 도시의 여름 관광 시즌이 시작된다. 페테르부르크는 겨울이면 밤도 길고 눈도 많이 오고 추워서 관광객들이 선호하는 관광지가 아니지만 여름이 되면 사정이 180도 달라진다.

백야가 오면 밤늦게까지 환하고 정말 아무리 더워도 30도를 겨우 넘는 시원한 여름은 도시를 즐기는 스타일의 여행자에겐 정말 사랑스러운 도시 그 자체가 된다. 물론 지구 온난화로 인해 이곳도 여름이 점점 더 더워지는 추세이긴 하다. 하지만 시원한 강가에서 부드럽게 사그라드는 노을을 보며 마시는

맥주 한잔은 이 순간이 영원했으면 할 정도로 기분 좋게 만든다.

에르미타지 앞 궁전 광장에 말 그대로 '바글바글한' 사람들을 지나 박물관을 입장했는데 이미 관광객들이 요르단 계단과 그 앞 복도를 점령해 있었다. 왜 그러는지 이해할 수 없지만 다른 나라 사람들에 비해 엄청 큰 목소리로 소리치는 중국 단체 관광객들 때문에 빨리 그 자리를 피하고 싶었다.

사람을 피해 이리저리 다니다 들어가게 된 곳은 태피스트리를 전시하는 복도였다. 태피스트리는 카펫의 일종인데 주제를 가지고 색실로 직조해 벽걸이용으로 쓰는 작품으로 주로 추운 지방에서 벽에 걸어 방안 온기도 유지하고 화려한 작품도 감상하는 일석이조의 예술이라 할 수 있겠다. 나중에 집에 돌

태피스트리 복도 전경.

아와 기역자로 꺾이는 복도에 대해 찾아보니 '어두운 복도'라고 불린다고 한다. 태피스트리를 감상하며 걷다 복도가 꺾이게 되면 이제 창문이 전혀 없는 복도를 만나게 된다. 아, 물론 태피스트리 전시는 계속 이어진다. 지금은 전기로 등을 켜 놓아서 어둡지 않지만 전기가 궁전에 들어오기 전까지 그 복도는 정말로 '어두워서' 그런 이름이 붙었다고 한다.

태피스트리는 자수를 한땀 한땀 놓거나 실을 꼬아 큰 그림을 완성하기 때문에(에르미타지에 있는 모든 태피스트리는 자수 형식이 아니라 직조 형식이다.) 자세히 보면 색실이 하나하나 보인다. 이걸 보고 있으면 90년대 게임이나 컴퓨터 이미지에서 픽셀로 이미지를 그리는 게 생각났다. 지금도 픽셀아트라고 해서 좋아하는 사람이 많다. 작은 점을 모아 큰 이미지를 만든다는 아이디어는 계속 발전해서 우리가 보는 모니터나 스마트폰의 액정에도 적용되어 있다. 빛을 내는 아주 작은 소자들이 눈에 보이지 않을 정도로 촘촘하게 모여 우리가 원하는 상을 모니터에 띄워주는 형식이기 때문이다. 따라서 우리는 잘 체감하지 못하지만 디지털 이미지 구동 방식은 이미 수백 년 전에 개발되어 있던 직조기술이나 자수기술과 동일한 콘셉트를 사용한다.

태피스트리는 특성상 한 사람이 하는 경우는 거의 없고 공방에서 장인과 기술자들이 모여 공동 작업을 하게 되며 투입되는 시간과 인원이 일반 그림과 달리 상상을 초월한다. 자, 점묘화의 대가 조르주 쇠라가 한번 되어 그의 작품을 극단적으로 그려보자. 1mm 정도 되는 가는 붓으로 점 하나씩 찍는 방식으로 3m x 2m의 그림을 그린다고 생각해보자. 벌써 까마득해지고 온몸에 좀이 쑤시는 기분인데 태피스트리는 밀리미터 단위의 색실을 한땀 한땀 직조하는 작업이다. 이런 엄청난 수고를 들여야 하는 작품이다 보니 사실상 부유한 귀족들만의 예술품이기도 하다. 그래서 주제 또한 귀족의 입맛에 맞는 신화, 역

사, 종교적 장면들을 많이 쓴다. 작품의 크기도 상당히 큰데 귀족들의 큰 방에 걸기 위해 제작되었기 때문이다.

이 복도에 걸려 있는 작품들도 마찬가지로 주로 신화나 역사의 한 장면을 표현한 것들이었다. 신화에서 주제를 따온 '황금양모를 자르는 이아손'이나 역사에서 주제를 가져온 '콘스탄티누스 황제의 결혼', '베스파시아누스 황제의 승리' 같은 작품이 있다. 그런데 주제를 떠나서 뛰어난 표현력과 섬세함도 꼭 주의 깊게 봐야 한다. 색실로 표현한 사람들의 표정, 옷 주름, 빛의 강약을 보고 있으면 정말 '장인은 도구를 가리지 않는다'는 말처럼 진정한 예술가는 도구의 종류에 상관없이 어디든 예술성을 뽐낼 수 있음을 보았다. 시끄러운 군중을 피해 조용한 곳을 찾아다니다 발견한 뛰어난 작품에 왠지 모르게 보물을 발굴해 낸 느낌이다.

우리는 전시공간을 주로 갤러리라고 부른다. 갤러리는 원래 긴 복도를 뜻

콘스탄티누스 황제의 결혼, 루벤스의 그림을 바탕으로 프랑스 라파엘 드 라 플랑쉬 공장 제작, 1633~1668년, 445x470cm.

한다. 복도와 같이 긴 공간은 예술품들을 나란히 이어 두고 감상하기 좋아 점차 예술품을 전시하는 공간이 되었다. 그 단어가 현재의 전시실을 말하는 갤러리의 의미도 지니게 된다. 에르미타지는 그런 고전적 의미의 전시공간으로 복도를 매우 잘 보여주고 있다.

사냥하는 야수들, 상트페테르부르크 황실 테피스트리 공방 제작, 1757년, 315x280cm.

박물관을 나가는 길에 지나간 다른 복도는 '로마노프의 갤러리'라고 하는 곳이었다. 이곳은 역대 로마노프 황제들의 초상화들이 전시되어 있는 복도다. 로마노프 가문 초대 황제 미하일 로마노프의 초상화부터 시작해서 마지막 황제 니콜라이 2세의 초상화와 그 외 황후의 초상화들도 간간이 걸려 있다. 초상화들을 찬찬히 보고 있으면 시대별로 그림 스타일과 복장들이 변화하는 모습도 신기하고 특히나 표트르 대제부터 복장과 그림 스타일이 완전히 유럽식으로 변화된 것도 재미있다. 복도 중간에 넓직한 공간에 별도로 서 있는 니콜라이 2세

로마노프 복도 전경.

의 초상화도 재미있는 작품이다.

우선 황제가 정말 잘생겼다. 지금 태어났더라도 연예계에서 대성했을 거라는 확신이 들 정도다. 그런데 그 초상화의 뒤판에는 혁명을 이끄는 레닌의 초상화가 그려져 있다. 원래 이 작품은 상트페테르부르크의 한 학교에 걸려 있던 작품인데 혁명이 일어나 정부가 전복되자 원래 있던 황제의 그림을 내려 그 뒤에 레닌의 초상화를 그려 걸어두었다. 서로 대치하던 두 지도자의 그림이 앞뒤로 그려져 있는 모습에 역사의 장난은 정말 알다가도 모르겠다.

니콜라이 2세 황제 초상(앞면), 일랴 갈킨, 1896년, 레닌 초상(뒷면), 블라디미르 이즈마일로비치, 1924년.

안투안 와토와
프랑스 회화

한동안 신관을 관람하다 오랜만에 본관을 가보기로 했다. 식당에서 메뉴판을 보며 오늘은 뭘 먹을까 고민하듯이 박물관 지도를 보며 오늘은 어디를 가볼까 고민하다 15~18세기에 활동한 프랑스 작가들의 그림을 모아둔 곳을 가기로 했다. 전시 공간의 위치는 겨울궁전 2층 궁전 광장에 면해 있는 남쪽 면 대부분을 차지하고 있다. 러시아 귀족들은 프랑스 문화를 선망해 왔기 때문에 프랑스 예술에도 관심이 많았다. 프랑스 그림들이 모여 있는 구역 옆에는 영국 화가들의 작품도 방 몇 개에 소박하게 전시되어 있다.

전시되어 있는 프랑스 미술 작품은 수가 엄청나게 많은 반면 동시대 영국 미술품은 수가 빈약하다. 영국이 회화 분야에서 국제적으로 이름을 날리기 시

작한 건 프랑스에 비하면 상당히 이후이기 때문에 수집할 만한 작가가 많지 않았던 것도 이유가 있겠다. 이 작은 영국 방에 비슷한 시기 영국의 대표 화가 (이면서 사실상 그 두 명밖에 생각 안 나는) 토머스 게인즈버러Thomas Gainsborough와 조슈아 레이놀즈Joshua Reynolds의 그림이 있다.

르네상스가 끝나고 바로크가 시작되는 시기 프랑스는 30년 전쟁의 실질적 승자로 유럽의 초강대국이 되었다. 중앙집권화로 왕권이 강화되면서 그에 걸맞은 예술인 바로크가 각광받게 된다. 바로크이기 때문에 왕궁의 지지를 받았는지 아니면 왕궁의 의도대로 바로크 스타일이 그렇게 진화했는지는 모르겠지만 바로크는 유럽의 절대왕정과 찰떡인 예술사조다.

하지만 이 시기 프랑스 건축은 달리는 테제베 안에서 대충 지나가며 봐도 바로크 양식인데 프랑스 미술사는 바로크시대에 오히려 니콜라 푸생Poussin의 시적인 그림 덕분에 고전주의와 상당 기간 공존한다. 프랑스 미술사에서 대

탄크레드와 에르미니아, 니콜라 푸생, 1631년, 98x147cm, 캔버스에 유채.

단히 중요한 화가인 푸생은 에르미타지에도 큼지막한 방 하나를 전부 사용한다. 푸생은 살아생전 프랑스보단 이탈리아를 더 좋아하던 화가였고 이탈리아 르네상스 대가의 작품에서 영감을 많이 얻었던 작가였다. 그래서 그의 작품은 루벤스의 바로크같이 화려하고 빛나고 웅장하고 스펙터클 하지 않지만 균형 잡혀 있고 조용하며 사색적이고 자연스럽다.

이런 푸생의 스타일이 프랑스 파리 예술 아카데미가 추구하는 고전적 아름다움에 부합하는 스타일이 되어 이후 프랑스 예술 아카데미는 '푸생스러운' 그림들을 가르치게 되고 이것이 나중에 신고전주의 회화로 발전하는 계기가 된다. 프랑스는 예술가를 길러내는 체계적인 국립 학교라는 대단히 선진적인

폴리페무스가 있는 풍경, 니콜라 푸생, 1649년, 148.5×197.5cm, 캔버스에 유채, (Wiki)

제도를 만들었지만 이 예술 아카데미는 예술에 등급을 나누고 과거의 스타일만 추구하고 예술가들을 살롱전에만 목메게 만드는 부작용도 만들어 냈다.

에르미타지의 푸생 그림 중에 가장 유명한 작품은 아마도 '폴리페무스가 있는 풍경'일 것이다. 에카테리나 2세가 수집한 그림 중 하나다. 그리스 신화의 애꾸눈 거인 폴리페무스가 주인공처럼 들리는 제목이지만 막상 그림에는 저 멀리 산 정상에 등 돌리고 앉아 피리를 불고 있다. 아래 풍경에는 폴리페무스가 짝사랑하는 님프와 다른 등장인물들이 평화로이 폴리페무스의 음악을 듣고 있다. 제목만 신화에서 따왔지 풍경화나 다름없다. 푸생의 그림답게 균형 잡혀 있고 '자연스러운' 자연 표현이 좋다. 그 외에 '탄크레디와 에르미니아'와 '비너스, 폰, 큐피드'도 정갈하고 아름다운 작품이다.

천천히 전시실을 둘러보는데 안투안 와토Antoine Watteau의 작품도 몇 점이 있었다. 예술사조 중 로코코 시대만큼이나 짧지만 화려했던 불꽃 같은 시기도 없었을 텐데 그 로코코 미술의 대표 화가가 와토다. 사실 개인적인 의견이지만 나는 로코로를 다른 하나의 미술사조로 정해야 하는지에 대해 의문이 든다. 전문가들이 들으면 노발대발할 이야기겠지만 나는 로코코를 바로크 예술의 한 변종 정도로 생각한다. 그렇다고 그 예술의 가치가 낮다는 게 아니라 인간이 역사를 가지기 시작한 이래, 그리고 예술품을 남기기 시작한 이래 그 짧은 하지만 화려했던 순간을 따로 분류할 정도로 현저하게 다르지 않다는 의미다.

그럼에도 불구하고 나는 르네상스 이후 인상파 이전까지 프랑스 화가 중 로코코 회화의 대표 와토를 제일 좋아한다. 특유의 몽환적인 분위기와 가벼운 장식적인 화풍과 언제나 즐거워 보이는 주제가 좋다. 에르미타지에 있는 와토의 그림 중 제일 마음에 들었던 작품은 '변덕스러운 소녀'라는 그림인데 상황

변덕스러운 소녀, 안투안 와토, 1718년, 42x34cm, 캔버스에 유채.

이 재미있어 보인다. 중앙에 검은색 드레스를 입은 소녀는 무언가에 삐졌는지 뾰로퉁한 표정인데 그 옆으로 한 남자가 비스듬히 팔을 기대어 누워 있는 여자를 보며 달래고 있는 표정을 하고 있다. 화창한 날씨에 두 남녀가 데이트하러 나왔는데 뭔가 틀어졌나 보다. 그림을 보는 사람은 무슨 일이지 하는 즐거운 궁금증을 가지게 한다. 그러면서 비단 천의 광택을 섬세하게 표현하는 것도 놓치지 않았다. 와토스럽다.

프랑스 전시실에는 와토를 비롯해 프랑수아 부셰Boucher, 조각가 에티엔 팔코네Falconet, 장—안투안 우돈Houdon의 작품들도 있다. 하지만 관심의 차이인지

지식의 차이인지 사실 큰 감흥이 없었다. 더 풀어서 말하자면 비슷한 스타일의 너무 많은 그림들이라 하나하나가 기억나지 않고 쉽게 지치고 쉽게 싫증이 났다. 내 집중력의 한계는 이 정도뿐이었다고 패배를 선언해야겠다.

하지만 이 시대 프랑스 작가의 그림들은 대부분 에르미타지의 창립자로 인정받는 예카테리나 2세 여제가 몸소 모은 컬렉션이어서 프랑스 미술 작품은 박물관으로서 에르미타지의 시작점이라 해도 좋다. 그리고 프랑스 바로크 미술은 예카테리나 여제의 스타일과 참 잘 어울리는 스타일이다. 그렇기 때문에 동시대 영국 미술과 함께 겨울궁전에 자리 잡게 된 회화관이다.

토가를 입은 볼테르의 흉상, 장 안투안 우돈, 높이 58cm, 대리석.

나폴레옹
전쟁 기념관

이 날 네덜란드와 플랑드르 미술을 보고 집에 가볼까 하고 에르미타지의 출구를 향해 갔다. 그래도 혹시나 하는 마음에 안 가본 길을 걸어보려고 지도를 보며 그동안 가보지 않았던 방향으로 갔다. 그리고 만나게 된 웅장한 장소가 1812년 전쟁기념홀이었다.

 러시아에는 2개의 '조국전쟁'이라 불리는 전쟁이 있는데 1812년 나폴레옹 전쟁과 2차 세계대전이다. 그만큼 이 두 전쟁은 러시아인들의 마음에 깊게 자리 잡은 전쟁이다. 1차 조국전쟁, 즉 나폴레옹 전쟁 때는 상트페테르부르크가 수도였던 만큼 이곳에 전쟁을 기념하는 다양한 기념지가 많다. 반대로, 2차 세계대전 때는 모스크바가 수도였기 때문에 2차 세계대전의 승리를 기념하는

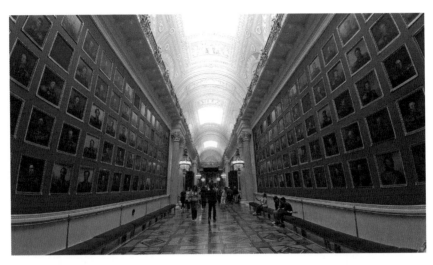

1812년 전쟁기념홀 전경.

곳은 모스크바에 많다. 그래서 만약 나폴레옹 전쟁에 관심이 많다면 상트페테르부르크를 가길 추천하고 2차 세계대전에 관심이 더 많으면 모스크바를 먼저 구경하길 추천한다.

방은 길게 늘어진 사각형 방이고 짧은 쪽 벽 중간에는 전쟁을 승리로 이끈 알렉산드르 1세 황제의 기마상이 멋들어지게 걸려 있다. 길이가 긴 쪽 벽에는 나폴레옹 전쟁에 참여해 공을 세운 군인들의 초상화들이 줄지어 다닥다닥 걸려 있다. 그래서 이 방에 들어가면 전시실이라기보단 판테온 같은 느낌을 준다.

건축가 카를로 로씨C. Rossi가 1826년에 완성했는데 1837년에 있었던 겨울궁전 화재로 손상을 입었고 이후 건축가 바실리 스타소프V. Stasov는 원 디자인을 최대한 살려 재건하였다. 여기 걸려 있는 초상화는 총 332개로 영국 화가 도우Dawe가 러시아 화가 폴랴코프Polyakov와 골리케Golike의 도움을 받아 완성했다.

작은 초상화 사이로 큰 그림들이 중간중간 나오는데 알렉산드르 황제의

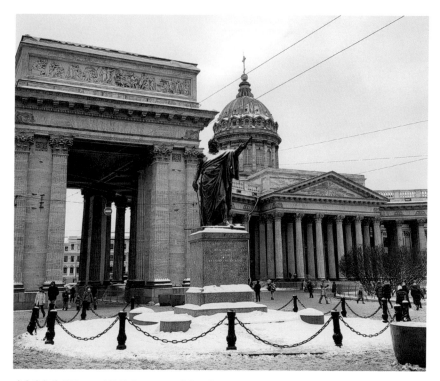

카잔성당 앞 쿠투조프 장군 동상, 오를롭스키와 수하노프, 1837년, 높이 4.1m.

연합군이었던 프로이센의 프리드리히 빌헬름 3세, 오스트리아 프란츠 1세의 기마상이 있고 공을 세운 4명의 장군, 즉 콘스탄틴 대공(알렉산드르 1세의 동생), 쿠투조프, 웰링턴, 바르클라이 데 톨리Barclay de Tolly의 전신상이 걸려 있다. 그 중에 쿠투조프와 바클레이 데 톨리 장군은 전쟁 중 러시아 전선에서 가장 큰 공을 세운 장군들로, 카잔 대성당 앞 공원에 동상도 설치되어 있다. 지하철역 넵스키 대로에서 나오면 길 건너 바로 보이는 동상이다.

러시아에서도 보통 1차 조국전쟁(나폴레옹 전쟁)의 대표 장군 하면 쿠투조

프 장군을 뽑고 2차 조국전쟁(2차 세계대전)의 대표 장군을 뽑으면 주코프 장군을 뽑는다. 쿠투조프는 유명한 청야 전술로(쿠투조프는 정작 작전을 계획만 하고 실제로 수행한 장군은 바르클라이 데 톨리였다.) 모스크바를 내주지만 러시아는 내주지 않았고 결국 전쟁에서 승리하게 된다. 그리고 2차 세계대전 때 히틀러는 나폴레옹의 실수를 똑같이 반복한다.

히틀러의 한 세대 전 위인인 비스마르크가 "정치의 비밀 말인가? 러시아와 유익한 조약을 맺는 거라네."라는 명언을 남겨 놨는데도 말이다. 이래서 동서고금을 막론하고 어른들 말씀은 잘 들어서 나쁠 것이 없다.

나폴레옹으로부터 승리하면서 러시아 귀족들은 그동안 동경해 오던 프랑스 문화를 점점 멀리하게 되고, 그 빈 자리를 자국의 문화로 채우게 된다. 이런 사회 분위기가 이후 러시아 본연의 문화와 서유럽의 기법이 만나 거대한 문화 폭탄이라고 할 수 있는 19세기 러시아 기장들의 시대가 오게 된다.

반면 정치적으로는 나폴레옹이 전 유럽에 뿌린 혁명의 씨앗이 러시아에도 뿌려져 젊은 귀족들의 '데카브리스트 난'이 일어난다. 덕분에 새로 즉위한 니콜라이 1세는 강력한 반동정치를 시행하며 자유주의 사상이 억압받고 구체제가 더 강화되면서 사회개혁도 늦어지고 먼 훗날 이 억압에 따른 더 큰 반동을 일으켜 공산주의 혁명을 일으키게 된다.

알렉산드르 황제는 나폴레옹을 물리치면서 자신의 궁전에 거대한 기념관을 만들었지만 정작 전 유럽을 휩쓸던 변화의 물결은 감지하지 못했다. 역사에도 나비효과라는 게 있나 보다. 나폴레옹이 심어둔 자유라는 작은 씨앗은 갖은 억압에도 러시아에 뿌리내려 러시아 제국을 몰락하게 만드는 거대한 스노우볼이 되었다.

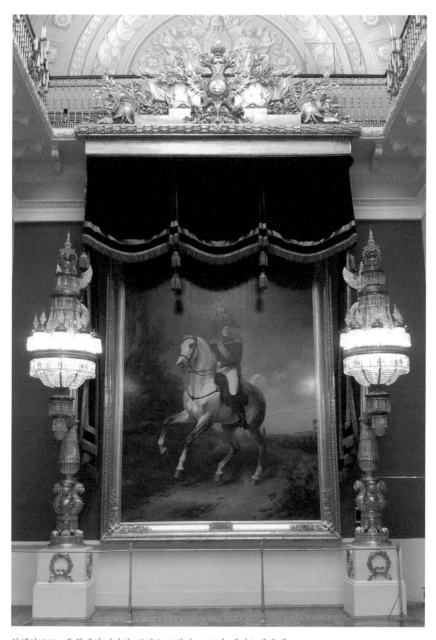

알렉산드르 1세 황제의 기마상, 프란츠 크뤼거, 1830년, 캔버스에 유채.

말레비치의
검은 사각형

에르미타지에 '작품'으로 걸려 있는 러시아 화가의 작품은 정말 적다. 당장 생각나는 건 칸딘스키, 샤갈(정확하게는 벨라루스 사람이다.), 말레비치 정도다. 원래 러시아 화가의 그림은 다 러시아 박물관에 전시되어 있다. 에르미타지에 있는 러시아 출신 화가 작품은 내가 느끼기에 관광객을 위한 서비스 같다. '러시아 화가의 작품은 이런 게 있는데 살짝 찍어 먹어 보고 맘에 들면 러시아 박물관 가 봐'라는 광고처럼 말이다.

 내가 러시아에 와서 재발견하고 정말 좋아하게 된 러시아 예술가가 꽤 되는데 작곡가는 쇼스타코비치와 스트라빈스키, 미술 쪽은 말레비치와 쿠인지다. 러시아는 서유럽과는 결이 좀 다르다. 서유럽은 꽤 오랜 기간 러시아를 유

럽으로 보지 않고 오스만이나 비잔틴제국 같은 동방의 제국으로 여겼다. 러시아는 표트르 1세의 개혁으로 유럽의 일원이 되었고, 늦게 유럽에 포함된 만큼 항상 문화 수입국이었다. 나는 이런 러시아가 서유럽과 대등 또는 뛰어넘는 작품을 하나씩 만들어 내는 때가 있다고 보는데 그 첫 번째는 문학이다.

19세기 초에는 러시아 문학의 황금기를 이끈 도스토예프스키와 톨스토이가, 19세기 중반기에는 음악계에 차이코프스키가 등장한다. 제일 늦게 레핀이 등장하면서 러시아 미술계도 세계적으로 두각을 나타내기 시작했다. 하지만 러시아 미술사에서 내가 뽑은 최고의 시기는 칸딘스키와 말레비치의 시대다. 두 화가가 등장하는 20세기 초 러시아는 혼돈의 시기였다. 1차 세계대전, 러시아 혁명, 적백내전의 시기였고 이전에는 없던 정치체제로 새로운 나라를 만들고 그에 걸맞은 새로운 문화와 사상이 움트던 시기였다. 이 두 화가가 있음으로써 회화는 추상이라는 개념을 포함해 한 번 더 고차원의 도약을 할 수 있었다.

말레비치의 '검은 사각형'을 바라보고 있으면 사람을 끌어당기는 힘이 있다. 말레비치는 총 4개의 '검은 사각형'을 그렸는데 2점이 모스크바 트레챠코프 미술관에 있고 페테르부르크에는 에르미타지와 러시아 박물관이 각각 한 점씩 소장하고 있다.

'검은 사각형'은 말레비치에게는 신의 모습이었다. 세상의

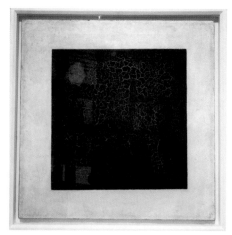

검은 사각형, 카지미르 말레비치, 1915년,
79.5x79.5cm, 캔버스에 유채, 트레챠코프 갤러리 소장.

모든 물감을 합치면 검정색이 나온다. 세상의 모든 그림을 합치면 정사각형이 나온다. 그래서 검은 사각형은 모든 미술의 처음이자 끝, 알파요 오메가였다. 말레비치는 전시할 때 러시아 전통으로 신의 형상을 두는 곳, 즉 이콘의 자리인 '크라스니 우골(붉은 모퉁이)'에 이 검은 사각형을 두었다. 모스크바 트레챠코프 미술관에 있는 최초의 검은 사각형을 봐야 말레비치의 생각을 더 잘 알 수 있다.

　　말레비치는 검은 사각형을 그릴 때 다양한 색으로 밑바탕을 칠했다. 그리고 그 위에 두껍게 검은색 물감을 칠했는데 의도하지 않았겠지만 지금은 시간이 지나 두꺼운 검은색 층은 가뭄이 든 논바닥처럼 갈라져 최초 밑바탕의 화려한 색이 그 틈으로 보인다. 검은 물감 사이로 비치는 천연색은 칙칙한 계란 껍질을 뚫고 나오려는 샛노란 병아리 같아 보인다. 인류의 모든 그림을 봉해 버린 검정 물감은 시간이 지나 스스로 파괴되어 앞으로 다시 검정으로 돌아갈

검은 사각형, 확대 부분.

운동선수들, 카지미르 말레비치, 1928~1932년, 142x164cm, 캔버스에 유채, 러시아 박물관 소장.

운명을 가진 천연색을 창조해 내고 있다.

첫 번째 검은 사각형이 대중에게 준 충격으로 자신이 말하고자 하는 바를 사람들이 이미 알 것이라 생각한 것인지 말레비치는 이후 그린 두 번째, 세 번째, 네 번째 사각형은 밑그림 없이 그저 검은색 물감으로만 칠했다. 그래서 틈새로 빠져나오는 색의 모습은 볼 수 없다. 하지만 니체의 말을 빌리자면 나를 바라보고 있는 듯한 심연과 같은 검은 사각형의 임팩트는 이후 그려진 그림에서도 충분히 느낄 수 있다.

현대 미술에 혁신을 가져온 화가였지만 말년에는 스탈린의 비판을 받아 정상적인 미술 활동을 할 수 없었다. 그가 말년에 이전 화풍으로 다시 돌아가게 된 이유다. 정치 혁명으로 탄생한 소련 당국은 미술 혁명이 지도자의 취향에 들지 않자 무참히 밟아버렸다. 말레비치는 사후에 제자와 동료들에 의해 절대주의를 상징하는 검정 사각형의 관에 묻혔다. 강압적으로 절대주의를 버려야 했던 말레비치가 아들 같은 포근한 사각형 안에서 영원한 안식을 얻기를.

중동
장식예술

9월 2주간 휴가로 이탈리아를 다녀와서 그런지 유럽 고전 그림과 흰 대리석 조각을 한동안 보고 싶지 않았다. 그래서 에르미타지 지도를 보다가 겨울궁전 3층을 올라가 보기로 했다. 에르미타지에서 제일 방문객이 없는 전시실 1위를 뽑는다면 아마 여기 3층과 1층 석기시대 전시관이 가장 치열하게 싸울 것이다. 그래도 중앙아시아 문화관, 이슬람 문화관, 비잔틴 문화관, 화폐−동전관이 3층에 있어서 에르미타지가 유럽 문화에 국한되지 않고 세계적 박물관의 의의를 가지는 데 공을 세우는 곳이다. 특히나 현 에르미타지 박물관장 미하일 피오트로프스키가 아랍/이슬람 문화 전공이고 상트페테르부르크대 동양학 학장이었던 만큼 그가 특별히 애정하는 전시실일 것이라 기대했다.

하지만 막상 전시실에 들어서서 실망을 많이 했다. 비잔티움 미술은 생각보다 전시품이 많이 없었다. 키예프 루스 시절부터 비잔틴제국과 교류가 많았고 러시아는 스스로를 로마와 콘스탄티노플에 이어 모스크바를 세 번째 로마로 자처한지라 러시아의 대표 박물관인 이곳에 왠지 비잔틴 유물이 많이 있을 것이라 기대했다. 하지만 수많은 에르미타지의 방 중에 겨우 3개만이 비잔틴 예술과 유물을 위한 방이었다. 이콘에 관심이 많았지만 우선 비잔틴 미술 옆 중동 예술을 모아둔 곳으로 향했다.

내 시선을 한동안 잡아둔 작품은 17세기 튀르키예에서 만들어진 보석함이었다. 제일 긴 면이 약 15센티미터 정도 되는 나무로 만든 상자인데 터키석, 루비, 에메랄드 같아 보이는 녹색 유리를 박아 넣고 금 도금을 해서 화려함에 눈부실 정도였다. 배경 역사나 설명 없이 단순하게 재료 정도만 설명이 적혀 있는 이 보석함은 주변 조명으로 찬란하게 빛을 반사시키고 있었다. 그 화려함에 감동해 한동안 보석함을 바라보고 있으니 보석의 투명하고 아름다운 빛에 서서히 빨려 들어가는 느낌이었다. 이래서 보석이 장식 외에 특별한 의미가 없으면서도 주목을 받고 고가로 거래가 되는 이유인가보다.

이어서 전시실을 둘러보면 이슬람 세계 장인들이 만든 무기와 생활용품을 볼 수 있다. 금실, 은실로 덩굴이 감싼 듯한 섬세한 무늬와

장식함, 17세기 튀르키예 제작, 나무, 은, 루비, 터키석, 유리.

여러 색을 가진 보석을 적재적소에 사용하는 것을 보면 이 장인들의 실력이 얼마나 뛰어난지 알 수 있다. 내가 이슬람 지역 장인의 작품을 보고 비슷한 놀라움을 받았을 때가 모로코 여행을 갔을 때인데 모로코인들은 돌과 타일을 지점토나 색종이를 가지고 놀듯이 사용한다. 모로코의 이슬람 사원에 들어가 보면 천장에는 국화가 박혀 있는 것처럼 돔을 꾸미고 벽에는 미로 같은 무늬를 조각한 것을 흔하게 만날 수 있다.

에르미타지에서 본 18세기 튀르키예 향로도 이와 같은데 이 향로를 만든 장인은 은으로 레이스를 만들었다. 딱딱한 메탈을 평범한 명주실로 뜨개질한 듯 아름답게 구부려 모양을 만들고 보석과 진주로 치장을 해 놓았다. 장인들의 손길이 놀라울 따름이다. 지금 우리가 이런 향로를 만들면 금액이 얼마나 들어갈지 상상도 안 된다. 물론 그때도 왕이나 귀족같이 엄청난 부자들이나 소유할 수 있었을 테지만 나같이 평범한 사람은 가지고 있어도 너무 귀해서 정상적으로 사용도 못 할 것 같다.

향로 세트, 18세기 초 튀르키예 제작, 은, 진주.

현대에 와서도 중동지방은 기계를 거부하고 과거에서 이어온 방식으로 정성스레 작품을 만드는 장인들이 많다. 유럽은 산업혁명 이후 대량생산이 시작되면서 물질적 풍요로움은 누렸지만 장인 정신은 사라졌다. 가끔은 효율성이 절대선인 이 세상에서 장인들의 광기로 만들어진 이런 향로와 보석함 같은 작품이 그립다. 장인들의 집요한 광기와 집착만이 완전하고 아름다운 제품을 만들어 낼 수 있다.

19세기 후반에 과거 수공예품의 아름다움을 보전하려는 사람들이 모여 미술공예운동Art and Craft movement을 영국에서 시작했는데 그들의 마음이 이해가 된다. 산업화 이후 나오는 물건들은 다 대량생산으로 천편일률적으로 만들어져 나온다. 점점 사라져가는 장인들을 보호하고 명맥을 이어가는 노력은 다음 후세에 넘겨줄 타임캡슐을 만드는 것과 같다. 돈도 안 되고 극소수의 수집가들에게나 필요할지 모르지만 우리가 우리의 문화를 지키지 않으면 누가 지키겠는가?

소설《내 이름은 빨강》과 이슬람 회화

요즘 튀르키예의 유명 작가 오르한 파묵의《내 이름은 빨강》이라는 책을 읽고 있다. 서구 문화가 점점 퍼져가는 오스만제국이 배경이고 궁정 세밀화가에 대한 추리소설인데 이 책을 읽고 있으니 터키 세밀화가의 작품이 보고 싶어졌다. 에르미타지는 '당연하게도' 이슬람 문화의 세밀화를 상설로 전시하고 있다. 3층 이슬람 문화관과 중앙아시아 문화관에 가면 볼 수 있다.

소설에서 나오는 화가들은 오스만제국의 수도 이스탄불을 배경으로 쓰여 있지만 박물관에서 전시 중인 그림은 이슬람 문화권 전체에서 그린 그림이라는 게 다른 점이다. 소설에서도 언급되었지만 이슬람 회화는 상당히 느리게 변화하였고 전통을 고수하려는 욕구가 강했다. 대가들이 정립한 화법을 필사

하듯 따라 그리는 방식으로 작업해 이스탄불과 아프가니스탄의 그림이 전문가가 아닌 내 눈에 보기에는 비슷해 보였다.

이슬람 제국들은 동아시아와 유럽 사이의 광대한 지역을 다스렸다. 그래서 회화도 양쪽 그림 방식을 묘하게 섞은 듯하다. 아라비아반도에서 시작한 이슬람 세력이 성장하면서 제일 먼저 만나게 되는 문화 대국은 비잔틴제국이었다. 그리고 동쪽으로 세력을 넓히면서 근동, 페르시아, 중앙아시아 점령으로 몽골제국과 만나게 되어 자연스럽게 중국 회화 스타일도 접하게 된다.

전성기의 이슬람 회화는 양쪽의 회화 기술을 융화시킨 듯해서 내가 본 이슬람 회화의 첫인상은 '동양화가가 그린 비잔틴 이콘' 느낌이었다. 주제가 되는 인물이나 사물은 이콘을 연상시키는 선명함이 있고 배경은 동양화를 보는 듯해 그런 느낌이 들었다.

이슬람은 다른 종교에 비해 예술에 관여를 많이 하는 편이다. 그래서 해도 되는 것과 하면 안 되는 것이 다른 종교에 비해 대단히 선명하고 규칙이 다양하다. 이런 배경 때문에 이슬람 회화는 단순히 그림만 그리는 경우보다 책에 들어가는 삽화로 들어가는 경우가 많다. 책의 삽화는 주제가 명확하기 때문에 화가가 주체적으로 그리는 그림보다 이슬람 규정에 어긋날 위험이 덜하다.

읽고 있던 소설에서 말을 그리는 모습이 살인범을 잡는 중요한 열쇠가 되기 때문에 이것에 관한 설명이 많이 나온다. 그래서 이번에 박물관에 가서도 말을 그린 그림을 유심히 보았다. 마침 소설에 나온 등장 시기와 비슷한 1500년대 그려진 말 그림이 있었다. 제목은 '류트를 든 소년'이었지만 백마가 옆에 같이 그려져 있다. 샤라프 알—후세이니 알—야즈디라는 화가가 1595년 이란에서 그린 그림으로 종이에 과슈gouache로 그리고 배경은 금박 처리하였다. 화가의 이름에 야즈디가 들어가는 것으로 보아 이란 중부 야즈드 출신인 듯하다.

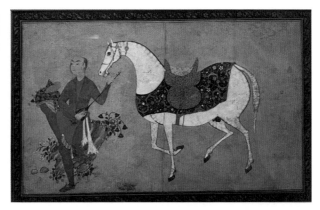

류트를 연주하는 소년,
샤라프 알 후세이니 알
야즈디, 이란, 1594~1595
년, 종이에 구아슈.

작지만 대단히 섬세한 작품이다. 그림에 나온 말의 가느다란 다리와 짧은
털은 아라비아산 말들의 특징인데 화가는 이 그림에서도 특징을 잘 나타내었
다. 말 등에 올려놓은 천, 터번인지 뭉쳐둔 망토인지 모르겠지만 오른쪽 무릎
에 올려둔 천의 무늬, 입은 옷을 보았을 때 류트 연주자는 상당히 부유한 인물
일 것이다. 애초에 말 타고 와서 한가로이 음악을 연주하는 자체가 부유함의
상징이다. 마음에 든 그림이었지만 인터넷에 검색해 보아도 이 작은 그림이나
화가에 대한 정보를 찾을 수가 없었다. 이 그림이 단순히 그림인지 아니면 책
에 들어가는 그림인지조차도 알 수 없었다. 그림의 크기와 종이에 그려졌다는
점 때문에 책의 한 부분이라고 상상만 할 뿐이다.

이슬람 세계에서 다마스쿠스, 바그다드, 그라나다 같은 도시가 예술과 공
예의 도시로 유명한데 이란(페르시아)도 전성기 때 수도 이스파한, 시라즈, 헤
라트 같은 도시가 회화, 카펫, 도자기, 공예품의 생산 중심지로 이슬람 세계를
넘어 구대륙 전역에서 알아주는 장인의 도시였고 이런 분위기에서 '류트를 든
소년'도 탄생하게 되었으리라.

니자미의 함세 책 중 세밀화 부분, 이란, 1541년, 종이에 구아슈.

　이런 그림을 보통 세밀화라고 하는데 영어로는 'miniature'라 부른다. 하지만 보통 '미니어처' 하면 작은 장난감같이 사물을 원래 크기보다 작게 만들어둔 것을 떠올리는데, '미니어처'의 본 의미는 세밀화, 넓게는 회화를 뜻한다. 역사는 로마시대까지 올라가는데 처음에는 책의 글자를 꾸미는 작업에서 시작해 점차 얇은 세필로 그린 그림을 미니어처라고 불렀으며 동로마제국을 통해 미니어처를 알게 된 이슬람 세계는 중국 회화도 받아들이면서 자신만의 화려하고 독특한 미니어처 문화를 만들어냈다.

　특히 몽골제국의 팽창으로 서유럽보다 종이를 일찍 접하게 된 이슬람 세계는 미니어처를 종이에 그리면서 목판, 양피지, 캔버스에 유화 위주의 서유럽 회화에 비해 수채 채색과 종이를 주로 사용하게 되는 것이 이슬람 미술의

특징이라 할 수 있다.

'류트를 든 소년'에서 멀지 않은 곳에 무하마드 알리라고만 알려진 이란 화가가 17세기에 그린 '곰 등에 탄 원숭이'라는 그림도 재미있다. 곰을 타고 달리는 원숭이의 실제 모습을 보고 그린 것은 아닐 테니 아마 동화나 우화집의 삽화인 듯하다. 이 그림은 중세시대 책에 들어가는 삽화 같아 보이기도 한다.

이 그림은 사물의 질감을 잘 느낄 수 있게 표현되었고 각 사물은 테두리를 강조해 그려졌다. 나무, 바위, 동물의 털을 보면 세필붓 덕분인지 상당히 실감난다. 17세기 중반 그림이지만 사실 회화 스타일의 발전을 보면 이전 16세기 그림인 '류트를 든 소년'과 크게 달라진 게 없다. 좋게 말하면 전통을 이어가는 것이고 나쁘게 말하자면 발전 없이 이전 스타일만 복제하고 있다.

곰을 타는 원숭이, 무함마드 알리, 이란, 17세기 중반, 종이에 구아슈.

소설《내 이름은 빨강》에서 보듯 전통을 고수하려는 자와 새로운 것을 도입하려는 자의 싸움은 예술에서 수시로 일어나는 일이다. 애초에 인류 발전사는 개혁과 반동의 끊임없는 싸움이다. 단 이슬람 회화에서는 전통주의자들이 우승한 듯하다. 고요하게 전통을 이어가던 이슬람 세계에서 회화는 18세기가 되어서야 서유럽 제국의 침략으로 현지 권력자들의 권위가 추락할 때 격변하기 때문이다.

동아시아
예술관

한국인이어서 그런지 나는 이제껏 방문한 여러 유럽 박물관에서 동양 문화 유물을 전시해 둔 곳은 그냥 지나치는 경우가 많았다. 안 그래도 시간이 촉박한 여행길에 군이 우리 문화 유물을 여기서 시간 내어 볼 필요는 없다는 생각이 들어서다. 비유를 들자면 한국에 가면 진짜 김치의 다양한 베리에이션을 지역별로, 재료별로, 등급별로 맛볼 수 있는데 군이 김치 샘플 몇 개 둔 외국 식당에서 맛을 볼 이유가 없다고 할 수 있겠다.

에르미타지에도 명색을 위해 구비한 동양 예술관이 있다. 3층의 방 몇 개를 사용하는 곳인데 이곳에 중일中日 두 나라의 유물이 모여 있다. 다시 말하지만 한국 유물은 없다는 뜻이다. 대단히 실망스러운 일이 아닐 수 없다. 그리고

중국 유물 또한 실망스러운 수준인데 러시아는 유럽 국가 중 유일하게 중국과 국경을 직접 맞대고 있는 나라이면서 보유하고 있는 작품이 이렇게 없나 싶은 의문이 든다. 내 나름대로의 결론은 에르미타지의 소장품 대부분은 소련 이전 시기에 모아둔 물건이라 항상 서유럽만 바라보고 있던 러시아는 서유럽 문화를 수입하기에 바빴지 동양 문화는 크게 관심이 없었나 보다.

그럼에도 내가 '오, 괜찮네' 정도로 뽑는 작품 몇 개를 소개하자면 20세기 초 러시아 고고학자들이 오늘날 중국 신장 위구르 자치구의 둔황, 투르판 지역에서 발굴한 벽화와 조각들 그리고 티베트 탱화는 (에르미타지에서 그렇지 않을 확률이 매우 높지만)시간이 된다면 보고 오면 좋다. 현재 대다수 위구르인은 이슬람을 믿지만 여기 전시되어 있는 유물들은 이슬람의 중앙아시아 정복 이전 유물로 불교 관련 유적이다.

인도에서 시작한 불교는 높은 히말라야 산맥을 바로 넘지 못하고 시계 방향으로 죽 돌아 실크로드를 타고 중국으로 들어갔다. 당나라 시대 현장법사가 불경을 찾아 인도로 갈 때 중국으로 불교가 들어온 루트를 반대로 거슬러 올라갔다고 보면 된다.

투르판에서 발굴된 벽화와 조각은 간다라 미술의 영향이 보인다. 부처나 승려들의 의상과 신체 표현을 보면 저 멀리 그리스에서 시작해 알렉산더 대왕과 함께 인도로 들어왔다가 북쪽으로 진출해 중앙아시아에서 파미르 고원을 넘어 여기 투르판까지 이어온 미술의 영향력에 감탄이 나온다. 특히 불교는 이슬람과 다르게 사람을 조각과 회화로 표현하는 것을 용인한 종교여서 불교의 진출 루트를 따라 간다라 미술의 후계자들도 진출할 수 있었다.

가끔 아름다움을 추구하는 인간의 욕구는 참 집요하구나, 하는 생각이 든다. 현대인의 거주 조건과 비교하면 정말 열악한 상황에서도, 역사의 이떤 시

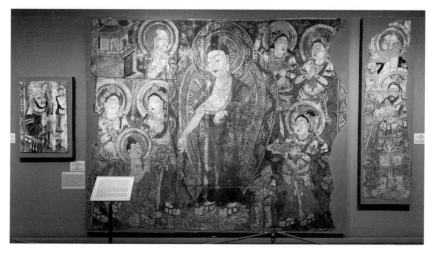

서원화, 투르판 베제클리크, 11세기, 370 x 227cm, 벽화.

대에서도 인간은 자신의 공간을 아름답게 꾸
미려고 주어진 능력을 최대로 이끌어낸다.
그렇게 길러낸 능력을 후세에 이어 더욱 발전
시키는 것 또한 인간만이 가능한 능력이다.

티베트의 탱화도 특유의 진한 색채감과
화려함으로 한동안 넋 놓고 바라보게 만든다.
달라이 라마로 유명한 티베트는 유구한 불
교 국가(민족)였고 탱화 또한 많이 발달한 지
역이다. 탱화는 보통 절의 벽에 거는 용도로
쓰이다 보니 큰 것이 많다. 그만큼 내용도 복
잡한 경우가 많다. 등장인물도 많다. 하지만
전혀 다른 문화권의 종교화인 이콘과 구성
방법에서 일맥상통하는 점이 있다. 중요한

부처상, 투르판 베제클리크, 9~10세기,
높이 120cm, 다양한 재료.

등장인물은 중간에 배치하고 주변으로 스토리상 필요한 인물을 늘어놓는다. 중요한 걸 강조하기 위해 사용하는 미술적 언어는 민족이나 시대를 초월해 같다는 것을 알 수 있다.

　이 외에도 다양한 중국과 일본의 공예품, 도자기, 회화를 동양 예술관에서 만날 수 있다. 하지만 앞서 이야기한 대로 굳이 언급하지 않은 것은 딱히 눈에 띄는 작품이 없어서다. 굵직한 박물관이면 다들 가지고 있을 청나라의 청화백자나 병풍, 산수화, 서예, 일본 자개, 우키요에 같은 회화, 나무 공예품 이런 평범한 작품들뿐이다. 오히려 위구르 지역과 티베트 지역의 예술은 한국에서 다양하게 만날 수 없는 예술이다. 그래서 가보기를 추천한다. 물론 시간이 남는다면 말이다.

석가모니와 35제자, 중국, 19세기 초, 캔버스에 물감.

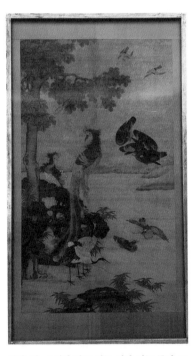

봉황, 학, 오리와 날고 있는 새가 있는 풍경, 18세기, 중국, 175 x 102cm, 비단과 종이에 채색.

화폐
전시관

다시 에르미타지가 미술관이 아니라 박물관이라는 것을 상기시켜주는 공간에 왔다. 이 전시관은 겨울궁전 3층의 긴 복도 한 개를 다 사용한다. 사실 고백하자면 동전은 요즘 말로 '아웃 오브 안중', 정말 내 관심사가 아니다. 하지만 에르미타지는 개장 이후로 착실하게 동전을 모으며 박물관 본분을 다하고 있다. 약 250년의 끈질긴 성과가 지금 내 앞에 있다.

수집품의 양은 에르미타지의 스케일에 맞게 대단해서 긴 복도 양쪽으로 줄줄이 늘어선 유리장에 빼곡히 전시되어 있다. 전 세계 화폐가 전시되어 있다 해도 과언이 아닐 정도다. 로마, 박트리아, 페르시아, 그리스, 비잔티움, 그리고 이후 서유럽 각국 동전의 변화를 볼 수 있고 중국, 태국, 인도의 과거 동

전도 시대별로 전시되어 있다. 글로만 알았던 드라크마, 솔리두스, 아우레우스, 디르함, 두캇 등이 실제로 어떻게 생겼는지도 볼 수 있다.

특히 동슬라브 지역의 돈은 상세하게 전시가 잘되어 있는데 키예프공국 시절에 쓰이던 화폐인 그리브나에서 니콜라이 2세 황제의 동전까지 동슬라브 지역에서 쓰이던 모든 화폐가 잘 정리되어 있다.

하지만 미리 앞서 이야기한 대로 이건 동전 수집하는 분에게는 유익하고 놓칠 수 없는 컬렉션이다. 하지만 나에게는 무슨 의미일까 생각하면서 전시를 보았다. 예술성을 보자면 금은 다루기 쉬운 금속인지라 장신구들이 훨씬 아름답고 인물 프로필을 비교하면 동전보다 카메오라는 장신구가 훨씬 아름답다. 그래서 동전은 역사 유물로 의미가 더 있다. 특히 발행한 사람의 이름이나 얼

화폐 전시실 전경.

굴을 넣기 때문에 발행 시기를 비교적 정확하게 알 수 있다는 점이 장점이다. 이어서 해당 동전이 발견된 유적지의 연대도 측정 가능하게 해 준다는 것도 유물로써 동전이 가진 큰 가치다.

발굴 지역과 발행 지역을 파악하면 당시의 무역과 경제를 알 수 있다는 것도 동전 유물이 가진 능력이다. 로마 동전이 발견되는 지역으로 로마가 어느 나라와 무역을 했고 어디까지 진출했었는지 알 수 있다. 이렇듯 동전은 인간의 먹고사는 문제와 관련이 있기 때문에 생활상을 보여줄 수 있는 유물이다.

하지만 동전은 무겁다는 단점 때문에 점점 지폐에 자리를 내어주고 근대가 되어서는 잔돈으로만 사용되는 현상이 보인다. 그래서 전시도 현대로 올수

니콜라이 2세 황제 부부의 프랑스 방문 기념 메달, 프랑스 조폐소 제작, 1896년, 7cm, 청동, 금.

록 점점 기념주화의 비율이 더 높다. 기념주화로 만들다 보니 일반 동전보다 더 커지고 화려해져서 수집자에게는 더 수집할 맛이 날 것이다. 특히 니콜라이 2세의 프랑스 방문을 기념하는 주화는 동전이 아니라 메달이다. 프랑스에서 주조된 메달에는 니콜라이 2세와 황후 알렉산드라의 얼굴 프로필이 조각되어 있다.

역시나 외국인 관광객은 여기까지 오지 않는다. 전시장에 있는 사람들은 거의 다 러시아 사람들이었다. 특히 아이를 동반한 사람들이 많았다. 작은 키 때문에 안 보여 까치발을 세우고 유리창에 코를 박고 동전을 보는 모습이 귀엽다. 저 나이쯤 때부터 보통 수집을 시작하는 것 같다. 나도 어렸을 때 우표를 수집했고 여전히 보관하고 있다. 무엇인가 모으고 컬렉션을 완성하고 자랑하고 싶은 마음은 대다수 인간이 가진 욕구인가보다. 아마 긴 겨울을 나기 위해 먹을거리를 저장해 두는 습성이 DNA에 박혀서 무언가 수집해 두는 욕구가 생기는 듯하다.

그러고 보면 박물관이라는 공간은 수집하는 인간의 욕구가 최종적으로 진화된 산물이다. 어떤 것을 모으든 수집가 개인의 자유다. 작게는 동전에서 크게는 자동차까지 수집의 대상은 무한하다. 내가 공들여 모은 수집품을 보관하고 다른 사람에게 보여줄 수 있는 공간이 있다면 수집가로서 대성공한 인생이다.

비잔틴
이콘

이전 이슬람 회화를 이야기하면서 3층에 작게 있는 비잔틴 미술에 관해 짧게 언급한 적이 있다. 빈약한 소장품 중에도 빛나는 물건은 있기 마련이다. 전시 품은 주로 비잔티움 시대 주두, 대리석 석판, 이콘, 모자이크 등이었다. 그중에 서 비교적 최근에 그려진 이콘이 눈길을 끌었다. 비교적 최근이라는 게 비잔 티움 기준이라 사실 오래된 그림이다. 14세기에 그려진 판토크라토르 이콘은 세로로 1미터 정도 되는 이콘으로 일반 가정용은 아닌 듯하다. 판토크라토르 는 그리스어로 '만물의 지배자'라는 뜻으로 보통 그리스도가 왼손에는 성경을 들고 오른손은 축복을 내리는 손을 하는 모습으로 그려진다. 어떤 루트로 이 비잔티움 이콘이 러시아 상트페테르부르크로 오게 됐는지는 모른다. 하지만

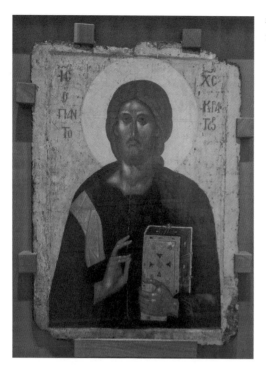

14세기 비잔티움 제국이 혼란스러운 상황에 그려진 세상을 지배하는 그리스
도의 모습은 인간의 삶은 관심 없는 듯 무심하고 근엄하지만 어떻게 보면 슬
픈 표정이다.

14세기 비잔틴제국은 안으로는 내전으로 나라가 조각날 상태이고 밖으로
는 오스만 터키가 점점 영토를 점령하는 상황이었다. 이 이콘을 그린 화가는
신앙심만으로 상황이 나아지길 기원하며 세상의 지배자가 하루빨리 내려와
모든 적을 물리치고 구원해 주길 기다렸을 것이다. 하지만 이 이콘은 이미 서
서히 몰락해 가는, 한때는 화려했던 천년 제국의 마지막을 목도하는 이콘이
되었다. 역사에 보면 한 나라나 공동체가 사라지는 황혼기에 예술성이 폭발하

는 경우가 종종 있다. 사회가 참혹한 현실을 견디지 못하고 예술과 종교에서 탈출구를 찾는 경우다. 몰락하는 왕조의 마지막 지도자가 나라 운영은 뒷전이고 심미주의에 빠져 예술이나 공예품 또는 취미 생활로 시간을 허비하다 나라를 더욱더 어렵게 하는 것을 우리는 역사에서 자주 봐 왔다. 나는 이것이 그들의 무능력보다 좌절감에서 기인했다고 생각한다.

물론 삼국지 촉나라의 후계자 유선처럼 진정 무능력했을 수도 있다. 하지만 일개 인간이 어쩔 수 없는 거대한 역사의 흐름에서 쓰러져가는 국가를 혼자 일으켜 세운다는 것은 초인적인 능력이 필요한 일이다. 그러고 보니 이 거대한 러시아 제국을 운영하는 황제가 자신의 궁을 은둔처라 이름을 쓴 것에서 복잡한 것을 떠나 고요하게 살고 싶은 마음이 있었음이 보인다. 평범한 사람은 내가 아무리 발버둥쳐봐도 어쩔 수 없는 상황을 마주하게 된다면 현실을 회피하고 싶은 마음이 가장 먼저 든다.

그래서 이 시기 비잔틴 예술은 크기는 작지만 섬세함에 있어서는 인상적인 작품이 많다. 건축 또한 전성기 때 지어진 콘스탄티노플 소피아 대성당 같은 건축은 꿈도 못 꾸지만 작은 도시에서 자력으로 지은 아담한 성당은 내부 인테리어가 매우 아름답다. 특히 이제는 돈이 없어 금빛 모자이크 대신 프레스코화를 내부 장식에 주로 쓰면서 오

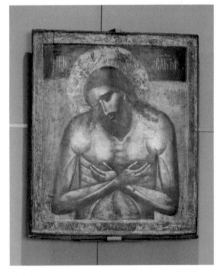

영광의 왕 그리스도, 발칸 지역, 16세기, 110x94cm, 목판에 채색, 트레챠코프 갤러리 소장.

히려 표현력이 좋아지고 회화적으로 더 자유롭게 된 것도 후기 비잔틴 양식을 풍요롭게 해준다.

종교를 떠나서 보더라도 이콘은 보고 있으면 참 매력 있는 예술이다. 중세 특유의 우울함과 근엄함이 모든 등장인물의 얼굴에 서려 있다. 얼핏 보면 8세기에 그려진 이콘과 15세기에 그려진 이콘은 큰 차이가 없어 보인다. 신의 얼굴을 그린다는 이유 때문에 그리는 방식과 기법을 엄격하게 지켜왔기 때문이다. 그럼에도 이콘은 아주 천천히 진화했다. 이콘 화가들은 자신만의 표현력을 조금씩 넓혀왔고 카논이라 불리는 이콘 그리는 규정을 침해하지 않으면서 자신만의 화법을 창조했다. 그래서 이즈음 해서 안드레이 루블료프 같은 이콘의 거장도 등장한다.

이콘은 서유럽 회화와 다르게 원근감을 무시하고 입체적이지 않다. 신체의 부피감을 적게 주는 이콘을 자세히 보고 있으면 오히려 현대미술 같은 느낌도 난다. 특히 러시아 화가 말레비치의 화풍이 비슷해 보인다. 아니 반대로 러시아에 이콘 문화가 있었기 때문에 말레비치의 화풍이 태어났다고 해야겠다.

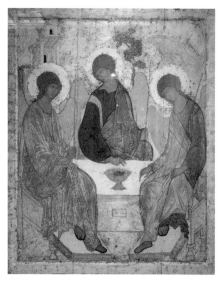

삼위일체, 안드레이 루블료프, 1420년, 142x114cm, 목판에 채색, 세르게이 삼위일체 수도원 소장.

길을 잃다 갑자기 만난
황금빛 성당

겨울궁전은 당시 트렌드에 맞춰 좌우 대칭으로 지어졌다. 하지만 궁전 광장에서 겨울궁전을 바라보면 오른쪽 지붕 쪽에 황금색 돔 하나가 보인다. 한쪽만 뾰족하게 튀어나와 있어서 유독 눈에 띄는 돔이다. 돔 꼭대기에 십자가가 있는 걸로 보아 저쪽 즈음에 궁정 성당이 있겠거니 하고 생각만 했었다.

그리고 오늘도 어디를 가볼까 하며 지도도 없이 다니다 라파엘로의 복도를 지나 사람이 더 적어 보이는 곳으로 가보았다. 거기서 나를 기다리고 있던 것은 황금빛으로 빛나는 찬란한 성당이었다.

한동안 감탄하며 바라보다 스마트폰으로 성당에 대한 정보를 찾아보았다. 황가의 가족 성당으로 쓰였던 이 성당은 겨울궁전을 디자인한 라스트렐리가

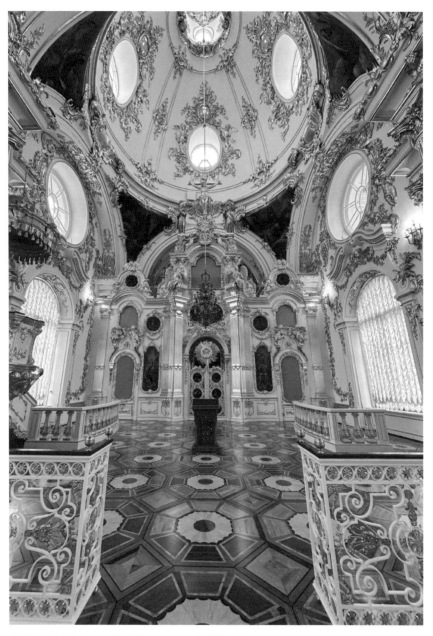

겨울궁전 대성당, 라스트렐리 설계, 1753~1762년, 제단 방향.

처음 디자인하고 만들었으나 1837년 화재 이후 러시아 건축가 스타소프가 이전 라스트렐리의 디자인을 최대한 살려 다시 지었다.

황제의 취향에 맞춘 로코코 양식으로 화려하게 장식되어 있는 성당은 장식에 흰색과 금색 두 개만 사용하였다. 이 두 색이 가진 빛을 반사하는 성질 덕분에 성당은 더욱 풍성하고 실제 크기보다 더 크게 느껴졌다. 특이한 점은 정교회는 교리상 조각을 사용하지 않고 이콘이나 벽화같이 그림만 사용하는데 이 성당은 장식에 종교적 조각이 있었다. 조각계의 탑티어 국가 이탈리아 건축가(라스트렐리는 이탈리아 사람이다.)가 디자인해서 그런가보다. 제단과 신자석을 나누는 이코노스타시스(이콘으로 장식된 일종의 가림벽. 이 벽 너머는 지성소로 사제만 들어갈 수 있다.) 위에는 황금색 십자가 고상이 있었다. 그 아래 기둥 부분에는 천사 조각이 있다.

돔 아래 4개의 삼각형 펜덴티브(동그란 돔을 네 기둥으로 받치기 위해 아치 사이를 삼각형 모양으로 채운 벽)에는 전통에 따라 네 복음사가 그려져 있다. 그리고 신자석 위 천장에는 예수 부활의 모습이 그려져 있다. 벽화로 그려진 복음사가와 부활 그림은 전통적인 정교회 스타일 그림이 아니라 바로크 양식이다. 그래서 이 성당은 이코노스타시스를 빼면 정교회 성당보다는 가톨릭 성당 같아 보인다.

겨울궁전의 건축을 시작한 엘리자베타 여제는 표트르 1세 대제의 서유럽화 정책을 이어가는 정치를 했다. 문화 부분에서도 서유럽 스타일을 상당히 모방했는데 이런 성당의 모습에서 엘리자베타의 취향과 사상이 어땠었는지를 보여주는 단면이라 할 수 있겠다. 반면 이곳에 같이 전시되어 있는 성물들은 러시아 전통 스타일이 강했다. 아무래도 성물은 러시아 전례에 맞춰 제작하기 때문에 서유럽 영향을 적게 받았다.

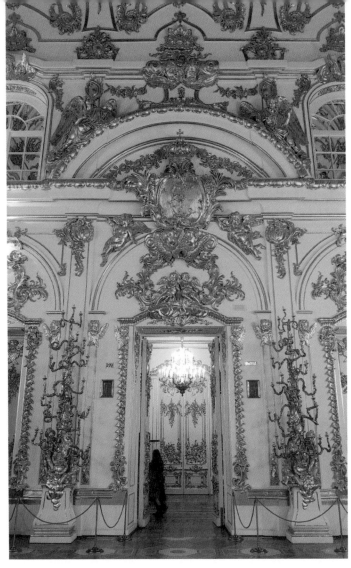

겨울궁전 대성당, 입구 방향.

이런 '서유럽+러시아' 스타일은 상트페테르부르크 도시 전체에서 자주 볼 수 있다. 이 도시는 서유럽 스타일 건축에 내부 내용은 러시아 전통으로 채워진 건축물을 많이 만날 수 있다. 겉모습만 보면 북유럽 개신교 교회 같아 보이

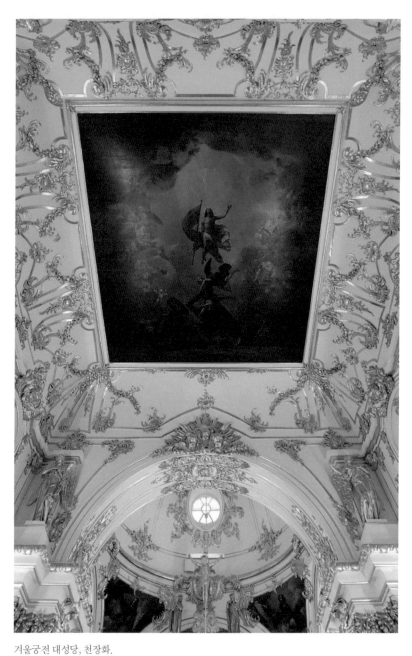

거울궁전 대성당, 천장화.

는데 들어가면 서유럽 화풍으로 그려진 벽화가 가득한 정교회 성당이다. '서방으로 열린 창'이라는 별명이 그냥 붙은 게 아니다.

이 도시의 건축가는 크게 3가지의 어려움을 상시 가졌는데 첫 번째는 네바강 삼각주에 건설된 도시라 지반이 약하다는 것이다. 그래서 육중한 건물을 지을 때는 지반을 매우 튼튼하게 지어야 하기 때문에 노동력이 많이 소요된다. 그리고 끊임없이 밀려오는 물과 싸워야 한다. 두 번째는 겨울에 영하 30도 혹은 그보다 더 아래까지 내려가는 기후다. 기후는 건물을 지을 때도 문제이지만 완공 이후 사용할 때도 영향을 미치는 것이라 벽두께나 창문 크기와 같이 척박한 기후에 대한 대비를 설계 단계에서 이미 해야 한다.

세 번째는 러시아의 영혼에 서유럽의 옷을 입혀야 한다는 것이다. 어찌 보면 가장 창의력이 요구되는 일인데 위에 언급한 성당과 같이 지배자의 취향은 서유럽 스타일이지만 사용은 러시아 민중이 하기 때문에 당시 서유럽의 건축 사조를 따르지만 내용은 러시아의 관습과 충돌이 없어야 한다.

따라서 이 도시를 관광하면서 보는 대형 건축물들, 예를 들면 이삭 성당, 에르미타지 궁전, 카잔 성당 같은 건축물은 설계자들과 건설자들의 어마어마한 노력이 들어간 건축물이며 단순히 이 도시만의 프로젝트가 아니라 당시 러시아 전체의 노력이 들어가는 프로젝트였다.

이런 독특한 분위기 때문에 서유럽 사람들이 페테르부르크에 오면 익숙함과 이질감 그 중간 어디쯤을 느끼게 된다. 현지 가이드에 의하면 이탈리아 사람들이 특히 이 도시를 좋아하는데 오래된 이탈리아 도시들과 달리 건설 당시에 나름 계획도시로 만들어진 이곳에서 시원시원하게 빠진 현대적인 대로와 서유럽 스타일의 고전 건물이 늘어선 모습이 유럽이지만 유럽이 아닌 모습이라 좋아한다고 한다.

소에르미타지

500년 전 사람들의 판타지와 일상,
네덜란드/플랑드르 회화

겨울궁전과 신에르미타지의 사이에 길게 박혀 있는 소에르미타지는 현재 겨우 2층과 지하층 3분의 1 정도만 전시 공간으로 쓰인다. 그래도 내가 좋아하는 플랑드르 르네상스 작가의 그림이 있는 지역이라 천천히 감동하면서 보기 위해 꽤 나중에 찾아가 봤다.

특히 여기에는 내가 좋아하는 두 화가 히에로니무스 보스Hieronymus Bosch와 피터 브뤼겔Pieter Brueghel의 그림이 있다. 보스의 그림은 이 세상 그림이 아닌 듯한 상상 속 창조물을 그려낸 것으로 유명하다.

하지만 여기 걸려 있는 작품은 정확하게 보스의 그림이 아니라 보스의 제자가 그린 것으로 '추정되는' 그림이다. 원래는 3개의 나무 판넬에 그려진 '세

속적 쾌락의 동산' 중 가운데 판넬이 에르미타지에 전시되어 있는데 원작과 똑같다. 보스의 원작은 스페인 마드리드의 프라도 미술관에 있는데 대학생 때 처음 스페인에 가서 보스의 여러 작품을 처음 접하고는 한동안 그 앞을 떠나지 못했던 기억이 있다. 지금은 사실 보스의 어떤 그림이 거기 있었는지 기억

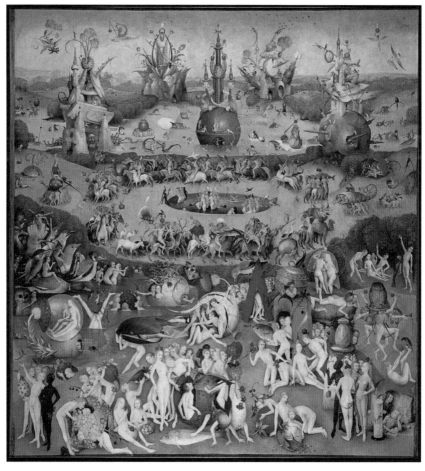

세속적 쾌락의 동산 중 천국 부분, 히에로니무스 보스 추정, 16세기 중반, 137 x 118cm, 목판에 유화, (Wiki)

이 잘 나지 않는다. 단지 거기서 오랜 시간을 보냈다는 것만 기억난다.

'세속적 쾌락의 동산'에는 말로 설명할 수 없는 초현실적인 존재들이 정말 많다. 저 멀리 보이는 다섯 개의 탑은 현대 건축으로도 건설하기 힘들어 보인다. 그 앞으로는 정신 사나울 정도로 많은 등장인물이 나오는데 하나같이 정상적인 모습이 아니다. 가운데 연못을 중심으로 여러 동물을 타고 빙글빙글 도는 사람들, 그 왼쪽 아래 강가에는 기묘한 잠수함을 타고 가고 거대한 홍합 안에는 누군가가 있다. 사람 크기만 한 새들의 등에는 사람이 타고 있다. 제일 아래 부분에는 탑 주변으로 사람들이 모여 축제를 벌리는 듯하다. 머리에는 체리가 나 있는 사람도 있고 누구는 엉덩이에서 꽃이 자란다. 과일에게 잡아 먹힌 건지 과일을 뒤집어쓴 건지 거대한 과일에서 사람 다리만 빼꼼히 보이는 것도 있다.

기괴해 보이는 이 장면들은 도대체 뭔 생각을 하고 그렸는지 상상도 하지 못하겠다. 15세기 화가의 작품이 20세기 화가 살바도르 달리를 생각나게 할 정도로 파격적이다. 생각해보면 내가 좋아하는 화가들은 대부분 그 시대에 어울리지 않은 화풍을 가졌거나 몇백 년 이후에 봤을 때 이해가 되는 스타일의 그림을 그렸다. 몇백 년을 앞서 나가는 스타일에서 보이는 천재성이 참 좋다. 그래서 보스도 시간을 뛰어넘는 상상력이 너무나 대단해 보여 좋아하는 작가 중 한 명이 되었다.

근데 이 작품의 경우 제자가 그린 것이라고 되어 있지만 모작의 의심도 많이 받는다. 원본이 프라도 미술관에 떡하니 걸려 있으니 화가가 작지도 않은 이 작품을 똑같이 2번 그릴 이유가 없기 때문이다. 최근 이 그림의 나무 판넬의 연대 조사로 16세기경 그려진 것으로 나타났다. 따라서 보스의 제자가 따라 그린 그림이거나 최소한 비슷한 원본과 시기에 그려진 그림으로 여겨진다.

모작의 의심을 받는 그림을 보고 있으니 한국의 천경자 화가의 '미인도'가 생각났다. 화가 본인이 내 그림이 아니라고 극구 부인하는 그림을 소장하고 있는 국립현대미술관이 나서서 '노노, 이거 당신이 그린 그림이에요' 하는 이 상한 형태의 논란이었는데 결국 화가가 화가 나서 붓을 더 이상 들지 않겠다 하고 한동안 한국을 떠났다 다시 돌아왔던 걸로 기억한다. 왠지 이 그림도 당 시 이런저런 속사정이 있지 않을까 상상해 본다.

보스를 떠나 몇 걸음을 옮기면 비슷한 시대의 유명한 플랑드르 화가 피터 브뤼겔의 그림이 전시되어 있다. 브뤼겔은 당시 마을 전경을 잘 그려서 의복 이나 가구, 집, 음식, 상황을 어제 일처럼 생생하게 알 수 있다. 이런 풍경을 그 린 그림을 장르화 또는 풍속화라고 하는데 서양 미술계에서 한동안 신화화나 역사화에 비해 한 등급 낮은 그림으로 여겨졌다. 하지만 당시 생활상을 잘 표 현해 중산층에게 폭넓게 인기 있던 분야다. 우리로 치면 김홍도 감성이라 하 면 될 것 같다.

아들 피터 브뤼겔(아버지와 아들이 이름이 같고 둘 다 화가여서 나누어 표시해야 한 다.)이 그린 '연극이 열린 장터'는 보고 있으면 정말 흥겹고 사랑스럽다. 안 그 래도 사람이 모이고 시끄러운 장날에 순회 극단까지 와서 극장을 열었다. 그 흥겨움과 소란스러움이 그대로 그림에 담겨 있다. 그림의 중앙에는 연극이 한 창인 무대가 있고 주변으로 사람들이 모여 관람을 한다. 근처 농가 창 밖에서 도 한 무리 사람들이 얼굴만 빼꼼히 내민 채 한창 연극에 빠져 있다. 그 주변으 로는 정말 여러 군상을 볼 수 있다. 연극을 보려고 나무 위에 올라가 있는 사 람, 성인상을 들고 행진하는 사람들, 강강수월래를 추는 사람들, 식당에서 배 가 터지도록 음식을 먹고 있고 나무로 만든 테이블에서는 술자리가 한창이다.

그 옆에서 술에 취해 개싸움을 벌이는 한 무더기의 남자들도 있다. 그림의

연극이 열린 장터, 피터 브뤼겔(아들), 17세기 초, 111 x 164,5cm, 목판에 유화, (Wiki)

연극이 열린 장터, 확대 부분

오른쪽 구석에는 토하는 한 남자가 그려져 있는데 박물관이라 소리 내지는 못했지만 크게 웃었다. '예나 지금이나' 작게 한탄하며 머리를 절레절레 흔들었다. 저러고 나서 다음 날 아침 아픈 머리와 속을 부여잡고 '아, 오늘부터 술 끊어야지' 하겠지. 왜 이렇게 잘 아냐면 내가 자주 저렇기 때문이다. 근데 꼭 나뿐만이 아니고 술 좀 마신다는 사람들은 다들 저런 경험이 있지 않을까?

일상의 소소한 서사를 재치 있게 그려내는 브뤼겔이라 현대 시대 관람객도 같이 웃고 동감할 수 있게 만든다. 이것이 장르화가 가진 장점이라 생각한다. 너와 나에게, 오늘이나 내일 있을 법한 일들을 보여주기 때문이다. 저 멀리 이탈리아에서는 현실과 동떨어진 종교화를 그리거나 벌거벗은 신들이 날아다니는 신화를 그리는 동안 플랑드르 사람들은 현실에 집중했다. 시민사회가 발달한 저지대 지역(플랑드르+네덜란드) 수집가들은 더 현실적이어서 현재를 그린 정물화나 장르화 같은 그림이 발전할 수 있었다.

그래서 나는 지독하게 현실적인 북유럽 르네상스를 사랑한다. 교황과 임금은 너무 멀리 있고 오늘 우리 마을에는 장터가 열렸다. 낼 모레 교회에 가야 하고 다음 주에는 세금을 내야 할지도 모르겠다. 하지만 오늘 내 손에 쥐어진 맥주는 너무 맛있다. 그렇기에 오늘을 즐겨야 한다. 오늘을 즐기고 사랑해야만 내일을 맞이할 힘을 얻기 때문이다.

파빌리온
홀

신에르미타지와 소에르미타지 사잇길로 들어가면 인터넷으로 예약한 사람들만 들어갈 수 있는 출입구가 있다. 그곳에 들어서면 넓은 홀이 나오는데 바로 위층이 파빌리온 홀이다. 하지만 거기까지 가는 길은 그리 녹록지 않다. 우선 검표기를 지나면 완전 반대 방향으로 가고 거기서 같은 건물 2층으로 바로 가는 길이 없다(!). 그래서 먼저 신에르미타지로 가서 거기서 왼쪽으로 꺾이면 고대 그리스 유물들을 한참 지나가는데 그 끝에 계단이 나온다. 그 계단을 올라가면 하늘 다리가 나오는데 그 다리를 지나면 눈이 휘둥그레질 정도로 화려한 방이 나온다. 사실 글로 설명을 아무리 해봐도 설명대로 찾아가기란 쉽지 않다. 그러니 중간중간 서 계신 박물관의 직원분들께 도움을 요청하자.

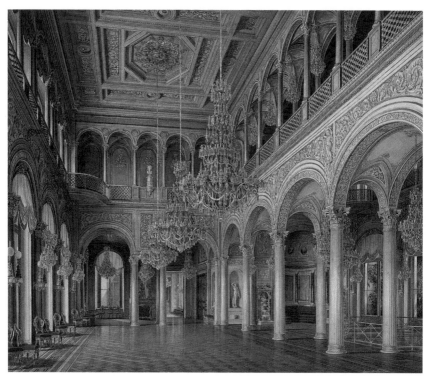

파빌리온 홀, 에두아르드 가우, 1864년, 35x41cm, 수채, (Wiki)

파빌리온 홀Pavilion hall이라 불리는 이 방은 황제를 알현하는 왕좌가 있는 성 게오르기 홀보다 크기는 훨씬 작지만 더 화려해 보인다. 대부분 하얀색 대리석에 금색으로 포인트를 주었는데 르네상스 양식과 무어 스타일을 섞어 놓았다. 2층 구조인 이 방의 기둥은 고대 그리스 스타일인데 천장이나 엔타블러처

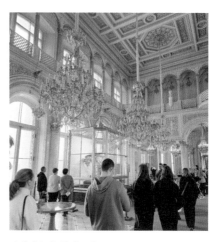

파빌리온 홀 현재 모습.

Entablature(기둥과 기둥 사이 위에 가로로 연결된 부분)와 아치 부분 장식은 스페인 알함브라궁전이 생각나는 아랍-무어 스타일로 조각되어 있다.

이 방은 예카테리나 2세가 최측근들과 파티나 식사를 할 때 쓰였던 굉장히 사적인 공간이었다. 이곳이야말로 은둔처 에르미타지의 에르미타지라 해도 된다. 공중정원이라 이름 붙인 중정이 보이는 창 아래에 로마 스타일의 모자이크가 있는데 원래 그곳은 아래층과 연결된 큰 테이블이 있었던 곳이라 한다. 거기서 예카테리나의 초대를 받은 사람들이 본인이 원하는 음식을 적어서 테이블에 설치되어 있는 작은 엘리베이터에 넣어 밑으로 내리면 음식이 올라왔다. 이런 방식으로 방에 존재해야 할 불필요한 인물을 최소화해 측근들과 은밀한 이야기도 쉽게 할 수 있도록 했다. 현재 그 테이블은 에르미타지 화재 때 손상되어 지금은 바닥을 막고 정중앙에 메두사가 있는 로마 스타일의 모자이크로 꾸며 놓았다.

하지만 우리가 지금 보고 있는 인테리어는 19세기 니콜라이 1세의 명으로 만들어진 것이다. 예카테리나 시대에서 지금까지 이곳에 남아 있는 건 외벽밖에 없다. 건축가 쉬타켄쉬나이더가 디자인하였고 옆에 붙어 있던 예카테리나 2세의 집무실과 합쳐 지금의 아름다운 모습으로 꾸몄다. 독일계 러시아인인 쉬타켄쉬나이더가 활동하던 시대는 신고전주의 양식과 절충주의 양식을 주로 사용되던 시대였다. 그의 대표적인 건축물은 현재 상트페테르부르크 시청으로 쓰이는 마린스키 궁전과 페테르부르크 시와 레닌그라드 주 노조 본부로 사용하고 있는 니콜라예프스키 궁전이 있다. 이 파빌리온 홀에는 여러 가지 볼거리가 있는데 이미 언급한 화려한 인테리어와 샹들리에, 시간에 맞춰 움직이는 기계 공작새, '눈물의 분수'라 불리는 작은 분수다.

네바강을 향한 면의 중앙에는 거의 실물 크기의 금색 기계 공작새가 유리

관 안에 있다. 영국에서 만들어진 공작새 시계는 지금도 매주 수요일 8시에 음악 소리와 함께 살아나서 날개를 펼치고 고개를 까딱인다. 매주 수요일은 저녁 9시까지 관람 시간이 연장되기 때문에 궁금하다면 시간에 맞춰가도 되지만 딱 이것을 목표로 저녁에 오는 사람도 많기 때문에 움직이는 모습은 유튜브로 보는 게 나을 수도 있다. 하지만 1781년에 제작된 것을 감안하고 이 시계의 공작새가 움직이는 모습을 보면 당시 기술력과 섬세함을 다시 보게 될 것이다.

공작새 시계, 제임스 콕스, 1772년.

눈물의 분수는 크림 칸국의 궁전인 바흐치사라이 궁전에 있던 눈물의 분수에서 모티브를 따와 이곳 벽에 4개가 설치되어 있다. 눈물의 분수가 유명해진 건 푸쉬킨이 바흐치사라이의 궁전을 보고 거기서 들은 이야기로 '바흐치사라이의 분수(분수 대신 샘으로 번역하기도 함)'를 써서 널리 알려지게 되고 20세기에 들어서 발레 공연으로도 만들어졌다. 대리석으로 만들어진 큰 조가비가 양쪽으로 물방울을 똑똑 떨어뜨리고 아래에 있는 작은 조가비는 다시 그 아래 큰 조가비로 물을 떨어뜨린다.

이렇게 5층의 대리석 조가비로 이루어진 분수다. 물방울이 똑똑 떨어지는 게 눈물을 흘리는 것 같아 눈물의 분수라 하지만 흐르는 눈물이 떨어지고 떨

어지다 맨 나중에는 사라지는 것처럼 슬픔도 언젠가는 사라지게 된다는 위로의 의미도 있다. 이슬람 문화권의 궁전은 분수를 자주 사용했다. 스페인의 알함브라 궁전에서부터 크림반도의 바흐치사라이까지 궁전 여기저기 분수를

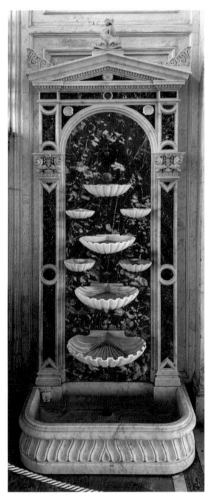

설치해 습도와 온도를 조절하는 데 사용했고 기도 전 몸은 씻는 용도로도 썼다. 물이 부족한 지역에서 발생한 종교와 문화여서 쿠란에서도 물과 분수에 관한 내용이 많고 사람들도 물을 소중히 하고 물 근처에서 평온을 찾았다.

지금 이곳은 아름답기로 유명한 방이라 관광객이 항상 가득 차 있다. 사람이 없을 때를 상상해 본다. 기계로 만들어진 공작새가 살아 움직이고 천천히 흐르는 네 방향의 분수가 마음을 평온하게 해 준다. 중정으로 향한 창문 너머로는 공중정원이 있다. 푸르른 식물 사이로 새들이 지저귀고 바람이 솔솔 불어온다. 은둔하기에 딱 좋은 공간이다.

눈물의 분수, 파빌리온 홀.

독일 르네상스와
크라나흐

소에르미타지 2층에는 중정을 가운데 두고 빙 둘러서 전시 갤러리가 만들어져 있다. 왼쪽 복도는 서유럽 중세 예술품, 공예품, 장식예술품, 네덜란드 고딕—르네상스 초기 작품들이 있고 맞은편 오른쪽 복도는 독일과 네덜란드 지역 르네상스 시대 작품이 전시되어 있다.

독일 그림을 구경하다 어디서 본 듯한 익숙한 화풍의 그림을 보았다. 가까이서 화가의 이름을 보니 루카스 크라나흐Cranach였다. 루카스 크라나흐를 모르는 사람은 있을지언정 그가 그린 마틴 루터의 초상화를 모르는 사람은 없을 것 같다. 종교개혁 당시 크라나흐는 독일 작센 선제후의 궁정 화가였고 마틴 루터는 가톨릭 교회의 박해를 피해 작센 선제후의 보호를 받고 있는 상태였

다. 작센의 궁정에서 만난 마틴 루터와 크라나흐는 종교 개혁 초기부터 친하게 지냈었으며 그런 이유로 크라나흐는 다양한 나이대의 마틴 루터 초상화를 남기게 되었다.

내가 크라나흐를 처음 본 건 독일 바이마르Weimar에서였다. 워킹 홀리데이 비자로 약 10개월간 독일 바이마르에서 머무른 적이 있다. 세계사를 잘 아는 분들은 1, 2차 세계대전 사이에 존재했던 바이마르 공화국 때문에 바이마르라는 도시를 들어본 적이 있을 것이다.

현재 인구는 6만 5,000명 정도밖에 안 되는 작은 도시지만 독일 역사에서는 대단히 중요한 위치를 차지한다. 세계에서 제일 유명한 독일 작가 괴테가 생애 대부분을 보낸 지역이며 덕분에 절친 쉴러도 바이마르에서 잠시 살기도 했다. 1차 세계대전 이후 세계 많은 나라의 헌법 초안으로 여겨지는 바이마르 공화국(독일 공화국)의 헌법이 바이마르에서 탄생했고 바흐와 리스트는 바이마르 궁정 악장을 역임했었다. 그 외 헤르더, 니체, 그로피우스와 바우하우스가 모두 이 도시와 관련이 있다고 하면 독일뿐만 아니라 세계에서도 문화적 의미가 큰 도시라 할 수 있겠다. 그리고 말년에 루카스 크라나흐도 바이마르로 이주해 궁정 화가로 지내다 시내 야코프 교회의 공동묘지에 묻혔다.

걸어서 온 시내를 다닐 수 있을 정도로 작은 바이마르 시내에는 그 지역을 지배하던 공작의 궁전이 있다. 현재 그 궁전은 에르미타지처럼 그림도 전시하면서 당시 귀족의 생활상을 보여주는 박물관으로 쓰이고 있다. 나는 거기서 처음 크라나흐의 그림을 보았다. 정확하게는 루터의 초상화를 보고 '어! 이거 어디서 많이 본 건데?' 한 다음 '아, 이걸 그린 사람이 크라나흐구나'라고 한 게 맞겠다.

크라나흐는 독일 르네상스 시대의 대표 화가로 그가 그린 그림들을 보고

있으면 참 독일스럽다. 산업화된 바우하우스의 현대 독일을 말하는 게 아니라 이탈리아와 비교했을 때 좀 더 거칠고 밋밋하며 어둡고 추운 검은 호밀빵 같은 16세기의 독일을 뜻한다. 크라나흐의 그림 속에는 화가가 항상 보던 독일에서 주제, 배경, 대상, 의상을 가져와 독일 그 자체다.

독일 르네상스 화가 하면 보통 알브레흐트 뒤러와 한스 홀바인, 루카스 크라나흐를 꼽는다. 그런데 나는 크라나흐야말로 진정한 독일 르네상스의 화가라고 생각한다. 뒤러는 너무 이탈리아스럽게 섬세하며 우아하고, 홀바인은 북유럽스럽지만 전성기 대부분을 영국에서 보낸 만큼 너무 국제적이다. 반면 크라나흐는 루터가 종교 개혁을 시작한 독일 비텐베르크시의 시장을 역임할 정도로 종교 개혁 이후 격변하는 독일 사회를 온몸으로 맞닥뜨리고 열렬히 증언하는 화가였다. 그래서 다른 독일 르네상스 화가 중 가장 독일스러운 작품을 남겼다. 또한 다작을 하기로 유명한 화가다 보니 유럽의 많은 미술관을 다니다 보면 크라나흐 작품이 없는 미술관도 흔치 않다. 독일 화풍을 전 세계에 알리는 데 크라나흐만 한 화가가 없는 셈이다. 그리고 독일에서만 작품 활동을 하다 보니 당시 독일 유명인사들의 초상화를 많이 남길 수 있던 것도 독일사에 많은 도움이 되기도 했다.

내가 관심 있게 본 작품은 '클레베의 시빌레 초상'이라고도 불리는 '여인의 초상'과 '비너스와 큐피드'라는 작품이었다. 여인의 초상화는 귀족 여인이 녹색과 빨간색이 어우러진 화려한 드레스를 입고 새침한 표정을 짓고 있는 장면을 그려 놓았다. 근데 붉은색은 예전부터 귀족의 색이어서 그런지 크라나흐의 그림에서 붉은 드레스의 여성이 대단히 많이 나온다.

물론 에르미타지의 그림은 녹색이 주가 되는 드레스지만 모자는 시선을 강탈하는 강렬한 붉은색이다. 농담 삼아 과장 좀 하자면 크라나흐가 그린 여

자 그림은 붉은색 옷을 입고 있거나 벗고 있거나 둘 중 하나다. 여기 에르미타지에서 눈에 띄는 크라나흐의 작품도 그랬다. 적색-녹색 드레스를 입은 귀족 여성의 초상화와 다 벗고 있는 비너스의 전신상이다.

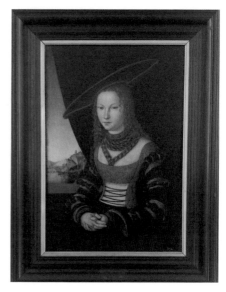

여인의 초상, 루카스 크라나흐(아버지), 1526년, 88.5x58.5cm, 목판에 유화.

두 작품에서 나타나는 공통점은 대단히 세밀한 붓으로 그린 듯 섬세하게 표현되어 있다는 점이다. 각 그림의 곱슬거리는 머리카락과 정리가 덜 된 잔머리 표현까지 보고 있으면 화가는 있는 그대로를 그리기 위해 노력을 많이 들였다는 것을 알 수 있다.

1509년 작 '비너스와 큐피드'도 흥미로운 작품이다. 어둡게 처리된 배경은 밝은 비너스의 누드화와 선명한 대비를 이룬다. 비너스는 푸르스름한 구슬 목걸이와 투명 비닐 같아서 사실상 가림의 의미가 없는 얇은 스카프를 두르고 있고 무릎쯤에는 큐피드가 조금 더 가까이 오면 화살을 쏘겠다는 다부진 표정을 지으며 화살을 당기고 있다. 상당히 상징적인 르네상스 그림이다. 크라나흐 이전까지는 독일에서 누구도 감히 이교도 여신상을 실제 크기의 누드화로 그릴 생각을 못 했기 때문이다. 긴긴 겨울 같았던 중세가 끝나고 생기가 움트는 르네상스 시대가 시작되면서 독일에서도 인본주의 사상이 넓게 퍼져 나갔고 이 그림 이후 화가들도 적극적으로 새로운 사상을 수용하기 시작했음을 보

여주고 있다. 보티첼리의 '봄' 같은 따뜻한 르네상스는 알프스를 넘어 독일까지 녹여버렸다.

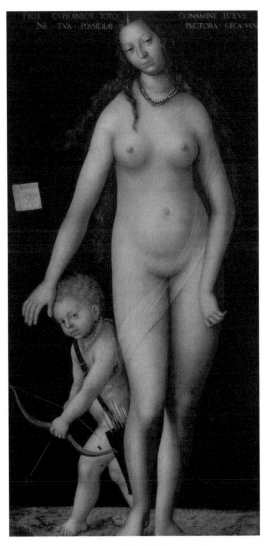

비너스와 큐피드, 루카스 크라나흐(아버지), 1509년, 213x102cm, 캔버스에 유화, (Wiki)

폼페이 유물
특별전

소에르미타지에서 검표기를 지나자마자 큰 홀을 하나 만나게 되는데 이곳에
서는 특별전이 자주 열린다. 에르미타지 미술관도 세계 여러 박물관과 유물을
주고받으며 특별 전시회를 하는데 그때마다 이 공간이 자주 사용된다. 주말
점심 산책을 에르미타지에서 시작한 이래 가장 처음 갔던 특별전은 폼페이에
서 발굴된 유물들을 전시하는 〈신, 인간, 영웅〉전이었다. 이번에 전시된 유물
은 이탈리아의 나폴리 고고학 박물관이 소장 중인 유물이다.

　에르미타지 관람 팁을 드리자면, 겨울궁전 정문을 통해서 들어가면 보통
인파가 많아 한참을 줄 서서 표를 사고 입장하는 경우가 많다. 그러니 그 전에
공식 사이트에서 표를 사서 신에르미타지 쪽으로 가면 인터넷으로 예매한 사

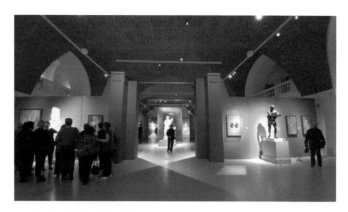

소에르미타지 특별전시장 전경.

람을 위한 입구가 따로 있다. 그곳은 매표소가 없어서 줄이 없고 옷이나 짐만 맡기고 바로 티켓 바코드를 스캔해 들어가면 된다. 티켓은 프린트할 필요 없이 스마트폰 화면으로 열어 바코드를 인식시키면 된다. 그리고 여기서 들어가자마자 보이는 곳이 바로 특별 전시가 열리고 있는 전시실이다.

폼페이는 베수비오 화산 폭발에 의해 도시 전체가 고스란히 화산재에 매몰되었고 덕분에 지금까지 유물들이 잘 보존된 사실은 워낙 유명하다. 덕분에 당시 생활상과 예술을 고스란히 볼 수 있다는 게 다행이면서도 사망한 사람들에게는 미안한 마음이 든다. 여담이지만 혹시 상트페테르부르크 여행 중에 러시아 박물관을 가게 된다면 러시아 화가 카를 브류로프가 그린 '폼페이 최후의 날'이라는 스펙터클한 작품도 감상해 볼 것을 추천한다.

이 날 전시 작품 중 가장 주의 깊게 본 것은 로마 시대 프레스코 벽화였다. 돌 조각들은 수천 년 전 작품이라도 그 소재의 단단함 때문에 엄청나게 많이 남아 있지만 로마 시대의 회화 작품은 쉽게 보기가 힘들다. 이렇게 우연히 남은 벽화나 죽은 사람의 생전 모습을 그려 같이 매장한 나무판 초상화(데드 마

스크 같은), 아니면 그리스 시대부터 이어온 도자기 그림들이 그나마 가장 쉽게 만날 수 있는 로마 시대 회화 작품일 것이다. 로마 시대 예술은 그리스—로마의 조각을 보면 알 수 있듯 회화 역시 그리스 사상을 이어받아 섬세하고 사실적이다. 그리스 예술과 같이 '내가 보는 그대로의 예술'을 추구하고 있다.

이번 전시에는 귀족들의 저택 벽을 꾸민 프레스코 벽화를 만날 수 있었다. 보통 신화의 한 장면을 그린 것들이 많았다. '아폴로와 비너스', '사티루스의 축제' 같은 신화 속 인물들의 모습이 얼마 전 그린 그림처럼 지금 내 눈앞에 펼쳐져 있었다. 로마 시대의 화가들은 섬세한 필치로 담담하게 인체의 선과 머리털, 근육을 그려냈다. 실존하는 모델을 연구해 실존하지 않는 신화 속 주제를 현실화해서 우리에게 보여준다.

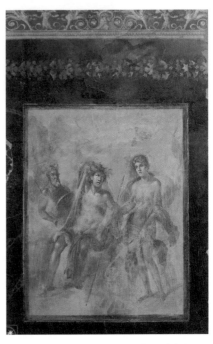

디오니소스와 아리아드네, 54~68년, 폼페이 출토, 프레스코, 폼페이 고고학 구역 소장.

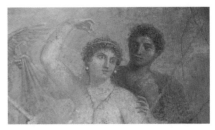

아프로디테와 아레스, 확대 부분, 1세기 중반, 폼페이 출토, 나폴리 고고학 박물관 소장.

머리털 하나하나, 흐드러진 천하나하나를 보고 있으면 로마 시대의 회화 작품이 조각만큼 많이 남

아 있지 않다는 사실이 안타까울 뿐이다. 고전 시대 회화는 참 사라지기 쉬운 예술이다. 유화가 등장하기 전까지 염료의 색을 오랫동안 묶어둘 기술이 없었다. 특히 모든 색을 바래버리는 태양은 모든 염료의 최대 적이다. 그래서 기술이 발달한 지금도 야외에 노출되어 있는 색은 주기적으로 칠을 해 주어야만 원래 색을 잃어버리지 않으며, 유물들 또한 주기적으로 보존 처리를 해야 원래 색을 잃어버리지 않는다.

로마 시대 회화를 만날 수 있는 건 화산재로 인해 순식간에 매몰되었다거나 건조한 사막 한가운데 빛이 안 들어오는 동굴 속 벽화 혹은 무덤 같이 상당히 힘든 조건을 만족해야 만날 수 있다.

폼페이 특별전에서 로마인들의 표현력을 잘 볼 수 있는 조각도 하나 있는데 대리석으로 만든 젊은 남자의 전신상이었다. 한 발은 앞으로 내딛고 있고 오른팔은 편안하게 내린 상태지만 왼손은 지팡이 같은 긴 막대를 어깨에 두고 있는 듯이 가볍게 쥐어져 있다. 아마도 나무로 만든 무기나 지팡이를 들고 있었겠지만 사라진 듯하다. 섬세하게 조각된 근육과 갈비뼈도 뛰어났지만 무엇보다 놀란 건 조각한 팔

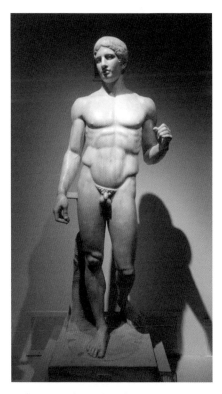

도리포로스 조각의 로마 복제품, 1세기, 폼페이 출토, 2m, 대리석, 나폴리 고고학 박물관 소장.

의 핏줄이었다. 대리석을 곱게 연마해
양초같이 투명한 느낌의 피부를 만들어
냈다.

1세기경 만들어진 마르쿠스 루푸스
의 동상도 대단히 멋진 작품이다. 폼페
이의 유명 정치인이자 상인이기도 한
루푸스가 로마 갑옷을 입고 있는 모습
으로 조각되어 있다. 당시에는 대단한
유명인이어서 폼페이의 시장 거리 교차
로에 이 전신상이 서 있었다고 한다. 이
조각의 작가는 알려지지 않았지만 실력
이 뛰어났음을 한눈에 볼 수 있다. 생김
새가 잘 나타난 얼굴, 갑옷의 그리폰 부
조, 토가의 흘러내리는 선, 로만 샌들

갑옷 입은 마르쿠스 올코니우스 루푸스의 동
상, 1세기, 폼페이 출토, 나폴리 고고학 박물
관 소장.

의 끈과 매듭을 보면 유력가의 동상이니만큼 평범한 조각가가 아니었음을 짐
작하게 한다.

하지만 대재앙의 현장에서 발굴된 작품이어서 그런가 보는 내내 느낌이
일반 예술 작품을 볼 때와 달랐다. 여태까지 로마 작품들은 시간에 의한 부식
이 희미하게나마 느껴졌지만 폼페이의 작품들은 꼭 몇 년 전 작품 같아 보였
다. 그 느낌이 살짝 소름 끼쳤다. 베수비오의 화산 폭발은 당시 인류에게는 재
앙이었다. 하지만 현재 인류에게는 당시 생활을 볼 수 있는 소중한 기회가 되
었다. 이곳의 작품을 보면서 어느 날 갑자기 폼페이 같은 멸망이 온다면 현재
의 우리는 다음 세대에 남겨줄 것이 무엇인가에 대해 생각해보게 된다.

캄파나 후작의
유물

특별전시가 자주 열리는 소에르미타지의 1층에서 이번에는 지오반니 피에트로 캄파나_{Giovanni Pietro Campana} 후작 유물 특별전시가 〈이탈리아의 꿈〉이라는 이름으로 열렸다. 캄파나 후작은 그리스―로마 유물을 광적으로 수집한 이탈리아 은행가다. 바티칸에서 운영하는 '몬테 디 피에타_(자비의 산)'라는 금융기관을 운영한 사람이다. 몬테 디 피에타는 지금으로 말하자면 저소득층을 위한 마이크로크레딧이나 서민 안정 대출을 해주던 기관인데 유대인의 고리대금업에 대항해 저당 잡을 물건을 받고 적절한 이율로 그리스도교 신자들에게 돈을 빌려주는 일종의 전당포였다.

　하지만 전당포 일보단 고고학 발굴이나 수집에 열을 올리던 캄파나는 횡

령으로 고소를 당해(심지어 교황의 돈이다!) 가지고 있던 수집품을 모두 팔아야 할 상황에 처했고 수집품은 프랑스 나폴레옹 3세, 러시아 알렉산드르 황제, 영국 빅토리아 여왕이 '사이좋게' 나눠 가졌다.

그래서 현재 캄파나 컬렉션은 러시아 에르미타지, 프랑스 루브르, 영국 빅토리아앤앨버트 박물관과 개인 수집가들이 대부분 소유 중이고 비잔틴 시대 동전 등 소량의 유물만 원래 있던 로마에 전시 중이다. 이번 전시는 그중에 에르미타지와 루브르의 소장품을 중점으로 모아 선보이는 특별전이었다.

캄파나 후작이 활동하던 당시 이탈리아는 영국과 북유럽 젊은이들이 남부 유럽을 여행하는 '그랜드 투어'가 시들해져 가고 있었지만 신고전주의 사상과 맞물려 폼페이 유물이 발견되면서 전 유럽에 이탈리아와 고대 로마시대에 대한 관심이 점점 커가고 있었다. 고고학이 태생하던 시대라 캄파나 후작의 주요 수집품은 대다수가 이탈리아에서 발굴된 에트루리아와 로마시대 작품들이다.

전시장에 들어가자 제일 먼저 눈에 보인 건 거대한, 거의 사람 크기만 한 청동 손이었다. 콘스탄티누스 황제 거상巨像의 손이라고 적혀 있었고 4세기 중반에 만들어진 조각이었다. 원래는 로마 카피톨리니 박물관에서 전시 중인 청동 손인데 이번 전시를 위해 가져온 유물이다. 검지와 중지 손가락은 잘려나가 있고 손바닥 중앙에는 큼직한 구멍이 있어서 그로테스크한 모습이었다.

손이 사람만 하다면 동상은 어마어마하게 컸을 것이다. 대충 계산해 보았다. 손의 전체 길이는 약 1.5미터였다. 사람 손 길이를 얼추 15~17센티미터 정도로 잡고 키는 대충 170센티미터로 잡으면 대략 10배 정도 된다. 그럼 동상의 손이 1.5미터라면 동상의 키는 15미터는 되어야 비율이 적당하다. 물론 조각이 의자에 앉아 있는지, 서 있는지, 기마상인지에 따라 전체 높이가 변하겠

지만 15미터면 3층 건물 정도다. 처음에는 '와, 어마어마하네'라는 생각이 들었다가 로마 이전에 이미 그리스의 로도스섬에서 거상을 세우고 알렉산드리아에 등대를 건설한 걸로 봐서 로마시대라 해도 아주 못 할 짓은 아니었겠구나 싶었다.

　손 아래에는 40센티미터 정도 되는 청동 손가락 하나가 같이 전시되어 있었다. 사실 이 손가락 부분이 캄파나 후작의 소장품이었다(지금은 루브르 박물관

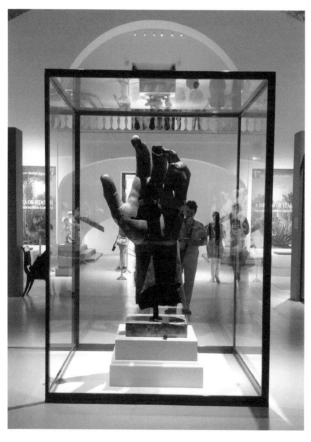

콘스탄티누스 대형
동상의 손 부분, 로마 출토,
325~350년, 카피톨리니
박물관 소장.

소장). 처음 이 손가락이 루브르에 왔을 때 카탈로그에 '청동 발가락'이라고 표시되어 있어서 그렇게 보관되어 있다가 최근(2018년) 프랑스 박물관의 한 학자가 고전 시대 용접 기술에 관한 박사 논문을 쓰면서 40센티미터나 되는 발가락은 비율이 이상하다는 것을 느끼고 만약 손가락이라면 비율상 가장 비슷해 보이는 로마 카피톨리니 박물관의 콘스탄티누스 거상의 손에 어울릴 것이라 생각해 연구에 들어갔고 성분과 시기가 정확하게 일치하는 것으로 나타났다.

보면서 나도 이상하게 느낀 게 누가 봐도 발가락이 아니다. 발가락이었다면 더 짧았어야 했다. 특히나 비율을 중시하는 로마시대 조각이라면 발가락을 저렇게 길게 늘려 조각하지 않았을 것이다. 그리고 발이면 밑에 신발을 같이 조각하거나 맨발이라 하더라도 바닥이 있을 텐데 저렇게 깔끔하게 발가락 하나만 자르지 않았을 것이다. 나 같은 비전문가가 봐도 이상하게 느꼈는데 박물관 연구원들이 몰랐을 리는 없고 아마 이 손가락에 대해 연구할 기회가 없어서 기존 오류 그대로 두었던 것이리라.

전시실에 들어가자마자 청동 손이 시선을 강렬하게 잡아당겨서 그렇지 그외에 다른 로마시대 유물과 동시대 다른 지역 유물도 많이 있었다. 특히 에트루리아 시대 테라코타 조각들은 자유분방한 느낌이었다. 에트루리아 석관 뚜껑에는 망자와 부인이 비스듬히 누워 있는 전신상이 테라코타로 만들어져 있었다. 기원전 약 6세기경 만들어진 관으로 지금은 루브르가 소장 중이다. 망자의 얼굴은 행복했던 한때를 꿈꾸는 듯한 표정이었다. 남아 있는 자들은 망자를 죽은 모습이 아니라 살아 있을 당시 즐겁고 행복했던 모습으로 기억하기로 했나 보다.

고대 로마에서는 미술의 기원을 '기억'을 남기기 위해서라고 보았다.《박물지》를 쓴 플리니우스에 따르면 고대 그리스 코린토에 살던 도공의 딸인 코

라가 다음 날 아침이면 전쟁터로 떠나는 연인을 기억하기 위해 등잔불에 비친 연인의 얼굴 그림자를 따라 벽에 실루엣을 그렸고 이것을 회화의 시초라 여기고 있다.

문명이 탄생하면서부터 예술의 중요한 의의는 기억을 남기는 것이었다. 글로 적은 것보다 더욱 생생하고 감동적으로, 직관적으로 전달할 수 있기 때문이다. 프랑스 라스코 동굴에 그려져 있는 동물서부터 이집트 벽화, 르네상스 초상화에서 조선시대 산수화, 모네의 '루앙 대성당' 연작까지 모두 화가 자신의 기억, 그림을 주문한 자의 기억, 역사의 기억을 남긴 흔적이다.

하지만 큰 단점이 존재하는데 사실 그대로가 아닌 자의적인 해석이 들어가기 쉽다는 것이다. 그렇기 때문에 지배자 계층이 더욱 예술계를 지원했는지도 모르겠다. 반대로 예술을 탄압하고 좋은 평가를 받은 지도자를 들어본 적이 없다. 어쩌면 예술과 통치는 서로 공생하는 관계일 수도 있겠다.

부부의 관, 로마 인근 체르베테리 무덤 출토, 기원전 520~510년, 테라코타, 루브르 박물관 소장.

나는 거기서 나의 왕궁을 찾았다,
대영박물관 아시리아 유물 특별전

에르미타지와 대영 박물관이 합작으로 아시리아 유물 특별전을 한다고 하여
가 보았다. 앞서 기술했듯이 에르미타지가 소장한 메소포타미아 문명 유물을
보고 좋은 인상을 받았기에 이번 특별전도 관심이 컸다. 기존 상설전시가 메
소포타미아 문명 전반에 관한 유물들을 다루었다면 이 전시는 아시리아 문화
만 콕 집어 전시하는 것이 차이점이라 할 수 있다. 하지만 생각보다 전시해둔
작품이 많지 않았다. 아무래도 대부분의 유물이 돌판 부조라 가져오기 힘들었
나 보다. 그래도 메소포타미아 특유의 돌 부조는 항상 그랬듯 실망시키지 않
았다. 이번에 온 유물들은 신 아시리아 제국이 최고 전성기였을 때 수도 니네
베에서 출토된 유물들이었다.

특히 전쟁 장면을 묘사한 석판 2개는 회화 작품 못지않게 표현력이 뛰어나 전쟁 중에 일어난 일을 지금도 짐작할 수 있을 정도다. 이 부조의 제목은 '왕도

王都 하마누 공성전攻城戰과 엘람 전쟁 포로'라고 되어 있다. '하마누'는 현재 이란 남부에 존재했던 엘람 왕국의 수도였다. 성벽을 올라가는 병사들과 성 위에서 활을 쏘는 병사들, 중간에 성벽에서 떨어지는 병사들과 성벽 아래 화살을 방패로 막고 있는 병사들, 이미 죽어 강에서 물고기 밥이 되어가는 모습, 석판을 읽어가면 전쟁의 치열함과 그 함성이 지금도 들리는 듯하다.

왕도 하마누 공성전과 엘람 전쟁 포로 조각, 기원전 645~460년, 니네베 아슈르바니팔의 북쪽 궁전에서 출토, 돌, 대영박물관 소장.

전체 석판은 위가 튀어나와 있는 'ㅗ' 모양으로 생겼는데 위에 서술한 공성전 모습이 조각되어 있고 아래 넓은 부분은 전쟁 포로를 데리고 행진하는 모습이 조각되어 있다. 전쟁에서 승리해 의기양양한 승리자와 패배자의 우울한 표정이 보인다. 아시리아의 황제 아슈르바니팔의 형제 샤

왕도 하마누 공성전과 엘람 전쟁 포로 조각, 확대 부분.

마쉬-슘-우킨이 엘람왕국의 지원을 받아 반란을 일으켰는데 결국 진압이 되었고 이후 반란을 지원한 엘람왕국도 아슈르바니팔에 의해 점령당한다.

이 형제 간의 전쟁에서 승리한 아슈르바니팔 왕은 승전의 역사를 남기기 위해 전쟁 일대기를 조각으로 만들었고 엘람 전쟁의 일부분이 현재 조각으로 남아 있다. 이 석판을 읽으면 이제 누구도 감히 왕에게 반기를 들 수 없을 것이다. 왕은 적의 웅장한 성채마저 점령하고 적들은 물고기 밥이 되거나 노예가 되었다.

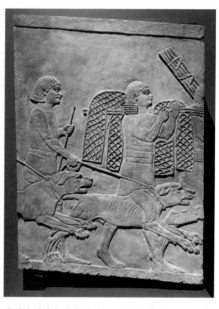

황제의 사냥을 따라 나가는 종들, 기원전 645~460년, 니네베 아슈르바니팔의 북쪽 궁전에서 출토, 돌, 대영박물관 소장.

두 번째 석판은 왕이 사냥을 나가는 모습을 조각한 석판인데 부분만 남아 있다. 왕이 등장하는 석판은 이미 저 앞에 있을 것이고 이 석판은 사냥을 따라가는 행렬 중 한 부분이다. 그물 같은 것을 메고 가는 사람과 사냥개를 몰고 가는 한 사람, 사냥개 두 마리가 조각되어 있다. 이때 이미 인간은 개를 키워 사냥 나갈 때 데리고 갔났나 보다. 이빨을 사

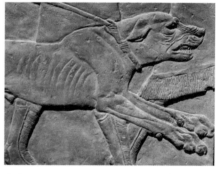

황제의 사냥을 따라 나가는 종들, 확대 부분

납게 드러내고 발톱을 세워 달려나가려는 사냥개를 주인이 힘껏 뒤에서 잡아당기고 있다. 개의 눈빛은 이글거리고 달려나가려는 개들의 다리와 목줄을 쥐고 있는 사람의 근육이 팽팽하다.

그 옆에 그물을 어깨에 이고 가는 사람의 표정은 의기양양해 보인다. 그물도 하나하나 신경 써서 조각했다. 놀라운 실력이다. 이 한 부분의 석판만 봐도 생동감이 넘치는데 길게 늘어진 전체 조각은 어떨까. 전체 부조가 남아 있는지 모르겠지만 기회가 된다면 영국을 방문해 전체 벽화를 보고 싶다.

아시리아의 왕들은 전쟁이 없는 시기에는 사냥을 나가는 게 전통이었다. 사냥은 재미를 위한 스포츠이기도 했지만 거친 야생 생물을 죽여서 자신의 건재함을 빛내는 의식이기도 했다. 그래서 사냥을 나가는 모습을 부조로 남겨 권위를 높이는 데 사용하기도 했다. 아시리아 부조에 사자를 잡는 모습이 많이 남아 있는 이유이기도 하다.

아시리아의 최전성기를 이룩하였으나 사실상 마지막 왕인 아슈르바니팔 왕은 전쟁에만 능한 게 아니라 문화에도 관심이 많아 도서관을 수도 니네베에 세계 최초로 만들기도 했고 오늘 본 것과 같은 부조 작품도 많이 남겨 두었다. 오늘날 컴퓨터 게임 중 세계 여러 국가의 지도자를 선택해 자신의 국가를 운영하는 〈문명〉이라는 시리즈가 있는데 아시리아 문명 리더로 아슈르바니팔 왕이 나온다. 그리고 문명 고유 건물로 왕립 도서관이 나온다.

게임을 할 당시에는 몰랐지만 오늘 전시회를 보니 이해가 가는 설정이다. 아슈르바니팔 왕은 세종대왕처럼 문무 두 분야에서 모두 성공적인 왕이었다. 예술도 그에게는 통치를 위한 수단이었겠지만 우리에게는 당시 아시리아를 생동감 있게 알게 해주는 귀중한 자료다.

슈킨 저택으로의
초대

오랜만에 마티스의 '춤'과 '음악'이 보고 싶어서 신관에 갔더니 그림은 임시 전시를 위해 이동되어 있고 본관으로 가라고 안내가 되어 있었다. 그래서 오늘 '춤'과 '음악'이 있는 특별전을 보러 갔다. 〈슈킨 저택 특별전〉은 슈킨의 집을 그대로 옮겨온 전시회였다. 슈킨은 1909년 자신의 저택을 대중에 공개해 그동안 수집한 그림들을 감상할 수 있게 하였다. 그때 당시 저택의 상황과 그림이 걸려 있던 방들을 재연한 것이 이번 특별전이었다.

소에르미타지 지하에 마련된 넓은 전시실에는 파티션으로 슈킨 저택의 방이 만들어져 있었다. 이 전시의 장점은 러시아의 유명한 수집가 슈킨이 직접 선별해 자신의 저택을 꾸민 그림들을 당시 모습 그대로 전시해둔 것이고 또

그러기 위해 모스크바 푸쉬킨 박물관에 남아 있는 그의 수집품도 빌려와서 같이 전시해서 에르미타지에 없는 인상파 그림을 볼 수 있어서 더 좋았다. 사진으로 남아 있는 식당의 모습은 마티스와 고갱의 그림으로만 꾸며져 있었다. 전통적인 비잔틴-슬라브 무늬로 화

세르게이 슈킨의 초상, 산 크론, 1916년, 190x86.3cm, 캔버스에 유채.

려하게 장식된 식당에 당시 최신 화법으로 그려진 마티스와 고갱의 그림이 전시되어 있는 모습이 어울리지는 않아 보였다. 오히려 그림이 식당 벽을 빽빽

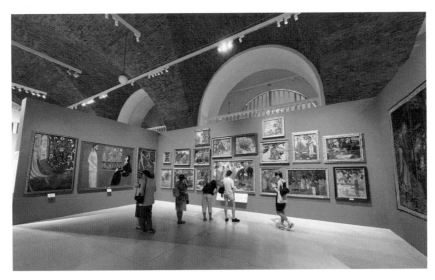

슈킨 저택 특별전 전경.

하게 채우고 있어서 벽에 그려진 구식 무늬를 신선한 현대 그림으로 가리려고 한 것처럼 느껴졌다.

슈킨의 전시실을 찍은 사진을 보면서 당시 전시는 지금의 전시와 많이 다름을 느꼈다. 현재의 미술관에선 단색의 깨끗한 벽면에 그림에 집중할 수 있는 액자에 전시되어 있는 그림을 만난다. 그런데 생각해보면 수백 년간 그림의 본질은 장식품이다. 궁전이든 성당이든 슈킨의 응접실이든 저기 보이는 저 벽을 아름답게 꾸미고 싶은 욕심이 그림을 걸게 만든다.

이 에르미타지도 박물관이 아니라 원래 궁전이었다. 에르미타지 소장품의 발판을 마련한 예카테리나 2세 시절에는 이미 미술품을 수집하고 전시한다는 개념이 유럽에 퍼져 있을 때여서 귀족들의 계몽을 위한 일환으로 그림을 수집했다는 설명이 정설이다. 하지만 내 상상은 내심 이 도시 여러 곳에 산개한 수 개의 궁전과 각 궁전마다 수많은 방의 벽을 어떻게라도 꾸며야 하는데 마침 굴러들어온 거대 컬렉션이 매우 반가웠을 듯하다. 물론 역사를 보면 제의적 성격이나 기록을 남기기 위해 그림을 사용하기도 하지만 텅 비어 있는 벽을 어떤 모습으로 꾸미고 싶다는 생각이 들 때가 바로 구매자가 지갑을 여는 순간이다.

즉 처음에는 이미 주어진 공간을 아름답게 채우기 위해 그림을 사용했지 그림을 위해 공간을 사용하지 않았다는 뜻이다. 하지만 우리는 지금 무균실 속 환자를 보듯 조심스럽게 그림을 감상하고 있다. 소중하게 보관된 그림은 보는 사람으로 하여금 위압감도 느끼게 한다. 이게 그림과 갤러리가 어렵다고 느끼는 이유 중에 하나일 것이다. 하지만 그림이 인테리어의 하나였다는 것을 기억한다면 더 쉽게 그림을 볼 마음이 들고 또 이어서 사고 싶다는 생각으로 이어질 수도 있다.

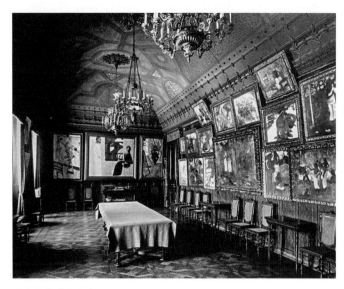
저택 과거 전시 사진.

슈킨은 러시아 혁명 이후 자신의 수집품을 국영화하는 것에 큰 반대가 없었나 보다. 오히려 자신이 한동안 수집품을 관리하는 박물관의 관리인이 될 정도로 수집품의 상태만 온전하고 개방되어 있다면 소유자가 국가가 되어도 괜찮다고 생각했다. 파리로 망명한 후 다른 러시아 부자들은 러시아에 남은 재산의 소유권을 찾기 위해 신생 국가를 향해 소송을 건 것과 달리 슈킨은 러시아에 그림이 남고 러시아 국민이 관람할 수 있다면 그것으로 만족한다며 소송을 걸지 않았다.

조선이 망한 후에도 민족의 유산을 보호하기 위해 전 재산을 털어 넣은 간송 전형필이 생각났다. 물론 전형필은 한국의 문화재를 수집했고 슈킨은 프랑스의 현대 미술을 수집했다는 점이 차이다. 하지만 조국을 사랑해 누구나 문화에 쉽게 접근할 수 있어야 한다는 마음을 가진 수집가라는 것이 이들의 공통점이자 위대한 점이라 생각한다.

Chapter 3

대에르미타지,
신에르미타지

로마
조각상

신에르미타지의 1층은 고대시대에 바쳐졌다고 할 수 있다. 건물 1층 전체가 그리스—로마 관련 조각과 유물로 가득 차 있다. 오늘은 드디어 큰맘 먹고 로마 조각상들을 마주하러 갔다. 그 많은 조각을 보려면 커다란 용기가 필요하기 때문이다. 그런데 이탈리아와 그리스는 저 멀리 있는데 당시 유럽의 변방이던 러시아에 로마시대 조각이 왜 이렇게나 많을까.

여기서 등장하는 인물이 19세기 이탈리아의 유명한 수집가이자 은행가(사실상 전당포에 가깝지만)였던 지오반니 피에트로 캄파나 후작이다. 〈이탈리아의 꿈, 캄파나 후작의 유물 특별전〉에 다녀온 부분에서 설명했지만 캄파나 후작이 파산하면서 본인의 컬렉션 일부분을 러시아 황제 알렉산드르 2세에게 판

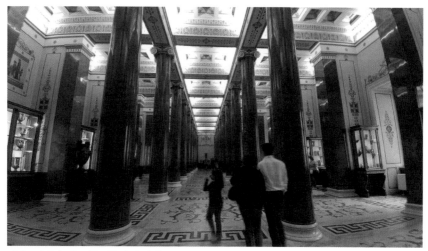
신에르미타지 1층 스무 기둥의 방 전경.

매하고 (일부분이다. 이렇게 많은데 일부분을 판매한 거면 캄파나는 도대체 얼마나 많은 수집품을 가지고 있었던 걸까) 황제는 당연히 여기 에르미타지에 전시해 두었다. 우리도 물건을 사면 SNS에 자랑하지 않나. 황제라도 이번에 큰 건을 계약했으니 자랑해야 하지 않을까?

이 조각상들이 전시되어 있는 전시실은 신에르미타지 건물인데 황제들이 본격적으로 예술품을 수집하기 시작하면서 전시만을 위한 새로운 공간의 필요성을 느껴 구상하게 되었다. 그쯤 황제 니콜라이 1세가 뮌헨을 방문했다가 1년 전 완공된 뮌헨의 피나코텍(현재 알테(舊)피나코텍)을 보고 '오, 우리도 저런 식으로 한번 만들어볼까?' 하면서 뮌헨 피나코텍의 건축가 레오 폰 클렌체Leo von Klenze를 상트페테르부르크로 초청하여 건설이 착수되었다.

당시 독일은 제2의 고대 그리스가 되길 바라는 시대적 바람이 있었는데 그 시대의 요구를 건축적으로 충실하게 표현해낸 건축가가 클렌체였다. 당시 쉬

프레강(베를린 시내를 관통하는 강의 이름)의 아테네가 되고 싶었던 베를린이 현재 독일에서 제일 유명한 랜드마크인 브란덴부르크 문을 아테네 아크로폴리스의 성문을 본떠 만든 것만 봐도 독일이 당시 얼마나 그리스와 신고전주의에 심취해 있었는지를 알 수 있다.

그러다 보니 신에르미타지의 건축 스타일도 당시 독일에서 제일 핫했던 신고전주의 양식으로 설계된다. 이 이야기를 듣고 '아!' 하고 머리 위에 전구가 켜진 듯 깨달았다. 소에르미타지에서 신에르미타지로 가면 중간쯤에 거대한 계단을 마주하게 된다. 꼭 아즈텍 신전의 계단 같은 위압감이 느껴지는 계단인데 위를 바라보면 니콜라이 1세가 1851년에 이 건물을 지었다는 내용의 글이 붉은 화강암 판에 금색으로 적혀 있다.

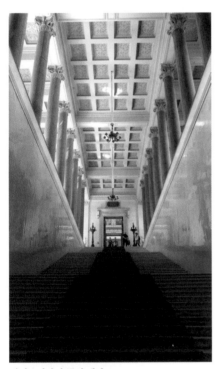
신에르미타지 공식 계단.

거대한 계단과 주변을 두르고 있는 기둥을 보면 그리스 신전 같은 느낌이 든다. 그런데 뮌헨의 알테 피나코텍에도 이와 비슷한 대단히 긴 계단이 있다. 클렌체가 건물을 설계했다는 말을 듣고 뮌헨에서의 고전주의 아이디어를 여기서도 그대로 가져왔음을 알게 되었다. 주변을 둘러보니 기둥의 배치가 파르테논 같은 그리스 신전과 닮았다. 이렇게 고대 그리스－로마 건

축을 발전시켜 만든 건물에 전시되
어야 할 작품들은 당연히 그리스—
로마 조각상이어야 할 것이다.

유독 사람들이 많이 모여 있는 조
각상이 하나 있었다. 이름을 보니 기
원전 2세기 혹은 3세기에 제작된 '타
우리드의 비너스'라는 조각인데 밀로
의 비너스처럼 두 팔이 없어진 비너
스였다. 사실 사람들이 많이 모여 있
어서 그저 유명한 조각이군 생각했는
데 나중에 인터넷에서 찾아보니 유명
세를 떨칠 만한 역사가 있었다.

1719년 로마에서 발견된 비너스
상으로 교황 클레멘스 11세가 성 브리
짓타의 유골과 교환 형식으로 표트
르 1세에게 준 조각상이었다. 그런데

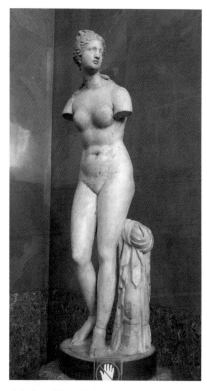

타브리드 비너스, 기원전 3~2세기, 높이 167cm,
대리석.

이면에는 러시아 영토를 통과해 중국으로 선교사를 보낼 수 있게 허락해준 황
제에 대한 보답이었으며 러시아에 들어온 첫 번째 고전시대 여성 조각상이었
다. 타우리드의 비너스라는 이름은 페테르부르크 시내에 타우리드(크림반도의
옛날 이름이다. 타브리드라 쓰기도 한다.) 궁전 내 정원을 꾸미는 조각으로 쓰여 그
런 이름이 붙었다고 한다.

원래 러시아는 정교회 국가이기 때문에 조각이 흔치 않았다. 정교회는 서
방 가톨릭과 달리 조각을 우상 숭배와 연결시켜 인정하지 않기 때문에 종교적

예술은 오로지 회화인 이콘만 인정한다. 그런 러시아에 조각이 들어오기 시작한 건 표트르 대제의 서유럽화 개혁 덕분이다. 이후 예술에 대한 종교의 영향력이 줄어들고 상류층 사이에 조각이 널리 퍼지게 된다. 타우리드의 비너스 조각 자체는 고대 그리스의 유명한 조각가 프락시텔레스의 비너스를 1세기경에 모방해 만든 로마의 조각상이다. 얼굴도 밀로의 비너스와 비슷하다. 그리스 여신상을 로마시대에 복제하여 만든 조각상이라 느낌이 비슷한가보다.

옆에는 에르미타지가 소장한 모든 작품 중 가장 무겁다는 '제우스(유피터)상'이 있다. 이 동상도 로마시대 복제품으로 여겨지며 도미티아누스 황제의 빌라에서 발굴된 조각이다. 에르미타지에는 캄파나 후작 컬렉션에 포함되어 오게 되었다. 이 조각은 올림포스에 있는 제우스 신전 신상을 제일 가깝게 모방한 조각으로 여겨진다. 특이한 점은 다른 그리스 조각과 달리 대리석뿐만 아니라 청동도 제우스의 옷과 독수리에 사용되어서 더욱 풍성한 느낌을 준다.

근엄한 표정의 제우스는 관람자를 굽어보고 있다. 다리 옆에는 신성을 보여주는 독수리가, 오른손 위에 승리의 여신 니케가 있다. 왼손은 왕홀과 같은 긴 지팡이를 집고 있다. 이 제우스 좌상坐狀은 제우스를 표현할 때 기본적으로 사용되는 표준과 같다. 그래서 이 조각 멀지 않은 곳에 '제우스의 모습으로 조각된 옥타비아누스'도 이 제우스 좌상과 동일한 모습으로 한 손에는 니케를 다른 손에는 긴 지팡이를 집고 있다.

너무 무거워서 에르미타지 밖으로 나가본 적이 없다는 이 거대한 좌상은 2차 세계대전 당시 미술품을 시베리아로 대피시킬 때도 어쩔 수 없이 이곳을 지키고 있었다. 그동안 신의 능력으로 생각되었던 비행 기술을 습득한 인간은 공중폭격으로 이 도시를 공격했다. 신에게 도전한 인간의 공격에도 제우스상은 살

아남았다. 에르미타지를 떠나지 않은 제우스상처럼 제우스가 들고 있는 니케는 이 도시를 떠나지 않아 전쟁은 러시아의 승리로 끝났다.

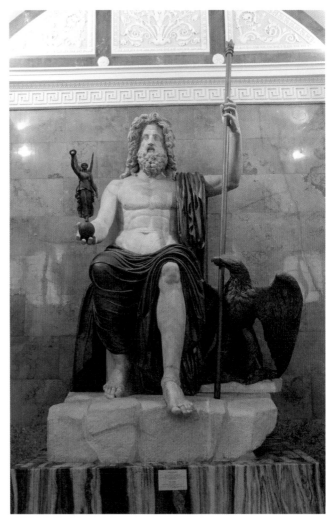

제우스 신상, 1세기 후반, 높이 347cm, 대리석, 청동 입힌 석고.

스페인 황금기 회화,
엘 그레코

러시아와 스페인의 거리가 멀어서 그런지 에르미타지에는 스페인 그림이 적다. 이탈리아 회화의 경우, 신에르미타지 건물 2층의 거의 절반을 차지하고 있으나 스페인 회화는 에르미타지의 수많은 전시실 중에 겨우 2개를 차지할 뿐이다. 물론 신관으로 넘어가면 피카소와 후안 미로 때문에 숫자는 살짝 올라가긴 한다.

그럼에도 불구하고 '스페인 황금기' 화가들의 작품이 한 개 이상은 다 있다. 벨라스케스Velazques, 엘그레코El Greco, 수르바란Zurbaran, 리베라Ribera, 모랄레스Morales, 무리요Murillo, 고야Goya같이 스페인 미술사에서 한 번씩 들어본 작가의 작품을 만날 수 있어서 전시실의 크기에 비해 알차다. 이탈리아 회화 아트리

움에서 바로 이어지는 공간이 스페인 회화 아트리움이다. 그리고 아트리움 옆에 작은 방 한 개, 이렇게 두 공간이 스페인 회화를 위해 주어졌다. 아트리움은 스페인스러운 강렬한 붉은색 벽에 스페인 그림 특유의 어두컴컴한 그림이 벽을 꽉 채워 가득 걸려 있다.

말이 나왔으니 스페인 그림들은 왜 그렇게 하나같이 어두운지 모르겠다. 그림 주제(대상)는 명도가 그럭저럭 괜찮지만 배경을 항상 어둡게 처리한다. 어둠을 밝히는 불은 마녀를 잡아 불태울 때 말곤 안 쓰는 건지, 아니면 검정색 물감이 스페인에서는 제일 싼 물감이었는지 배경이 다 어둡다. 하물며 야외 풍경 그림도 그렇다. 우리가 스페인에게 가지는 이미지는 열정적인 태양의 나라인데 이 시대 스페인 미술은 태양이 싸그리 태우고 남은 자리처럼 어둡다. 반면 장점도 있긴 하다. 카라바조의 그림이 그렇듯 주제의 대상에 집중하게 해주고 음영이 주는 차이 때문에 근육이나 의상이 훨씬 다이내믹하게 표현되며 형태 감을 잘 살려준다.

궁금해서 나중에 인터넷으로 검색해보았다. 테네브리즘Tenebrism이라는 단어와 키아로스쿠로Chiaroscuro라는 단어를 찾아냈다. 이 둘은 명암을 이용해 더욱 극적인 요소를 준다는 점에서 비슷해 보이지만 약간의 차이가 있다. 테네브리즘은 명암을 극단적으로 대조시켜서 극적인 효과를 내는 기법이고 키아로스쿠로는 명암을 이용해 사물을 실감나게 해주는 기법이다.

테네브리즘은 배경을 거의 검정으로 처리한다. 그래서 모든 불이 꺼진 극장에 스포트라이트 한 개를 대상에게 비춘 느낌이다. 키아로스쿠로는 많이 어두울 뿐이지 뒷배경을 느낄 수 있다. 어두운 방에 촛불 한 개를 켜둔 느낌이다. 따라서 스페인 화가들은 테네브리즘 기법을 자주 사용한다고 할 수 있다.

스페인은 황금기 이전까지는 서양 미술사에서 이렇다 할 두각을 나타내지

않는 나라였다. 이탈리아는 르네상스로 새로운 스타일과 사상을 누릴 때 스페인은 이베리아반도에 남은 이슬람 왕국과 싸우며 자신들만의 십자군 전쟁을 수백 년간 해오고 있었기 때문에 예술에 눈을 돌릴 겨를이 없었다.

그러다 이베리아반도의 카스티야 왕국과 아라곤 왕국이 '합체!'한 뒤 스페인이 되고 이베리아반도에 남은 마지막 이슬람 왕국인 그라나다 왕국까지 점령해 레콩키스타를 완료한다. 대외적으로는 아메리카 대륙으로 가는 항로를 발견하고 세계 곳곳에 식민지를 세우면서 스페인 황금기를 연다. 이후 신성로마제국 황제면서 스페인 왕을 겸하게 된 카를 5세(스페인에서는 카를로스 1세) 시대부터 나라가 부강해진 만큼 예술에 대한 전폭적인 지원을 시작한다. 이탈리아 베네치아 출신의 티치아노가 스페인의 궁정 화가가 되어 카를 5세의 기마상을 비롯해 다양한 황제의 초상화를 남긴 이유이다.

덕분에 스페인 미술은 상당히 독특하게 발전한다. 당시 카를 5세는 신성로마제국(현 독일+오스트리아+체코)을 포함해 네덜란드, 플랑드르, 이탈리아 남부, 스페인을 지배권에 둔다. 특히 스페인은 북아프리카에서 이슬람인들이 데려온 메리노Merino 양을 개량해 상품성이 좋은 양모를 생산했는데 덕분에 모직물이 주요 생산품이던 플랑드르 지방과 중부 이탈리아에 양모를 수출하고 완제품을 수입하는 무역이 성행했다. 그러면서 자연스럽게 북부 르네상스와 이탈리아 르네상스 예술을 동시에 직수입하고 거기에 엘 그레코의 신비주의적인 매너리즘을 한 스푼 더해 이것저것 다 섞은 근사한 마라탕 같은 스페인 르네상스가 완성되었다. 미술의 정통성을 따지는 사람도 있겠지만 쌀쌀한 어느 날 문득 뜨끈한 마라탕의 매콤한 맛이 생각나는 것처럼 스페인 미술도 원조 르네상스 지역 미술과 다른 자신만의 매콤한 맛이 있어서 종종 일부러 찾아보고 싶어진다. 더욱이 이 시기는 르네상스가 저물어 가고 바로크가 태동하는 시

기여서 완숙한 르네상스 기술로 새로운 사조를 탐구하는 과도기적 시기이기도 했다.

나는 스페인 화가 중 엘 그레코를 좋아한다. 보스의 그림에 대해 설명하면서 이야기하긴 했지만 시대 주류에서 좀 벗어난 듯한 화풍이 좋다. 에르미타지에는 엘 그레코의 그림이 2개 있다. (이후 에르미타지 사이트에서 검색해 보니 3개가 나오는데 내가 본 건 2개다.) '성 베르나르도'와 '성 베드로와 바오로' 두 점인데 둘 다 허리 윗부분 정도만 나오는 인물화여서

성 베드로와 바오로, 엘 그레코, 1587~1592년, 121.5x105cm, 캔버스에 유채, (art)

엘 그레코 특유의 길게 늘어난 매너리즘 신체가 잘 나타나지 않는다. 그럼에도 머리가 충분히 길게 늘어져 있어서 '이래야 내 엘 그레코지'라는 묘한 만족감을 준다.

엘 그레코의 그림을 보고 있으면 제일 먼저 불안감을 느낀다. 앞서 말했듯 보통 스페인 화가는 배경을 매우 어둡게 처리한다. 하지만 엘 그레코는 어두워도 깨끗하게 어둡지 않고 미묘하게 얼룩덜룩한데 에르미타지의 '성 베르나르도'도 빛을 무시하고 있어 배경을 자세히 보면 오히려 성인이 어두움을 발산하고 있는 것처럼 그림의 가장자리가 얼굴 부분 배경보다 더 밝다. 그림 속 성인은 오히려 빛을 왼쪽에서 받고 있어서 배경과 인물이 다른 공간에 있는 듯

성 베르나르도, 엘 그레코, 1577~1579년,
116x79.5cm, 캔버스에 유채.

한 느낌이 묘한 불안감을 안겨준다.

'성 베드로와 바오로'에서 두 성인은 커다랗게 부풀어진 로브를 걸치고 있는데 황토색 로브를 입은 베드로는 손에 베드로의 상징인 열쇠를 수줍게 들고 있고 바오로는 신약성경에 저자 점유율이 제일 많은 만큼 성경의 한 페이지를 잡고 있다. 두 성인의 시선은 정면(관람자)을 바라보고 있지 않고 살짝 오른쪽 아래를 불안한 얼굴로 바라보고 있다. 내 식으로 말하자면 '이야… 씨… 쟤 까딱하다간 지옥 가겠는데?' 하는 표정이다.

엘 그레코가 이 두 그림을 그린 이유는 모르겠지만 (십중팔구 교회 측에서 주문이 들어와서 그렸으리라.) 주문자는 별로 좋아하지 않았을 것 같다. 각 시대마다 유행하는 스타일이 있는 것처럼 당시 스타일에 맞는 그림이 아니기 때문이다. 엘 그레코의 진정한 가치는 먼 훗날 인상파와 표현주의 화가들에 의해 재발견된다. 상상해보면 이이가 10만 양병설을 주장하고 있을 조선 중기에 서양식 양복을 입은 모던보이가 한양에 나타났다면 이런 느낌이었을까. 인상파가 나오기 전까지 주목받지 못하고 어두운 침묵 속에 있던 엘 그레코의 그림을 당시 사람들은 어떻게 받아들였을까 궁금하다.

렘브란트

드디어 이 날이 왔다. 렘브란트 하르만손 반 레인의 작품 '돌아온 탕자'를 보기로 했다. 나는 루브르에는 '모나리자'가 있다면 에르미타지에는 '돌아온 탕자'가 있다고 종종 말할 정도로 이 작품은 에르미타지가 보유하고 있는 그림 중내가 제일 좋아하고 또 가장 가치 있다고 생각한다.

상트페테르부르크 관광의 피크 시즌이 시작된 만큼 에르미타지도 관광객이 꾸역꾸역 모든 전시실을 가득 채우고 있었고 돌아온 탕자가 걸려 있는 렘브란트 방도 예외는 아니었다. 렘브란트 방은 신에르미타지 2층, 지도상으로보면 왼쪽에 있는 큼직한 방이다. 렘브란트 방이라는 명칭에 걸맞게 전시실에는 렘브란트의 그림들만 걸려 있다.

예카테리나 2세는 1764년 베를린의 거상 요한 고츠코프스키의 컬렉션(약 300여 점. 정확한 숫자는 아직도 논란 중이며 에르미타지는 공식 사이트에서 255점이라 하고 있다.)을 인수하면서 미술품 수집을 시작했는데 고츠코프스키 컬렉션에도 이미 렘브란트의 그림이 몇 점 있었다. 이때부터 에르미타지는 렘브란트의 그림을 꾸준히 모아 왔다. 그래서 에르미타지의 사이트에서 렘브란트를 검색하면 약 430개의 작품이 나온다. 물론 목탄 스케치나 작은 동판화가 대다수라 전부 저장고에 들어가 있고, 공개되어 있는 작품은 유화만 있기에 에르미타지에서 직접 볼 수 있는 렘브란트의 작품은 보유 수에 비해 그다지 많지 않다. 돌아온 탕자는 러시아 외교관 드미트리 골리친 공작이 파리에 파견되어 있을 때 1766년 황제를 위해 구매하여 에르미타지로 보낸 작품이다.

나는 2012년에 상트페테르부르크를 여행하면서 이미 '돌아온 탕자' 작품을

자신의 운명을 알게 된 하만, 렘브란트 반 레인, 1665년, 127x116cm, 캔버스에 유채.

보았다. 그리고 처음으로 스탕달 증후군 비슷한 것을 느꼈다. 당시 11월 겨울이라 관광객이 많이 없을 때여서 이 그림 앞에도 사람이 많이 없었던 것 같다. 조용한 박물관을 찬찬히 둘러보다 어느새 렘브란트 방에 들어와서 이 그림을 마주했을 때 갑자기 숨이 턱 막히는 듯한 느낌을 받으면서 왠지 모르게 눈물이 나올 뻔했다. 그리고 그 앞을 한동안 떠나지 못하고 한참을 바라보고

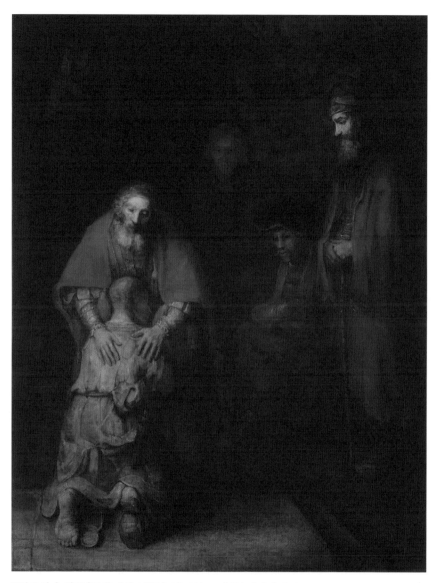

돌아온 탕자, 렘브란트 반 레인, 1668년, 262x205cm, 캔버스에 유채, (art)

있었다.

렘브란트가 이 그림을 그렸을 때는 사망하기 2년 전쯤으로 나는 이 작품을 렘브란트의 유작으로 생각하고 싶다. 젊었을 때 화가로서 최고의 영광과 부를 얻기도 했고 귀족의 딸과 결혼도 했으나 지금 남아 있는 건 허름한 집과 싸구려 골동품뿐이고 자신이 사랑했던 부인과 아들은 이미 본인보다 먼저 세상을 떠나 있었다. 작가가 자신의 지나간 인생을 돌아보며 울부짖는 듯한 강렬한 터치감으로 '용서'에 대한 작품을 남겨 놓았다. 그래서 나는 이 그림을 렘브란트가 마지막으로 털어놓은 자신의 이야기라 생각한다. 만약 이 그림이 렘브란트의 유작이라면 이 그림에서 렘브란트가 남긴 유언은 신과 이웃에게 용서를 청하고 이제 아무것도 남지 않은 늙은 화가가 청하는 화해를 자비롭게 받아주기를 바라는 것이리라.

그림에는 보이지 않지만 아마도 열려 있을 문으로부터 쏟아져 들어오는 빛이 아버지의 상체와 무릎 꿇은 아들을 따뜻하게 비춰주고 있다. 부유해 보이는 옷을 입은 아버지는 대조적으로 누더기를 걸친 아들을 다 이해한다는 듯 어깨를 안아주고 있다. 아버지의 표정에 다행이라는 안도감이 보인다.

이 그림에서 아버지와 탕자는 정중앙이 아니라 왼쪽 약 3분의 1 지점쯤에 위치해 있다. 그리고 반대편 3분의 1 지점쯤에는 큰아들로 보이는 사람이 서 있다. 작품의 제1 주제는 역시나 더 밝게 표현된 돌아온 탕자를 용서해주는 아버지의 모습이라 할 수 있으나 구도상 대척점에 있는 불만족스러운 큰아들의 모습 또한 중요한 주제라 생각한다. 성경에서도 보면 둘째아들이 돌아온 뒤 큰아들은 아버지에게 대 놓고 불편한 심정을 토로한다. 혹시 형제나 자매가 있는 사람이라면 어렸을 적에 싸우다가 보다 못한 부모님에 의해 억지 화해를 해본 적이 있을 것이다. 아니면 학교에서 싸우다 선생님에 의해서 "빨리 악수

돌아온 탕자, 전시실.

하고 화해해!"라는 말에 쉭쉭거리지만 손만 툭 치는 악수로 끝냈던 경우가 있었더라면 잘 알겠지만 압력에 의해 말로는 화해는 하지만 사실 마음속 응어리는 풀리지 않은 경우가 많이 있다.

이 그림에서도 제1 당사자인 아버지는 무한한 사랑으로 방탕했던 아들이 집에 돌아왔다는 것만으로도 용서하고 받아들인다. 하지만 형은 그렇지 않다.

렘브란트는 형도 구도상 중요한 위치에 배치하고 거기에 환한 빛을 얼굴에 쏘아주며 표정을 강조한다. 그리고 이야기한다. "아무리 네가 용서를 청한다 해도 받아주지 않는 사람도 있다. 아무리 미안하다고 말해도 상처가 남아 있는 사람도 있다."

렘브란트 방에는 돌아온 탕자 이외에 정말 많은 렘브란트의 그림이 있다. '플로라', '제물이 된 이삭', '다나에' 같은 걸작도 있으니 천천히 둘러보길 추천한다. '십자가에서 내려짐' 또한 참 좋아하는 렘브란트의 그림인데 빛을 다루는 실력이 정말 대단하다고 느낀 작품이다.

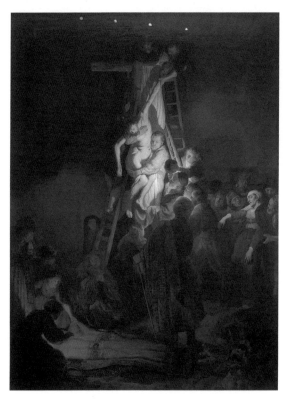

십자가에서 내려지심, 렘브란트 반 레인, 1634년, 158x117cm, 캔버스에 유채.

162

루벤스와 얀 데 헴,
네덜란드 바로크

신에르미타지 2층 남쪽부분의 큼지막한 방 3개는 루벤스를 포함해 플랑드르 바로크 시대 화가의 작품을 전시해 놓았다. 그 중 루벤스 방으로 불리는 큰 방은 루벤스의 대작들을 전시한다. 루벤스는 살아생전부터 죽어서도 영광을 누린 몇 안 되는 화가다. 독일에서 태어났지만 플랑드르/네덜란드에서 주로 활동한 루벤스에 대해 자세한 생애는 몰라도 동화《플란다스의 개》 때문에 아는 사람도 있을 것이다. 거기서 주인공 넬로가 죽기 전까지 보고 싶어 하던 그림이 루벤스의 그림이었기 때문이다. 그는 여러 작업실을 공장처럼 돌려 전 유럽에서 밀려드는 주문을 감당하는 능력 있는 사업가였으며 영국과 스페인을 화해시킨 외교관이기도 했다. 다작의 상징 같은 작가라 에르미타지에도 130

루벤스의 방 전경

여 점의 루벤스 그림과 작업장에서 나온 그림이 있는데 그 중 유화는 70여 점 정도가 있고 나머지는 스케치와 동판화다.

루벤스의 그림을 보고 있으면 항상 풍성하고 즐거워 보인다. 봄바람이 붓을 들어 바로크 그림을 그린다면 루벤스처럼 그렸을 것이고 인상파 그림을 그리면 르누아르처럼 그렸을 것이다. 화사한 필체로 그려내는 역동적인 장면들을 보고 있으면 바로크 미술의 왕으로 루벤스를 뽑고 싶다.

루벤스 작품 중 에르미타지에서 광고를 제일 많이 하는 작품은 '땅과 물의 연합'으로 항구도시 안트베르펜을 상징적으로 표현한 그림이다. 벨기에 도시인 안트베르펜은 지금도 유럽에서 손꼽히는 항구로 유명한데 그만큼 물이 가

땅과 바다의 연합, 피터 루벤스,
1618년, 222.5x180.5cm, 캔버
스에 유채, (Wiki)

지는 상징성이 크다. 이 그림은 네덜란드가 전쟁 동안 봉쇄했던 항구를 전쟁이 끝나면서 안트베르펜이 다시 바다로 나갈 수 있게 된 것을 기념하는 그림이다.

땅을 상징하는 키벨레 여신(역시나 루벤스 스타일로 토실토실하다.)과 바다를 상징하는 넵튠이 서로를 사랑스럽게 바라보고 있다. 알레고리를 그린 그림이라 다양한 상징이 등장한다. 바다를 상징하는 넵튠, 그 넵튠을 상징하는 삼지창, 반대로 땅의 여신임을 알려주는 과일이 잔뜩 열린 화수분, 소라로 나팔을 부는 트리톤은 앞으로의 희망찬 출항을 상징하며 가운데 물이 끊임없이 흘러

나오는 항아리는 안트베르펜을 가로지르는 에스코강을 상징한다.

그리고 그 둘을 축복하며 승리의 여신이 키벨레에게 화관을 씌어주고 있다. 키벨레와 넵튠이 가운데 항아리를 두고 삼각형 구도를 이루고 있어서 그림이 전체적으로 안정적인 느낌을 준다. 전쟁이 끝났으니 세상이 평온해진 것처럼 그림도 안정적이다. 즉 루벤스는 항구의 봉쇄가 끝나 물과 땅이 다시 만나 번영과 평화를 약속하는 장면을 그림에 풍성하게 채워 넣으며 자신이 살고 사랑하는 도시 안트베르펜의 미래를 축복해 주었다. 알레고리는 이렇게 추리해 가는 맛이 있다고 하지만 숨겨놓은 의미들이 많아 그것을 다 알지 못한다면 알 수 없는 그림처럼 보일 수도 있다.

루벤스 방을 나와 이어져 있는 플랑드르 회화관의 플랑드르 미술을 감상하다 사람이 많이 모여 있는 곳이 있어 가 보았다. 화려한 꽃이 담겨 있는 화병을 그린 정물화였다. 사람들이 어느 정도 지나가길 기다렸다가 찬찬히 그림을 보았다.

화가의 이름은 얀 데 헤엠Jan de Heem, 제목은 그저 단순히 '꽃병'이다. 하지만 단순한 제목과 달리 그림은 섬세하고 촘촘한 필체로 다양한 종류의 꽃이 풍성하게 그려져 있다. 장소와 시간을 알기 어려운 어두운 배경에 네덜란드(지금의 플랑드르는 벨기에 땅이지만 당시는 네덜란드 땅이었음)의 상징적인 꽃인 튤립, 카네이션, 장미, 붓꽃, 작약, 나팔꽃, 피지 못한 꽃양귀비, 보리 이삭, 완두콩 외 이름 모를 꽃이 가득이다.

나는 정물화를 좋아하지 않는다. 아니 않았다. 정물화는 영어로 'still life'라고 하는데 그 'still'이 주는 '고요함, 정적, 밋밋함'이 별로 맘에 들지 않았기 때문이다. 신화나 성경 이야기를 그린 그림처럼 스토리가 있는 것도 아니고 초상화만큼 목적이 있어 보이지도 않았다. 그런데 얀 데 헤엠의 화병을 보고 있으

화병 속 꽃, 얀 데 헴, 1606~1684년, 87.5x67.5cm, 캔버스에 유채.

면 알 수 없는 만족감과 풍성함이 느껴졌다. 그리고 꽃 사이사이로 보이는 달팽이와 나비와 애벌레는 정적인 그림에 생동감을 불어넣어 주고 있었다. 그리고 꽃이 담겨 있는 유리 화병은 또 어떤가. 투명한 유리라 안에 물이 담겨 있는 모습이 보인다. 그리고 왼쪽 어딘가에 있는 창문에서 비치는 빛도 반사되어 있고 물을 지나 왜곡되어 보이는 식물들의 줄기까지 꽃의 표현만큼이나 물의 특성도 잘 이해하고 있는 화가다.

이 그림에 대해 읽어 보니 사실 이 화병은 존재할 수 없는 화병이라고 한다. 여기 피어 있는 꽃들은 다 각기 다른 시기에 피는 꽃이기 때문에 이렇게

화병 속 꽃, 확대 부분.

하나의 부케로 만들어 둘 수가 없다. 요즘이야 원예 기술이 뛰어나니 못할 것
은 아니겠다만 17세기에는 절대 불가능했으리라. 다시 그림을 보니 봄의 전령
과 같은 튤립과 가을의 상징 카네이션이 같이 나올 리가 없다. 아마도 화가는
정물화가로 이름을 날린 자신이 실제 꽃을 보지 않고도 실감나게 묘사할 수
있다는 실력을 뽐내고 싶었나 보다. 1년 내내 시기마다 들판에서 꽃을 잘라 와
그림을 부분부분 그릴 리는 없을 테니 말이다. 그래서 그런지 등장하는 꽃들
도 다 그리기 힘든 꽃들이다. 그나마 꽃잎 형태가 그리기 쉬워 보이는 튤립도
네덜란드 튤립 파동의 원흉, 셈페르 아우구스투스 품종이어서 흰색 줄무늬가
뒤틀린 꽃잎에 여러 번 가 있고 형태감을 표현하기 힘든 품종이다. 카네이션

이나 작약은 풍성한 꽃잎을 다 일일이 표현해 주어야 하며 어두운 붓꽃도 뒤틀린 꽃잎이 잘 그려져 있다. 그리고 이파리도 쉽게 넘기면 안 된다. 원근감과 그에 따른 명암은 둘째 치고라도 여러 이파리의 다양한 녹색의 색감을 잘 읽어냈다고 할 수 있다.

정물화의 발명은 저지대 화가들이 했다고 할 정도로 저지대 화가들은 정물화의 유행과 발전에 지대한 공을 세웠다. 상업이 발달한 네덜란드 지역은 동시에 상인 계층(부르주아 계층)의 발전이 두드러졌는데 이와 맞물려 그림 제작의 패러다임도 슬슬 변화하는 추세였다.

기존에는 돈 많은 귀족과 교회가 화가에게 일거리를 주문하고 화가는 열심히 납품한 다음 모은 돈으로 자기가 원하던 그림을 조금씩 그리는 방법이었다면 이제는 화가가 그려 놓은 그림을 둘러보고 구매하는 형식이 점점 나타나는 시기였다. 그러다 보니 정물화도 인기 있는 장르가 되었는데 우선 생판 모르는 남의 얼굴 초상화를 내 집 거실에 걸어둘 이유는 없고 종교 그림도 생각해 보면 군이 식탁에서 벌건 육즙이 흐르는 스테이크를 썰면서 피 흘리며 고통받는 예수의 모습을 보고 싶지 않을 것이다.

반면 이 사랑스러운 정물화를 보자. 얀 데 헤엠의 '화병' 같은 그림은 방 어디에 두어도 어울린다. 침실이면 침실, 거실이면 거실, 식당이면 식당 그 어디에 걸어 두어도 무난하게 잘 어울린다. 그렇다고 의미가 없는 그림도 아니다.

많은 화가들이 정물화를 그리며 삶과 죽음을 돌아보는 뜻을 포함시키는 경우가 많다. 우선 꽃을 보자. 꽃만큼이나 화려하지만 빨리 사라지는 것이 있을까. 즉 네가 오늘은 부를 누리며 화려하게 살지만 너 또한 언젠가는 썩어 땅의 먼지로 사라질 존재임을 알려준다. 그래서 아주 노골적으로 해골, 시계, 모래시계 같은 물건을 포함한 정물화도 자주 볼 수 있다. 프랑스어로 정물화는

'Nature morte(나튀르 모르트, 러시아어도 이 프랑스어를 그대로 차용해 사용한다.)'라고 한다. 직역하면 '죽은 자연'이다. 애초에 단어부터 죽음을 상기시킨다.

동시에 정물화는 부유한 상인의 허영심도 충족시켜 주는데 화려한 꽃이나 (네덜란드의 튤립 파동 때 비싼 튤립 구근은 집 한 채 값이기도 했다.) 유리잔, 도자기, 접시 그리고 비싼 굴이나 멀리서 수입해 와야 하는 레몬, 오렌지, 앵무새 같은 이색적인 과일과 동물을 화폭에 담으면서 내가 이런 걸 즐기는 사람이라는 것도 은연중에 뽐낼 수 있는 그림인 것이다.

얀 데 헤엠과 플랑드르 전시실에 걸려 있는 정물화를 보면서 정물화를 읽어 나가는 즐거움을 알게 되었다. 더 이상 정물화가 재미없는 장르라고 하지 못하겠다. 음악으로 비유하자면 신화나 종교 그림은 스토리가 있는 오페라나 교향곡 같은 음악이라면 정물화는 독주회다. 음악가는 딸랑 자기 악기 하나 들고 수백의 청중을 마주한다. 부끄러울 정도로 온전히 보여주는 방법 외에 다른 길이 없는 독주를 한다. 그렇게 따지자면 얀 데 헤엠은 자신만의 연주를 아주 섬세하고 멋지게 해낸 셈이다. 얼마나 잘했는지 평소에는 독주회에 관심 없던 사람의 눈을 트이게 해주었으니 말이다.

바니타스 정물, 피터 스틴베이크, 1654년.

미켈란젤로의 미완성작, '웅크리고 있는 소년'

1년 중 가장 더운 8월 초인데 날씨가 시원했다. 생각해 보니 올해 여름에 30도가 올라갔던 적이 있나 긴가민가하다. 아마 없었던 듯하다. 더위를 많이 타는 나로선 좋은 일이다. 러시아 사람들은 더 뜨거운 여름을 위해 남쪽으로 휴가를 가지만 더위를 싫어하는 나에게 이 도시에서 여름은 축복이다. 8월이면 이 도시에는 러시아인보다 외국인이 더 많아 보인다. 러시아 사람들은 이집트나 터키로 살갗을 태우러 떠나고 이 도시로는 세계 다양한 나라의 손님이 오는 휴가철 인구 대이동이 일어난다.

에르미타지에는 미켈란젤로의 작품이 유일하게 하나 있다. 그것도 미완의 작품이다. '웅크리고 있는 소년'이라는 작품인데 말이 소년이지 가까이서 보면

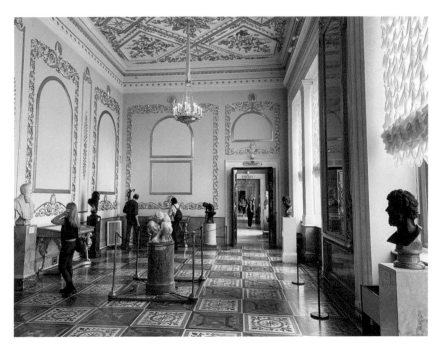

라파엘로 프레스코 방 전경.

'어휴, 쇠질 좀 하셨나봐'소리가 나올 정도로 근육이 울퉁불퉁하다. 소년이라는 단어가 참 안 어울린다. 보유하는 조각이 단 한 개라 방 이름도 미켈란젤로실이 아니라 라파엘로 프레스코관이다. 그리고 보니 벽에 르네상스 스타일의 프레스코화가 그려져 있다.

그런데 이 작품이 에르미타지에 전시되면서 (예카테리나 2세의 소장품이었다.) 에르미타지는 명실상부하게 르네상스 3대 화가, 즉 레오나르도 다빈치('베누아 마돈나', '리타 마돈나'), 라파엘로('성가족', '성모와 아기 예수'), 미켈란젤로('웅크리고 있는 소년')의 작품을 소장한 미술관이 되었다. 의외로 르네상스 대표 3인의 작품을 다 소장하고 있는 미술관은 전 세계에 얼마 되지 않는다. 일일이 검색해

보지 않았지만 프랑스 루브르, 영국 내셔널 갤러리, 이탈리아 우피치 미술관과 바티칸 미술관 정도만이 있을 듯하다.

라파엘로는 이미 생전에 '인싸'여서 미켈란젤로와 다빈치에 비하면 여기저기 그림이 '널려 있다'라고 표현해도 될 만큼 다작을 한 작가고 그만큼 세계의 많은 미술관이 라파엘로의 작품을 소장 중이다.

그러나 레오나르도와 미켈란젤로의 작품은 구하는 데 어려움이 많다. 레오나르도 다빈치는 본업이 화가이긴 한데 워낙 곁가지로 하는 부업이 많아서 (아니 화가가 뭐 하겠다고 무기 개발을 하냐고) 남아 있는 그림이 그의 천재성과 유명세에 비해 많지 않다. 모국 이탈리아와 말년을 보낸 프랑스에 남아 있고 그외 다른 나라 미술관에는 보유 수가 희박하다. 하지만 희한하게 폴란드 크라쿠프에 다빈치의 작품이 한 점 있다.

미켈란젤로는 조각가가 본업이고 화가는 부업이었다. 그래서 그의 작품은 부동산이거나 부동산에 포함된(고정된) 것일 경우가 많다. 그리고 고정된 작품의 비극은 건물이 화재나 전쟁 중 폭격 등으로 없어지면 작품도 유실될 가능성이 높다는 점이다. 화가로서 미켈란젤로를 보면 그가 남긴 그림 중 제일 유명한 '천지 창조'와 '최후의 심판'은 천장화와 벽화다. 유명한 피렌체의 다비드상은 수백 년간 시뇨리아 광장에 고정되어 있었다. 그래서 이탈리아에 가장 많은 작품이 남아 있고 그나마 옮길 수 있는 크기의 작품이 루브르 같은 유럽 미술관에 전시되어 있다.

드래곤볼 7개 모으기보다 어려워 보이는 르네상스 작가 3인방 작품 모으기를 다 했기 때문이라고 하긴 그렇지만 에르미타지가 세계 3대니 5대니 하는 호사가들의 미술관 리스트에 꼭 들어가 있는 이유 중에 하나라고 생각한다.

미켈란젤로가 대리석에 갇혀 있는 천사를 구하기 위해 돌을 깎는다고 한

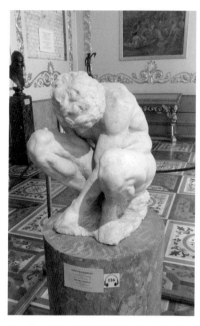

웅크리고 있는 소년, 미켈란젤로 부오나로티,
1530~1534년, 높이 54cm, 대리석.

말은 미완성 작품을 보면 잘 이해가
된다. 이 '웅크리고 있는 소년'은 미켈
란젤로가 미처 다 구출하지 못한 작품
이다. 그래서 온몸에는 징을 쳐낸 자
국이 많다. 걸작을 만들어낼 때는 작
가만 고통받는 것이 아니라 작품도 같
이 고통받는 듯하다. 웅크리고 있는
자세도 왠지 그런 느낌을 주는데 한몫
한다.

곱슬거리는 머리는 푹 수그리고
있고 그만큼 등 근육이 팽팽하게 당겨
져 있다. 양손은 오른쪽 발을 잡고 있
다. 걷다가 맨발에 레고라도 밟은 건
가. 미완의 작품이지만 미켈란젤로 특
유의 역동적인 근육이 잘 표현되어 있다.

'웅크리고 있는 소년'은 왠지 '다비드'의 대척점 같은 조각으로 느껴졌다.
20대의 천재 조각가로 다비드상을 만들었던 미켈란젤로는 50대 중반, 당시 평
균 나이를 생각하면 이제는 노인이라 해도 될 정도의 나이 때 이 '웅크리고 있
는 소년'을 만들기 시작해 마무리를 짓지 못했다. (근데 반전이지만 88살까지 장수
를 누리다 세상을 떠난 미켈란젤로가 왜 이 조각을 다 끝내지 못했는지 이해가 좀 안 되긴
한다. 주문자가 선불만 내고 돈을 다 안 줬나?) 거인을 죽이기 위해 노려보고 있는 4
미터 크기의 자신만만한 청년 다비드상과 함께 이탈리아 르네상스는 최고 전
성기를 맞이했었다.

이 60센티미터 정도의 '웅크리고
있는 소년'이 만들어질 당시 이탈리아
는 전쟁에 빠져 스페인 군대에 의한
'로마의 약탈'로 피폐해지고 피렌체 공
화국은 메디치가의 왕정 수립으로 화
려했던 이탈리아 르네상스 예술은 종
말을 준비해야 할 시기가 다가오고 있
었다. 반면 르네상스에서 한 발자국 떨
어져 있던 베네치아는 이탈리아가 유
린될 때 살아남아 바로크 미술의 씨앗
이 되는 화가들이 등장하기 시작한다.

미처 마무리 작업을 못 한 '웅크리
고 있는 소년'은 이런 르네상스의 운명
을 예언하는 작품 같아 보였다. 르네

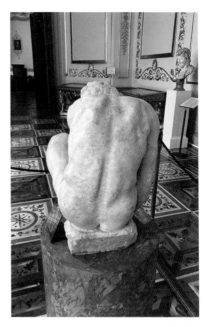

웅크리고 있는 소년, 뒷부분.

상스는 천재들의 등장으로 순식간에 완성형 예술이 되었다. 찬란했던 르네상
스는 사회 혼란 속에서 등장인물들의 마지막 인사를 할 새도 없이 갑자기 맥
이 끊겼다. 하지만 영향력만큼은 찐하게 남겨 서양 미술에서 르네상스가 없는
역사는 상상할 수도 없다.

부드러운 카리스마,
라파엘로

미켈란젤로의 옆방에는 라파엘로의 그림이 있다. 하지만 방 이름은 마욜리카의 방이다. 참 희한하다. 미켈란젤로의 조각이 있는 방은 라파엘로 프레스코관이고 라파엘로의 그림이 있는 방은 마욜리카 방이라니. 라파엘로의 그림은 2점이 끝이고 그 큰 방을 가득 채우고 있는 것은 유럽의 마욜리카이기는 하다. 하지만 그 방에 오는 관광객들 중 마욜리카에 관심이 있어 보이는 사람은 잘 없다. 라파엘로의 방이라 불러도 되는 이곳에서 대부분의 관광객은 라파엘로의 그림에서 좀 있다가 방 전체를 훅 둘러보고 이내 자리를 떠난다.

그러고 보니 르네상스 천재 3인방은 이름으로만 불린다. 라파엘로 산치오, 레오나르도 다빈치, 미켈란젤로 부오나로티라는 풀네임을 아는 사람은 잘 없

다. 천사의 이름에서 따온 라파엘로, 미켈란젤로와 사자와 같이 강하다는 뜻의 레오나르도라는 이름은 이 세 명의 천재 때문에 다른 화가가 사용하기 꺼려지는 이름이 되어버렸다.

뉴욕이라는 자의식에 매몰된 뉴욕 시민들 중 뉴욕이라고 하지 않고 'The City'라고 하는 사람이 있다고 한다. 범접할 수 없는 도시로 뉴욕의 상징성이 커서 그렇다고 하는데 이 세 명은 예술가로서 범접할 수 없는 업적을 남겼기에 이름으로만 불린다. 화가 레오나르도라고만 해도 모든 사람이 레오나르도 다빈치를 떠올리고, 라파엘로라고만 해도 모든 사람이 라파엘로 산치오를 떠올린다. 그러니 불쌍하게도 같은 이름을 사용하는 예술가가 있다면 그의 이름보다는 성을 불러주자.

라파엘로의 그림은 레오나르도 다빈치와 마찬가지로 2점이 전시되어 있다. '성가족'과 '성모와 아기 예수' 2점인데 둘 다 크지 않은 작은 소품이다. '성가족'은 A1 사이즈보다 좀 작고 '성모와 아기 예수(성모자聖母子)'는 지름이 한 뼘 정도 되는 원형 그림이다. 라파엘로의 그림이 대부분 그렇듯 두 작품 모두 동글동글한 느낌의 부드러운 형태감과 화사한 색감을 가진 작품이다.

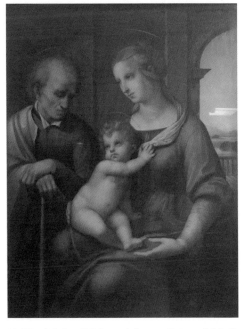

성가족, 라파엘로 산치오, 1506년, 72.5x56.5cm, 캔버스에 유채와 템페라.

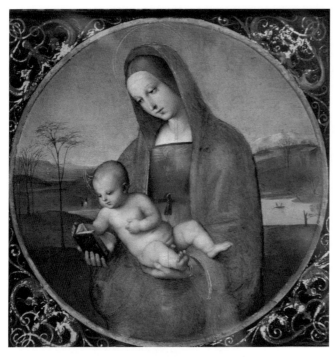

성모자(코네스타빌레 마돈나), 라파엘로 산치오, 1502~1504년, 지름 18cm, 캔버스에 유화, (Wiki)

러시아 황제 알렉산드르 2세가 황후 마리아에게 선물한 것으로 알려진 '성모자'는 작은 크기를 극복하려는 듯 액자가 화려하고 넓다. 전통적으로 성모 마리아를 뜻하는 색인 파란색 로브를 입고 있는 성모는 그림상으로는 앉아 있는지 서 있는지 구분이 잘 안 되지만 아기 예수를 한 손으로 받치고 있는 것으로 보아 앉아서 무릎 위에 아기 예수를 앉히고 있는 모습이라 하는 것이 타당할 것 같다. 다른 손으로는 책을 들고 읽고 있다. 아마도 기도서인 것 같다.

아기 예수는 책을 들고 있는 성모의 팔에 기대어 같이 책을 보고 있다. 장난을 치고 싶어하는 표정을 짓고 있다. 평온한 성모자의 모습에 어울리게 뒤

배경 또한 평온하다. 구름 하나 없는 푸르른 하늘에 호숫가(혹은 강가)가 보이는 녹색 초원이 그림에 안정감을 준다.

'성가족'은 반면에 좀 더 어두운 그림이다. 우선 그림의 장소가 실내여서 야외보다 어둡게 그려져 있다. 거기에 성모의 짙은 파란색 로프와 갈색에 가까운 붉은색 옷이 색감에서 살짝 어두움을 더하고 근심 가득한 성 요셉의 표정에서 감정적 어두움을 더한다. 그래서인지 어두운 부분과 밝은 부분이 두드러지게 차이가 많이 나며 키아로스쿠로를 이용한 표현을 잘 볼 수 있다.

라파엘로의 작품이 있는 마욜리카 방과 연결된 복도가 하나 있는데 라파엘로의 복도라고 불리는 곳이다. 라파엘로의 복도는 예카테리나 여제가 특별히 주문해 로마 바티칸 궁전의 라파엘로 복도를 카피해서 에르미타지에 만들어둔 장소다. 바티칸의 라파엘로 복도를 복사해 오기 위해 러시아에서 여러 명의 화가를 보내 카피본을 그려오게 했고 에르미타지 극장을 건설했던 건축가 자코모 콰렝기Giacomo Quarenghi의 지휘로 에르미타지의 라파엘로 복도가 완성되었다.

요즘에도 저작권이니 뭐니 해서 똑같이 복사하는 게 쉽지는 않았을 텐데 (라파엘로가 1650년에 사망하고 현대 저작권법 '사후 70년'을 적용해도 에르미타지의 복도가 1792년에 완성됐으니 카피해 가는 거에 큰 문제는 없어 보이긴 한다.) 바티칸에서 똑같이 복사해 가는 걸 쉽사리 허락해주나 하는 의문이 들었다. 근데 러시아 황제가 원하는데 제국의 온 외교적 수단을 다 이용해서라도 바티칸을 구워삶아 허락을 받아냈으리라.

복도는 13개의 교차 궁륭Cross vault으로 이루어져 있고 르네상스 스타일을 충실히 따라 만들어졌다. 천장 궁륭에는 구약과 신약의 장면들이 그려져 있고 벽에는 식물을 모티브로 한 구불구불하고 화려한 로마식 장식 그림이 나머지

부분에 가득 그려져 있다. 이런 장식의 원래 이름이 '그로테스크'이다. 맞다. 현대 영어에서 기괴함을 뜻하는 그 그로테스크.

라파엘로의 복도 벽화무늬 확대 부분.

보고 있으면 환상적이고 예쁜데 왜 현대에 와서 그로테스크는 의미가 변했을까 알 수 없었는데 자세히 보니 알겠다. 식물 장식에 사람들이 있다. 그것도 신체의 일부분만. 상반신은 사람인데 하반신은 식물이다. 어떤 장면은 몸통과 얼굴은 남아 있고 팔다리가 식물이라 구불구불하게 캔버스를 따라 이어졌다. 신화 속 반인반수들이 생각나기도 한다. 찰리 채플린이 남긴 말처럼 인생은 멀리서 보면 희극이지만 가까이 보면 비극이라는데 그로테스크도 멀리서 보면 예쁜데 가까이서 보면 '그로테스크'하다.

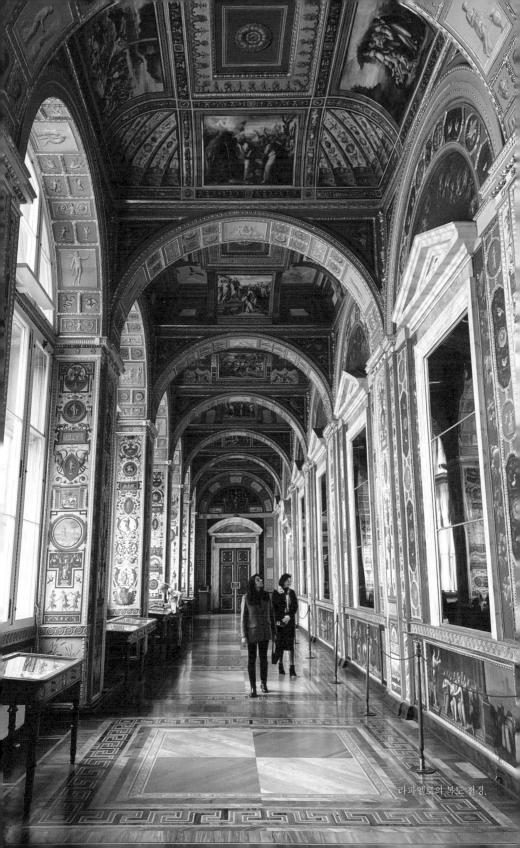

라파엘로의 복도 전경.

다빈치의
방

구에르미타지 2층 북쪽 부분은 모두 이탈리아 르네상스—바로크에 주어진 공간이다. 그 중 가장 화려하고 아름다운 방은 다빈치의 방이다. 다빈치의 그림은 에르미타지에 2개가 있는데 작은 두 그림을 위한 공간이다. 방 또한 그림에 어울리는 르네상스 테마 인테리어로 파빌리온 홀과 같은 희색과 금색을 주로 사용하되 신고전주의 양식으로만 설계되었다. 이 방 디자인을 파빌리온 홀을 만든 쉬타켄쉬나이더가 했으니 비슷한 건 당연하다.

벽과 천장은 밑바탕은 흰색이나 창문과 창문 사이와 문 양옆으로 색상의 다양함을 주기 위해 검정색 대리석으로 기둥을 세워 놓았고 그 위에는 아틀라스가 보를 들고 있다. 그 보 사이로 예술에 대한 알레고리가 가득한 천장화가

있다. 사방으로 나 있는 문 또한 고급스러워 보이는 마호가니 나무에 금색으로 장식을 한 문이라 인테리어만 봐도 '내가 이 방에 이렇게 신경을 썼다'를 엄청 나타내는 방이라는 것을 알 수 있다.

화려한 방에 소중하게 유리관에 '모셔둔' 그림은 '리타의 성모'와 '베누아의 성모'라 불린다. '리타의 성모'는 아기 예수에게 젖을 물리는 장면이고 '베누아의 성모'는 아기 예수에게 작은 꽃송이를 보여주며 놀아주는 모습을 그렸다. 베누아Benois와 리타Litta 모두 이전 소유자의 이름이다.

두 작품 모두 매우 우아하다. 그러나 '베누아의 성모'는 '리타의 성모'보다 조금 더 어려 보인다. 더 환하게 미소 짓고 있는 표정 때문일 수도 있다. 천진난만하게 장난치면서 아기를 바라보는 성모의 미소가 편안해 보인다. 아기는 작은 꽃을 신기한 듯 바라보고 있다. 표정과 근육, 옷감에서 나타나는 스푸마토 기법은 그림을 더욱 부드럽게 만들어주고 있다.

베누아의 성모, 레오나르도 다 빈치, 1478~1480년, 49.5x33cm, 캔버스에 유채, (Wiki)

'리타의 성모' 또한 부드러운 스푸마토가 차용되어 편안하고 정갈한 모습이다. 성모의 머리는 단정하게 빗어져 윤기가 흐르는데 아이의 금발 머리는 곱슬머리가 산발이 되어 있다. 잔잔한 미소를 지으며 아이를 바라보지만 어쩐지 애수의 표정도 보인다. 이 아이의 운명을 알고 있기 때

문일까. '리타의 성모'가 '베누아의
성모'보다 10년 정도 먼저 그려진
그림이다. 하지만 '리타의 성모'는
정적인 모습 때문에 하이high—르
네상스 시대 그림 같아 보인다면
'베누아의 성모'는 좀 더 자유분방
해서 바로크가 생각 나는 후기 르
네상스 작품 같아 보였다. 그래서
'베누아의 성모'가 진짜 다빈치의
작품인가 의심이 들었지만 이 그
림을 그리기 위해 다양하게 시도
해본 다빈치의 스케치가 남아 있
다고 하니 의심을 거두었다.

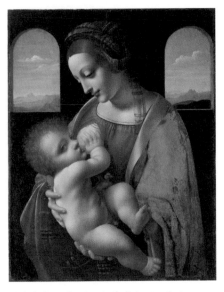

리타의 성모, 레오나르도 다 빈치, 1490년, 42x33cm,
캔버스에 템페라, (Wiki)

베누아 가문은 러시아에서 유명한 예술 가문이다. 최초 프랑스 선조가 러
시아로 이주한 이래(황실 파티시에였다.) 건축, 예술, 문학, 평론 분야에서 두각
을 나타내는 인물을 줄줄이 배출한 가문이다. 러시아 박물관의 별관인 '베누
아 윙'을 설계한 레온티이 베누아의 이름을 따서 붙였고 이 사람이 '베누아의
성모'를 소유했던 마지막 사람이다. 그런데 이 그림을 가지고 있던 가문은 베
누아의 부인 쪽이었는데 베누아와 결혼하는 바람에 성이 바뀌면서 '베누아의
성모'라는 이름이 붙어버렸다. 결혼을 안 했다면 '사포쥐니코프의 성모'라고
불렸으리라.

베누아는 1912년 그림을 런던 미술상에게 판매하려 했으나 소식을 들은 러
시아 사회가 해외 반출을 반대하면서 소유자가 양보해 비교적 저렴하게 러시

아 황실에 판매되었다. 비교적 저렴하다 해도 당시 기록적인 금액이었다고 하며 부유한 러시아 황실도 할부로 나눠서 냈고 혁명이 터지기 좀 전에서야 완납했다고 하니 다빈치는 역시 다빈치였다. 이미 우리는 역사를 아니까 하는 말이지만 귀중한 그림의 해외 반출을 막았다는 큰 의미가 있는 것까지는 좋다. 그때 러시아는 러일전쟁에서 패하고 황권은 추락해서 1차 세계대전 전까지 개혁바람이 몰아치던 시대였는데 한가하게 거금을 들여 그림이나 사고 있을 때가 아니었을 텐데. 니콜라이 2세가 국정 능력은 타고난 사람이 아니었다는 게 수긍이 된다.

'리타의 성모'도 에르미타지에 오게 된 경위가 단순하다. 그냥 샀던 것이다. 1864년 그림을 소유하고 있던 밀라노의 리타 가문에서 친분이 있던 러시아 귀족을 통해 '이 그림 사실 건가요?' 한마디에 에르미타지 관장이 부리나케 밀라노로 달려와 '리타의 성모'를 포함해 가문이 소유하고 있던 그림 4점을 10만 프랑을 주고 사 왔다. 당시 10만 프랑으로 살 수 있는 금의 무게를 현재 돈으로 환산하니 약 29억 원 정도 된다고 한다. 미술관을 운영한다는 게 이렇게 힘든 일이다.

그림을 숫자로만 평가하니까 생텍쥐페리의 소설 《어린 왕자》 중 초반에 어른들은 숫자로만 이야기해야 알아먹는다는 아이의 한탄이 생각난다. 당연히 예술을 돈으로만 환산하면 안 된다. 그림을 보고 느끼는 감탄과 무형의 가치는 그것보다 더 크기 때문이다. 레오나르도 다빈치는 천재로 유명하다. 하지만 두고두고 아쉬운 건 그의 그림이 생애에 비해 많지 않다는 것이다. 천재성을 그림으로 좀 더 돌렸더라면 인류가 가지게 될 감탄과 무형의 감정은 훨씬 더 많았을 텐데 말이다.

신에르미타지에서 가장 중요한 방과
예카테리나에게 바치는 알레고리

클렌체가 설계한 거대한 계단을 올라가서 직진하면 바로 보이는 가장 큰 방은 이탈리아 회화에 바쳐졌다. 천장에는 불투명 유리로 된 지붕 창이 있어 빛이 환하게 방을 밝혀준다. 이런 형태의 공간을 아트리움이라 하는데 쇼핑몰이나 호텔 로비를 아트리움으로 설계하는 경우가 많다. 아트리움의 장점은 자연광이 그대로 공간으로 들어와 환하고 따듯하게 해준다는 점이다.

이곳 이탈리아 아트리움은 위에서 보면 날 일日자 형태의 신에르미타지에서 중간 막대 부분, 그러니까 정중앙에 심장같이 위치해 있다. 벽은 붉은색으로, 천장은 하늘색과 금색 데코로 치장되어 있어 방 자체로도 화려한 궁전의 면목을 충분히 보여주는 곳이기도 하다. 층고도 높아 거대한 그림들이 가로

두 줄로 전시되어 정말 처음에 들어가면 압도되는 듯한 감정을 느끼게 한다.

이 공간에는 그림뿐만 아니라 준보석으로 취급하는 공작석으로 만든 사람 크기만 한 화병과 테이블이 중앙에 배치되어 있다. 구불거리는 무늬의 녹색 공작석은 붉은색 벽과 대비되어 안 그래도 정신 사나운 관람객에게 강렬한 시각적 대비를 느끼게 해준다. 화려함의 극치 같은 이런 공간에 이탈리아 화가들의 작품이 전시되어 있으니 에르미타지에서 이탈리아 회화를 얼마나 중요하게 생각하는지도 알 수 있다.

이곳에 전시되어 있는 화가는 르네상스 이후 이탈리아 바로크 화가들이다. 카라바지오, 틴토레토, 카날레토, 티에폴로 같은 화가의 대작이 전시되어 있다. 하지만 이렇게 눈 둘 곳 없이 화려한 공간에서 내 맘에 들었던 그림은

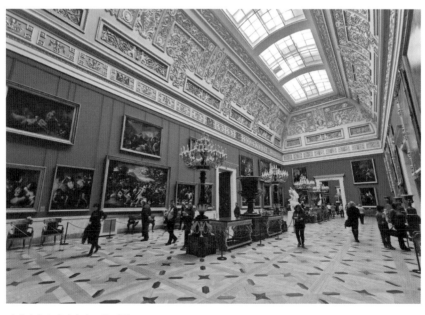

이탈리아 스카이라이트 홀 전경.

예카테리나 황제의 치세의 절정, 그레고리오 굴리엘미, 1767년, 107x168cm, 캔버스에 유채, (Wiki)

벽 모퉁이에 있는 크지 않은 그림이었다. 이탈리아 화가 그레고리오 굴리엘미 Gregorio Guglielmi가 그린 '예카테리나 2세 치세의 절정'이라는 긴 제목을 가진 그림 이다.

　이 그림을 만나기 전까지 이런 화가가 있었는지도 몰랐다. 1714년 로마에 서 태어난 굴리엘미는 생전에는 프레스코 벽화로 유명해서 오스트리아 빈의 쇤브룬 궁전과 과학 아카데미에 멋있는 천장화를 남기기도 했다. 이 그림도 원래는 차르스코에 셀로에 있는 예카테리나 궁전 천장화를 위한 일종의 제안 서로 그린 그림이다. 이 그림으로 굴리엘미는 예카테리나 여제의 초청을 받아 상트페테르부르크로 오게 되었지만 얼마 지나지 않아 티푸스로 사망하게 된 다. 그래서 여제의 궁전에 프레스코 벽화를 남기려는 그의 시도는 결과를 맺

지 못하게 되었다. 하지만 스케치로 그린 그림치고는 상당히 멋있는 그림이다. 이 프로젝트에 상당히 진심이었나 보다. 그림을 찬찬히 보고 있으면 치세의 절정이 아니라 아부의 절정이 보여 실소가 나온다.

그림 중앙에는 지혜의 여신 미네르바로 그려진 예카테리나 여제가 왕좌에 앉아 있고 그녀에게 주교의 옷을 입은 성인(러시아에서 폭넓게 공경받는 니콜라오 성인으로 생각된다.)과 카타리나 성녀(카타리나가 러시아어로 예카테리나이다.)가 여제에게 왕관을 씌워주고 있다. 성인들이 전달해준 여제의 황권은 신성하다는 의미다. 쿠데타로 정권을 잡았던 여제이기에 정통성을 이렇게 신권과 연결시켜야 권위를 인정받을 수 있었다.

주변으로는 농사의 신, 미술의 신, 상업의 신, 지식의 신, 미의 신, 음악의 신이 여제를 둘러싸고 있고 그림 아래에는 예카테리나 치세 때 러시아로 포함이 된 땅의 민족들이 조공을 바치고 있다. 주변의 적들은 다 여제의 발 앞에 무릎을 꿇고 이제는 평화와 번영만이 길이 남길 바라는 그림이다.

정말 화가가 맘먹고 아부하려면 어떻게 되는지 적나라하게 보여주는 작품이다. 또 반대로 이 정도로 아양을 떨어야 황궁 일을 따내는구나 싶기도 해서 옛 어르신들이 말하는 '남의 돈 뺏어오기'가 이만큼 힘든 거라는 게 보인다. 이 그림이 벽화나 천장화로 그려졌다면 정말 어마어마한 대작이 됐을 것 같아 현실화되기 전에 먼저 사망한 화가가 안타깝기도 하다. 이런 역사적 배경을 무시하고 보아도 그림 자체는 바로크 회화의 교과서라 할 정도로 전형적인 바로크 색채와 화풍을 가지고 있다.

이 큰 이탈리아 아트리움의 단점은 그림이 너무 커서 어느 정도 떨어져서 보지 않는 이상 한눈에 다 안 들어온다는 점이다. 특히 윗줄에 있는 그림은 방 중간에 배치된 테이블과 램프, 화병 때문에 뒤로 멀리 물러날 수가 없어서 고

개를 바짝 젖혀서 봐야 한다. 거기에 지붕 창에서 떨어지는 햇빛이 어두운 배경의 그림에 반사되어 관람을 더욱 힘들게 만든다. 오히려 두 줄이 아닌 한 줄로 전시하는 것이 그림을 즐기기에는 더 좋았을 것 같다. 그래서 편하게 관람하려다 보니 비교적 작은 사이즈의 아래 줄에 있는 그림만 감상하게 된다.

굴리엘미의 그림보다 살짝 큰 풍경화도 재미있었다. 베르나르도 벨로토Bernardo Bellotto가 그린 '드레스덴의 노이마르크트(신시장)'이라는 그림이다. 이탈리아 화가의 그림인데 독일 드레스덴의 풍경을 그리게 된 이유가 궁금해졌고 몇 년 전 드레스덴을 갔을 때 딱 그림과 똑같은 자리에서 사진을 찍은 적이 있기 때문에 그랬다. 베르나르도 벨로토는 유명한 이탈리아 풍경화가 카날레토의 조카이자 제자였다. 그래서 스타일이 비슷했다. 다른 점이라면 카날레토는 베네치아와 이탈리아의 풍경을 남겼다면 발레토의 주요 활동 지역은 독일이었다. 작센 선제후의 후원으로 독일 드레스덴에서 주로 활동했다. 이후 예카

드레스덴의 노이마르크트, 베르나르도 벨로토, 1747년, 134.5x236.5cm, 캔버스에 유채.

190

테리나의 초청으로 러시아로 가는 길에 새로 선출된 폴란드 왕이 '러시아에 가는 길에 여기도 좀 들렀다 가게' 해서 폴란드로 향해 바르샤바에 잠시 들렀는데 거기서 러시아는 가 보지도 못하고 1780년 사망하게 된다.

에르미타지는 벨로토의 그림을 두 점 전시해 두었다. '드레스덴의 노이마르크트'와 '엘베 강가의 피르나Pirna 풍경'인데 피르나는 드레스덴에서 멀지 않은 인근 마을의 이름이다. 두 그림은 모두 드레스덴 풍경 연작 13점에 포함되는 그림이다. 그의 그림은 카날레토가 독일 풍경을 그렸으면 이렇게 그렸겠네 싶을 정도로 카날레토를 생각나게 하는 화풍이다.

스승의 영향을 매우 강하게 받았다는 것을 알 수 있다. 마침 스승 카날레토가 그린 '리알토 다리의 베네치아 풍경'도 이 방에 있으니 스승과 제자의 화풍을 비교해서 보면 좋을 듯하다.

드레스덴은 2차 세계대전 때 연합국의 폭격으로 도시 전체가 심각하게 손상되었다가 전후 당시 모습을 거의 그대로 복구한 것으로 유명하다. 이 그림에 나오는 프라우엔 키르헤(성모교회) 또한 폭격으로 무너졌다가 잔해를 최대한 이용하는 방법으로 복구를 시작하여 2005년 재건했다. 그래서 벨로토가 그린 1700년대 교회의 모습 그대로 지금도 볼 수 있다.

굴리엘미와 벨로토 둘 다 모두 18세기 이탈리아 화가면서 독일을 기반으로 활동하였다는 점도 비슷하다. 그리고 지금은 그다그다지 언급이 안 되는 화가라는 점도 같다. 그럼에도 나같이 구석에 조용하게 있는 그림을 들춰내서 알아보는 사람도 있음이 두 화가에게 조금이나마 위안이 되길 빈다.

알레산드로
마냐스코

이탈리아 아트리움뿐만 아니라 그 뒤로 이어지는 수많은 방들이 이탈리아 회화에 소속되는 관이다. 신에르미타지 2층 절반 정도가 14~19세기 이탈리아 화가들의 작품을 위한 공간이다. 나는 잘 알려지지 않은 이탈리아 화가를 여기서도 한 명 알게 되었는데 알레산드로 마냐스코Alessandro Magnasco라는 화가였다. 마냐스코는 1667년 이탈리아 제노바에서 태어났다. 아버지도 유명하지는 않았지만 나름 지역에서 성공한 화가였고 마냐스코는 아버지로부터 미술을 배웠다. 아들 마냐스코는 제노바, 밀라노, 피렌체 등 이탈리아 대도시에서 예술 활동을 할 정도로 유명해졌다.

　마냐스코의 그림을 보며 '아, 이 사람 좀 유명해졌으면 좋겠다'라는 심정이

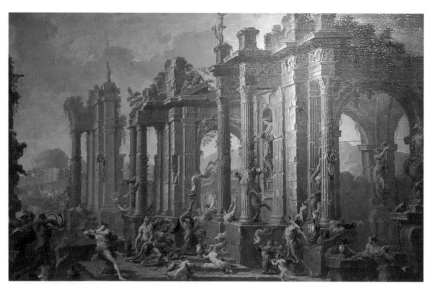

바쿠스제, 알레산드로 마냐스코, 1710~1720년, 110x167cm, 캔버스에 유채.

들었다. '바쿠스 축제'라는 그림은 1710년에서 1720년 사이에 그려졌을 것으로 추정된다. 바로크 시대의 그림이지만 아직 완전히 저물지 못한 르네상스와 매너리즘의 노을, 현재 진행 중인 바로크와 앞으로 나타날 낭만주의와 인상주의 서광이 살짝 보이는 느낌의 그림이었다.

　주신酒神 바쿠스의 축제가 한창인 그림이었다. 모든 것이 연기 같고 환상 같다. 염소 다리를 한 판Pan은 바쿠스에게 향을 바치고 있고 주변은 매너리즘 스타일에서 자주 보이는 신체가 늘려진 사람들이 가득하다. 왼쪽에 피리를 불고 있는 여자는 신체가 늘려져 뒤로 넘어질 것만 같다. 무너진 신전은 이곳이 어디인지 알 수 없고 시간도 아침인지 저녁인지 알 수 없다. 술의 신이자 혼돈의 신인 바쿠스의 축제에 걸맞은 장면이다. 거기에 인간인지 유령인지 알 수 없는 그로테스크함이 그림 전체에 흐르고 있다. 바커스는 그리스에서는 디오니소스로 불리는데 술의 신인만큼 바쿠스 축제는 항상 광기와 공포로 점철되

었다. 그 축제의 한 장면을 포착
해 그린 것이다.

바쿠스제, 확대 부분

등장인물은 모두 불분명하다.
근육은 뒤틀려 있고 옷은 혼란스
럽게 흩날리고 있다. 굵은 터치감
으로 신체를 표현해 선명한 느낌
을 주지 않는다. 바로크 시대 그
림 치고는 완성되어 보이지 않은
필치 때문에 인상주의 화가의 화
풍이 떠올랐나 보다. 어떻게 보면
엘 그레코의 그림을 연상시키기도
한다.

토실하게 살찐 아이들은 루
벤스를 생각나게 하고 무너진 로마 유적 같은 바커스 신전은 이끼와 잡초가
잔뜩 자라 와토의 로코코 신전 같기도 하다. 하지만 와토의 그림에는 밝은 그
리움 같은 아련함이 있다면 마냐스코는 기괴한 어두움이 있다.

마냐스코의 작품으로 에르미타지에는 위에 설명한 '바쿠스제祭'와 '노상강
도의 휴식' 이렇게 두 점이 전시되어 있다. '노상강도의 휴식'은 멀리서 보면
'바쿠스제'와 비슷해 보인다. 무너진 신전을 배경으로 마냐스코 스타일의 신체
가 명확하지 않은 노상강도들이 여기저기 쉬고 있는 모습이다.

누구는 음식을 먹고 누구는 카드게임을 하고 누구는 도끼의 날을 세우고
있다. 가족 단위도 있는 것으로 보아 노상강도단 규모는 꽤 큰가보다. 무기도
흉갑과 머스킷 총, 창으로 무장해 정규군에 뒤지지 않는 수준이다. 노상강도

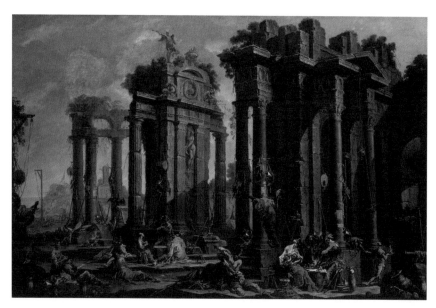

노상강도의 휴식, 알레산드로 마냐스코, 1710년경, 112x162cm, 캔버스에 유채, (Wiki)

의 앞날을 예언이라도 하듯 어둡고 암울한 분위기가 그림 전체를 감싸고 있지만 무장해제를 하고 맘 편히 쉬고 있는 것으로 보아 좀 전 강도짓이 꽤나 성공한 듯하다. 그러고 나서 보니 왼쪽 아래 어두운 구석에 두 손이 묶인 한 남자가 있다. 아마 이 인질을 풀어주는 대가로 돈을 두둑하게 받으리라.

구글에 검색해서 나오는 마냐스코의 그림은 매우 많지만 에르미타지가 보유한 그림과 비슷한 스타일의 그림이 많이 나온다. 무너진 신전을 배경으로한 환상화가 마냐스코의 주특기인 듯하다. 마음에 드는 그림을 발견하는 기쁨도 큰데 몰랐던 화가까지 발견할 때는 만족감이 대단하다. 노상강도들은 묶여있는 남자의 재산뿐만 아니라 내 마음도 빼앗아 갔다.

카노바의
조각

르네상스의 미켈란젤로, 바로크의 베르니니 다음으로 신고전주의 시대에 들어 이탈리아 천재 조각가 계보는 안토니오 카노바_{Antonio Canova}에 의해 이어진다. 1757년 베네치아 인근 포사뇨_{Possagno}에서 태어난 카노바는 채석장을 보유한 석공이었던 할아버지의 손에 자라났다. 어려서부터 조각가가 될 환경을 가지고 있었던 것이다.

　젊었을 때 이미 베네치아의 유력 인사로부터 조각을 주문받을 정도로 실력 있던 카노바는 예술가치고는 흔치 않게 인생의 부침 없이 탄탄한 성공가도만 달린 듯해 보인다. 나폴레옹 황가, 교황은 물론이고 유럽 여러 왕가가 이미 카노바의 고객이었다. 저 멀리 미국에서도 조지 워싱턴의 전신상을 주문받아

말년에 만들어 보내주기도 했다.

'조지 워싱턴?' 하고 의아하게 생각할 수도 있는데 워싱턴은 사실 나폴레옹보다 전 세대 사람이다. 우리는 세계사를 배울 때 지역 단위로 배우기 때문에 연도를 일일이 기억하지 않는다면 사건의 순서를 종종 잊는 경우가 많다. 미국 독립전쟁은 느낌에 상당히 최근 일이고(미국이라는 나라가 구대륙 나라보다 신생국가여서 그런 선입견이 있나 보다.) 프랑스 혁명은 상당이 먼 이야기 같은 느낌이 있다.

'그런가?' 하는 분이 계신다면 머리에 하얀 분칠을 하고 화려한 드레스를 입고 베르사유에서 파티를 즐기는 귀족들을 생각해 보시라. 이게 혁명 바로 전 상황이다. 하지만 미국 독립이 먼저 일어나고 그다음이 프랑스 혁명이다. 그래서 워싱턴 사망 후 이미 거장이 된 카노바에게 미국은 워싱턴의 전신상을 부탁하는 타임라인이 이루어진다.

이탈리아 아트리움을 비롯해 신에르미타지를 올라가는 계단 등 박물관 이곳저곳에 카노바의 조각이 있다. 하지만 그의 대작은 이탈리아 아트리움 가기 전 '고전 회화의 역사 갤러리'라고 이름 붙은 복도에 모여 있다. 그리고 다른 데 있는 조각이라도 딱 보면 카노바의 조각은 티가 난다. 고대 로마 조각상 같아 보이지만 대리석이 최근 돌 같아 보이면 십중팔구 카노바의 작품이다.

대리석은 아름답지만 약한 돌에 속한다. 시간이 지나면서 원래의 하얗고 투명한 느낌은 점점 누렇고 불투명하게 변한다. 특히 보관을 잘못하거나 외부에 있어서 빗물과 태양에 번갈아 가며 노출되면 대리석도 황변이 되면서 점차 부식된다. 따라서 여기 전시되어 있는 새하얀 대리석은 상당히 최근에 조각되었다고 할 수 있다.

대리석의 적당한 무름은 반대로 조각을 위한 최적의 돌이 되었다. 우리가

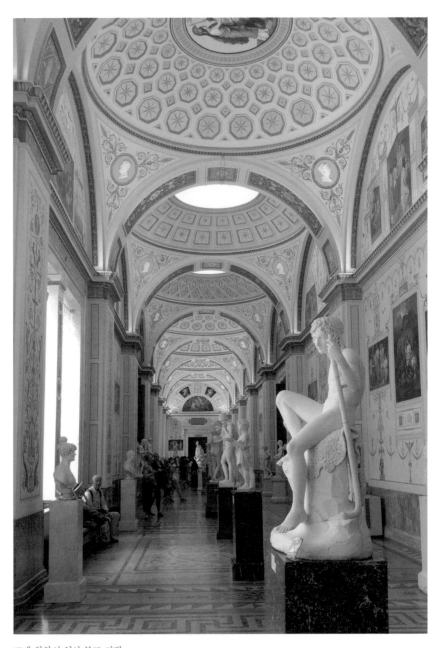

고대 회화의 역사 복도 전경.

한국에서 흔히 만나는 화강암은 매우 단단한 돌이라 조각을 하는 데 쉬운 돌은 아니다(그 단단한 돌로 아름다운 석굴암과 석탑들을 세운 우리 선조들의 노고에 잠시 묵념의 시간을 가지자). 반면 대리석은 사암처럼 쉽게 바스러지지도 않고 화강암처럼 가공하는 데 힘들지도 않고 돌 자체 무늬도 아름다워서 장식이나 조각에 정말 잘 맞는다.

　카노바는 신고전주의의 천재라는 말이 아깝지 않을 정도로 옛 그리스−로마 스타일 조각을 재탄생시켰다. 1799년 완성된 '큐피트의 키스로 환생하는 프시케'라는 조각은 관능미가 철철 넘치는 아름다운 조각이다. 날개를 가볍게 펼친 큐피트는 프시케를 조심스레 안고 키스를 하고 상체를 반쯤 일으킨 프시케는 두 손으로 큐피트의 머리를 안으려 한다. 이 조각은 어떤 방향에서 보든 아름답다. 그냥 아름답지 않고 균형 잡혀 아름답다. 애초에 관람하는 방향을 정하지 않고 360도 돌아가면서 볼

수 있게 조각한 것 같다. 그리고 새하얀 대리석은 주변 광원에 의해 차갑게도 또는 따듯하게도 변한다. 구조적 아름다움, 실감 나는 조각 실력, 소재에 대한 천재적인 이해가 어우러진 작품이다.

　이 조각은 늦은 오후 따듯한 햇빛이 창에서 들어오면 흰 조각은 햇빛으로 노르스름하게 변하면서 두 남녀가 키스하려는 그 순간이 따듯하게 빛나고 생동감이 넘친다. 반

큐피드와 프시케, 안토니오 카노바, 1794~1799년, 높이 148cm, 대리석.

면 오전에 가면 흰 대리석은 오히려 더 차가워 보인다. 대신 광량에 방해 없이 카노바의 조각 실력을 마음껏 즐길 수 있다. 카노바 조각에서 피부 표현은 참 신기하다. 정말 피부 같다. 돌 조각임을 알지만 인간의 피부 같은 솜털과 매트 한 질감이 느껴지는 듯하다.

'큐피트의 키스로 환생하는 프시케'는 루브르에도 동일한 조각이 있다. 둘 다 카노바의 작품이다. 러시아 조각은 귀족 유수포프 공작의 주문으로 만들어졌다. 카노바는 이런 식으로 동일한 조각을 여러 개 만들기도 했는데 이런 다작이 가능했던 이유는 소위 공장을 돌려서 그렇다. 워낙에 유명한 양반인지라 여기저기서 밀려드는 주문을 혼자서는 다 소화하지 못했고 작업장에 직원을 고용해 혹은 도제를 받아 굵직한 조각을 시키고 본인이 마무리 작업을 하는 형식으로 조각했다고 전해진다.

다른 카노바의 걸작은 '삼미신三美神, Three Graces'이다. 제우스의 딸이자 각각 다른 아름다움을 뜻하는 세 자매 신을 형상화한 조각이다. 보티첼리가 그린 르네상스 시대의 걸작 '봄'에도 비슷하게 세 명의 여신이 춤추는 모습이 그려져 있는데 그것도 삼미신이다. 세 자매는 각각 기쁨, 빛남, 꽃핌을 뜻한다. 그래서 보티첼리는 '봄'을 그릴 때 삼미신을 같이 그렸던 것이다.

카노바는 삼미신을 세 여자의 누드 조각으로 표현했는데 가운데 여자가 두 팔로 다른 두 여자를 가볍게 안고 있는 모습이다. 카노바의 천재적인 피부와 근육 표현은 이미 '큐피트의 키스로 환생하는 프시케'에서 언급했듯이 여기서도 정말 아름답다. 가볍게 안은 손에 적당히 눌린 피부를 보면 얼마나 치밀하게 조각했나 알 수 있다. 이 조각의 영문명에는 'Grace'를 쓰는데 그레이스는 아시다시피 우아함을 뜻한다. 우아함이라는 형용사를 조각으로 표현했다면 이것만큼 잘 표현한 것도 없으리라.

삼미신, 안토니오 카노바, 1813~1816년, 높이 182cm, 대리석.

세 번째로 에르미타지에서 꼭 보고 오길 추천하는 카노바의 작품은 '막달 레나의 회개'라는 작품이다. 성경 인물인 마리아 막달레나를 조각한 작품인데 서양 미술에서 헐벗은 여자가 해골을 끼고 우울한 표정을 짓고 있으면 십중팔 구 마리아 막달레나로 보면 된다. 마리아 막달레나는 매춘부였지만 그리스도

를 만나고 회개하는 인물인데 서양 미술에서 회개의 아이콘이 되어 자주 등장한다. 카노바 또한 회개하는 막달레나의 모습을 조각으로 남겼는데 쓸쓸해 보이는 모습이 마음에 찡하게 다가온다.

'피그말리온 효과'라는 심리학 용어가 있다. 그리스 조각가 피그말리온의 이름을 따서 나온 말인데 피그말리온은 자신이 만든 조각과 사랑에 빠져 아프로디테에게 제물과 기도를 바치고 감동한 여신은 그 조각을 진짜 사람으로 만들어준다. 만약 카노바가 피그말리온처럼 자신의 조각과 사랑에 빠져 폐인이 되었다는 소리를 들었다면 나는 사실로 믿었을 것이다.

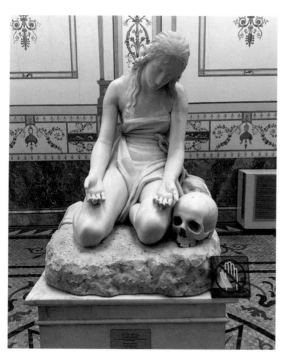

마리아 막달레나의 회심, 안토니오 카노바, 1808~1809년, 높이 95cm, 대리석.

화려하지 않으면
무기가 아니다

무기도 에르미타지에서 자주 만나는 유물류다. 에르미타지를 거닐다 보면 중간중간 그 시대의 무기가 전시되어 있다. 하지만 나는 사실 무기 쪽에 관심이 크지 않다. 그래서 크게 주의를 두지는 않았지만 무기의 하이라이트는 신에르미타지 '기사들의 방'에서 만날 수 있다.

넓은 방에 들어가면 제일 먼저 방 중간에 네 명의 마상 기사가 반겨준다. 정말 말 위에 있는 기사다. 박제된 말에 판금 갑옷을 입은 네 명의 기사가 있다. 네 기사의 갑옷은 모두 스타일이 다르지만 제일 왼쪽 검정색 갑옷이 특이하고 멋있다. 금색 에칭이 많이 들어가 있는 검정색 풀 플레이트 갑옷인데 화려함 때문에 아마 퍼레이드용으로 사용하고 실제 전투에서는 사용하지 않았

네 기사 행진.

을 것 같다. 네 기사 모두 투구와 말에 멋들어진 타조 깃털을 꽂고 있어서 퍼레이드의 한 장면 같아 보인다.

　모든 전시품이 벽 가까이 붙어 있어서 큰 방 중간이 텅 비어 있다. 그래서 막상 들어가면 휑한 느낌을 준다. 그러한 느낌을 줄이기 위해 천장과 바닥, 벽으로 눈길을 돌려보자. 천장은 화려한 그리스 스타일로 칠해 두었고 벽도 3색의 다른 대리석 장식을 중심으로 화려한 그리스 무늬를 그려 두었다. 바닥은 다양한 색의 무늬목을 이용해 아름다운 마루를 만들었다. 디테일이 살아 있는 화려함이 물리적으로 비어 있는 공간을 시각적으로 채워주고 있다.

　방의 벽에는 유리장이 여럿 있어서 르네상스 시기 유럽 갑옷과 무기들을 전시해 두었다. 판금 갑옷의 황금기인 15세기에서 16세기 동안 만들어진, 그

자체만으로도 조각에 비할 수 있는 작품들이 여럿 있다. 갑옷과 무기는 주로 이탈리아와 독일에서 가져왔다. 겨울궁전이 지어질 당시는 전장에서 이미 화약 무기가 주로 사용되는 시기여서 여기 있는 무기류는 순수하게 아름다워서 수집용으로 모아둔 것이라 생각하면 된다. 물론 이후도 냉병기는 꾸준하게 제작되고 금속 제련기술의 발전과 동시에 냉병기도 많은 발전이 있었지만 화약 무기의 막강함에 냉병기는 서서히 실사용보다 과시용, 수련용 도구가 된다. 단 판금 갑옷은 탄환을 막아주는 성질도 있어서 요즘 방탄조끼 입듯이 어느 정도 수명을 이어갔고 흉갑 기병같이 나폴레옹 전쟁까지 명맥이 이어지기는 했다.

판금 갑옷은 보통 귀족들의 보호구였다. 워낙에 손이 많이 가는 제품이다

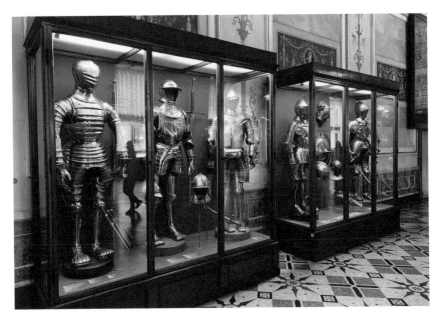

무기 전시실의 갑옷.

보니 돈이 웬만큼 있지 않고서야 쉽게 구할 수 있는 물건이 아니었다. 그래서 귀족들의 전유물이었으며 오히려 자신의 부를 과시할 용도로 더 화려하게 무기를 제작하게 되면서 여기서 보는 것과 같은 아름다운 갑옷과 무기들이 세상에 등장하게 된다. 독일과 이탈리아 장인이 금색으로 촘촘하게 무늬를 넣은 흉갑과 투구를 보면 실로 레이스를 짜도 저렇게 만들기 쉽지 않아 보이는데 장인들은 그 어려운 일을 해냈다.

무기류도 손잡이 부분의 화려한 양-음각과 금을 떡칠한 소재는 이 검이 왜 박물관에 전시품으로 있어야만 하는지 스스로 그 가치를 증명하고 있고 마호가니(재질에 대한 명시는 없었지만 나무 색이 마호가니 같아 보였다.) 나무에 상아조각을 박아 꾸민 석궁도 '저건 쓰다 망가져도 전장에 못 버리고 꼭 다시 챙겨 와야겠다'라는 생각이 들 정도로 화려했다.

화약 무기가 등장하면서 소총과 권총류도 개발된다. 갑옷과 비슷하게 화려한 양각으로 조각된 권총과 소총도 기사의 방에서 만날 수 있다. 당시 최신 기술인 권총은 귀족을 위한 무기였다. 정확하게는 권총같이 최신 기술의 집약체를 살 수 있는 사람들은 돈 많은 귀족 이외엔 없었기 때문에 자연스럽게 귀족의 무기가 되었다. 요즘도 세계의 많은 군대에서 권총은 장교에게만 지급되는데 이런 전통이 이어진다 보기도 한다.

살상용보다는 부의 과시용이어서 화려한 권총이 많다. 총신, 플린트락, 손잡이 그 어디를 보아도 허투루 만든 곳이 없다. 섬세하게 금을 입히기도 하고 주석 같은 메탈을 입혀서 무기라기보단 응용예술품을 보는 느낌이다.

고가의 화려한 무기는 다른 의미로 귀족들을 오히려 보호하는 역할도 했다. 범상치 않은 갑옷을 입고 있거나 무기를 든 사람은 귀족임을 전장에 널리 알리는 효과가 있어서 그냥 죽이는 대신 포로로 잡아 비싼 몸값을 받고 석방

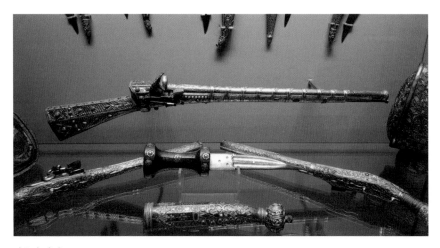

장총과 단검.

해 주는 것이 상대편에게 더 이익이기 때문이다. 뭐 어쩌다 이미 죽었다면 어쩔 수 없다. 비싼 갑옷과 무기나 낚아채 비싸게 팔아버리는 수밖에.

확실히 방에는 남자아이들이 많았다. 에르미타지에 아이를 데리고 온 부모는 아이가 그림을 보다 지칠 때 여길 한 번씩 데려와 주면 눈에 빛이 나면서 갑옷과 무기들을 바라본다. 이 무기를 수집한 귀족들도 분명 휘황찬란한 예술품과 동급인 무기를 저런 눈빛으로 바라봤을 것이다. 무기에 관심이 많다면 겨울궁전에 있는 '무기고'에도 세계의 다양한 나라에서 사용되던 무기들이 전시되어 있으니 방문해도 좋다.

막스 에른스트
특별전

박물관 지도에서 신에르미타지 왼쪽 아랫부분에는 타원형 모양의 '12기둥의 홀'이 있다. 플랑드르 전시실을 지나서 들어간 그 방에 독일 태생의 막스 에른스트Max Ernst 특별전이 열리고 있었다. 막스 에른스트는 20세기 초중반에 활동한 초현실주의 화가로 이번 전시에서는 막스 에른스트가 파리에서 활동하던 시기의 작품들을 전시하고 있었다.

여태까지는 평이하고 전통적인 그림을 봐 왔는데 드디어 어려운 미술을 만나게 되었다. 에른스트의 작품은 찬찬히 보아도 잘 모르겠다. 에른스트뿐만이 아니다. 20세기가 시작되면서 예술계에 폭발적으로 늘어난 온갖 '주의(~ism)'들은 따로따로 공부하지 않는 이상 이해하기 힘들다.

에른스트도 마찬가지다. 아무런 정보없이 그의 작품을 보고 있으면 머릿속은 아주 난리법석이다. 우선 최대한 작품들의 첫 느낌만 머릿속에 넣어 두고 마음에 드는 작품은 사진을 찍어 인터넷에서 검색해 보고 공부도 했다.

초현실주의 화가 중 제일 유명한 사람은 살바도르 달리일 것이다. 에른스트도 그에 못지않다. 초현실주의 작가들 대부분이 그렇지만 에른스트에게 제일 중요한 건 무의식이다. 꿈도 인간이 무의식의 상태에서 무한 상상을 할 수 있어서 상당히 중요한 테마다. (그런데 작품을 보면 에른스트는 악몽을 자주 꾼 거 같다.) 1차 세계대전에 참전했던 군인이었고 정신분석학과 철학을 공부하다 화가가 되어서인지 이성을 배제한 무의식의 세계를 알아야 그의 작품을 조금이나마 이해하게 된다.

1차 세계대전 전까지 유럽은 벨 에포크Belle Époque(아름다운 시대)라 불리던 평화와 번영의 시대를 향유하고 있었다. 물론 대외적으로는 식민지를 쥐어짜고, 내부적으로는 정신이 아득해지는 빈부격차를 기반으로 발전한 시대였지만 이전 시대에는 생각도 못 한 기술의 발전, 사상의 발전, 예술의 발전이 이루어진 시대였고 그만큼 유럽인들의 자부심은 하늘 높은 줄 모르고 치솟았던 시대였다.

하지만 사라예보 사건 이후 1차 세계대전이 터져버렸다. 이전에는 볼 수 없던 대규모 참상을 보고 사회가 그토록 금과옥조로 여긴 과학은 더 많이 사람을 죽이기 위한 무기가 되었다. 시대의 자랑이었던 이성은 전쟁의 광기 앞에서 무력했다. 여기서 많은 예술가들은 회의감을 느끼게 된다. 이제는 이런 참담한 전쟁을 일으킨 이성을 배제하고 순수한 무의식의 세계를 탐구하게 된 것이다.

그래서 초현실주의자의 예술은 기괴하고 알 수 없어 보이는 경우가 많다.

여기서부터는 미술(美術)이라는 단어 대신 예술(藝術)이라는 단어를 써야 할 것
같다. 미술이라는 단어에는 아름다울 미(美) 자가 들어간다. 그런데 나는 여기
전시되어 있는 그림들이 '아름답나?'라는 물음에 그렇다고 답하고 싶지 않다.
그래서 재주 예(藝) 자를 쓴 예술이라는 단어를 쓰고 싶다. 화가 자신의 사상을
발전시켜 작품을 만드는 것은 뛰어난 '재주'가 있지 않은 이상 힘든 일이기 때
문이다.

에른스트의 작품을 둘러보고 현대 미술은 왜 이렇게 어렵게 느껴지는 걸
까를 고민해 보았다. 곰브리치의 《서양미술사》 책을 참 좋아하는 나는 서양
미술사 흐름을 아주 간략하게 나름대로 이렇게 정리한다. 고대부터 내가 '아
는 것'을 그리는 것과 내가 '보이는 대로' 그리는 것이 서로 엎치락뒤치락하며
발전하다 르네상스 때 '보이는 대로'를 그리는 것이 완벽하게 승리한 후 근대
까지 이어오다 인상주의 화가들이 등장하면서 화가가 보고 '느낀 것'을 그리는
혁명이 일어난다. 그리고 현대가 되면서 또 한 번 발전해 이제는 화가가 '생각
한 것'을 만들기 시작했다고 본다. 여기서 현대 미술의 어려움이 발생한다. 아
니 수십 년간 매일 얼굴 보며 같이 산 부부도 속을 모르겠다고 이혼하는 마당
에 내가 수천 리 떨어져 있는 얼굴도 모르는 서양인의 작품을 보고 그 사람의
생각을 어떻게 읽겠느냐 말이다. 그러다 보니 별다른 배경 지식과 공부 없이
일반인이 그림 그대로를 다소 직설적으로 받아들일 수 있는 마지막 세대는 인
상주의일 것이다.

에른스트 특별전은 크지 않았지만 마음에 드는 작품은 1927년에 그려진
'자신들의 어머니를 짓밟는 젊은이들'이었다. 작품과 작가에 대한 이해 없이
보면 갈색의 말라 쭈그러진 선인장 덩어리(?) 같아 보이는 녹슨 철판을 구겨
놓은(?) 모양인데 제목을 보고 이후 에른스트 스타일을 알게 된 후 이 작품도

자신들의 어머니를 짓밟는 젊은이들, 막스 에른스트, 1927년, 46x55cm, 캔버스에 유채, 개인 소장.

읽을 수 있었다. 내가 느끼기에 전쟁을 비판하는 그림이다. 여기서 어머니는
땅을 뜻할 것이다. 왼쪽 아래 나 있는 구멍이 얼굴 같아 보이고 길게 누워 있
다. 그리고 서 있는 갈색 선인장들은 전쟁에 나간 젊은 군인들인데 그들은 어
머니인 줄도 모르고 짓밟고 있다. 그러면서도 어머니와 젊은이들은 유기적으
로 이어져 있다. 사실상 자기 자신을 죽이고 있는 것이다. 철판의 녹 같은 갈
색도 대량의 철이 버려지는 전쟁의 무상함을 나타내듯 얼룩덜룩하게 칠해져
있었다.

에른스트는 독일인으로서 1차 세계대전 때는 독일군으로 참전하고 이후에는 적국이었던 프랑스 파리로 이주하여 살다가 2차 세계대전이 일어나자 부유한 그림 수집가 페기 구겐하임의 남편이 되어 미국으로 이주한다. 1차 세계대전에 참전했던 에른스트는 전쟁에 대한 참상을 꾸준히 알렸음에도 2차 세계대전이 발발하자 아마도 인간에 대한 혐오에 치를 떨며 유럽을 떠나지 않았을까.

특별전에 나온 작품 중 '무제'라고 제목 지은 작품이 많았다. 현대로 오면서 일종의 유행처럼 '무제'라는 작품을 자주 만나게 된다. 나는 현대 작가 작품은 퀴즈를 푸는 듯 찬찬히 읽어가는 재미도 있고 생각할 거리를 주어 좋아하지만 '무제'라는 제목은 싫어한다. 배경 지식이 없는 관람객에게 작품의 제목은 작가가 어떤 생각으로 이 예술품을 만들어 냈는지 알려주는 중요한 힌트다. 관객은 아무런 힌트도 없는 '무제'라는 작품을 보면 혼란에 빠진다. 처음 보는 생소한 미궁에 떨어진 사람처럼 관객은 작품의 뜻과 의미를 유추해 내기 힘들다. 이 혼란스러워하는 관객을 보고 있을 예술가는 본인이 다 의도한 일이라고 하겠지만 일부러 정답이 없는 어려운 질문을 던져 대중을 우왕좌왕하게 만드는 것 같은 기분이 들어 썩 즐겁지 않다.

인식하기 어려운 작품을 만들어 낸 예술가가 작품에 대한 힌트마저 주지 않으면 관객은 의도를 알 길이 없다. 작가가 '무제'라는 타이틀을 붙일 때 어디에도 갇히지 말고 관객이 자유롭게 생각하길 바라는 마음이 있었다 할지라도 내가 받아드리는 '무제'는 자기 자신한테 이름마저 안 지어주는 매정한 부모 같아 보인다. 그래도 무제의 장점마저 부정하지 않는다. 무제라는 작품에서 관객은 수동적 관객이 아니라 작품에 참여하는 능동적 관객이 된다.

꼭 대중이 이해하고 받아들여야 예술이 되는 것은 아니지만 소수의 지지

라도 받지 못하는 예술은 생명이 길지 않다. 에른스트의 초현실주의는 당시 세계대전의 참상으로부터 인간의 이성이 얼마나 허망하고 심지어 위험한 것인지 동감하는 사람들과 동료, 후배 예술가들이 있었기에 긴 생명을 유지할 수 있었다.

태양 앞 벽, 막스 에른스트, 1931년, 73x53.8cm, 캔버스에 유채, 개인 소장.

Chapter 4

신 관

에르미타지 신관 첫 관람,
왜 여기에 한국 작가 작품이?

몇 년 전 처음으로 러시아에 여행 와서 에르미타지를 관람했을 때는 구관만으로도 시간이 모자라 신관은 가보지 못한 것이 항상 아쉬웠다. 안 그래도 본관은 미어터지는 관광객 때문에 왠지 모르게 가기 싫어서 이날은 신관 관람에 도전해 보기로 했다.

신관은 원래 러시아 제국의 외무부, 재무부, 육군본부가 있던 거대한 건물이었는데 넘쳐나는 에르미타지 박물관의 소장품을 위한 공간이 더 필요했고 상설전시와 특별전시를 진행할 장소를 더 늘리기 위해 지금은 건물 절반을 에르미타지 박물관이 사용하고 있다. 그리고 신관은 프랑스 인상주의 화가들의 작품이 있어서 취향에 따라 오히려 여기를 먼저 오는 관광객들도 많다.

들어가는 입구는 으슥한 뒷골목으로 향하는 듯 보이지만 곧바로 얼마간의 복도를 지나 매표소가 있는 큰 홀로 이어진다. 아마도 기존에 있던 방과 기둥을 최대한 살리면서 홀을 만들다 보니 구조가 이상해진 느낌인데 비정형적인 공간은 오히려 현대적인 분위기를 자아낸다.

검표기에 카드를 스캔하고 지나가면 지하로 가는 계단과 바로 전시실로 향하는 복도가 나온다. 지하에는 겉옷을 맡기는 공간이 있지만 여름이라 이용할 필요는 없었다. 하지만 이곳에는 러시아에서 흔치 않은 무료 정수기가 설치되어 있다. 물 한 잔 마시러 내려가도 좋다. 지하를 들르지 않고 곧바로 전시실로 향하는 복도를 지나면 계단이 있는 넓고 환한 공간이 나오는데 계단이 그리스 극장처럼 부채꼴로 만들어져 있다. 천장은 지붕 창을 사용해 햇빛이 바로 내부로 들어올 수 있게 해놓았다. 지하에서 갑자기 햇빛이 쏟아지는 밝은 공간으로 들어가니 급격한 조도의 변화 때문에 갑작스러운 이질감을 느꼈다.

신관 원형 계단 홀 전경.

계단을 올라가면 역시나 공간적으로 의미를 알 수 없는 불친절한 공간이 나오고 여기서 대부분 관광객은 신관 지도를 다시 한번 보고 앞으로 갈 곳을 정한다. 그들은 보통 인상파 화가의 그림을 보러 가기 때문에 여기서 엘리베이터(놀랍게도 신관에는 엘리베이터가 설치되어 있다.)를 타고 올라간다.

나는 신관에 처음 와 봤으므로 우선 같은 1층에 있는 전시품들을 보기로 했다. 처음 들어간 방에는 미국에서 선물로 준 현대 작품들만 따로 모은 전시가 열리고 있었다. 회화보다 도자기나 조각 전시품이 많이 있었는데 그중 '여선구'라는 한국 작가의 작품도 있어서 신기했다. 도자기로 만든 여러 캐릭터와 조상이 한데 엉켜 있고 거기에 유약을 쏟아부어 흘러내린 유약 자국이 그대로 남아 있었다. 작품의 첫인상은 상당히 기괴해 보였다. 찬찬히 살펴보니 작품을 이루는 하나하나의 조각이 한국적인 테마로 가득했다. 기와집이나 호

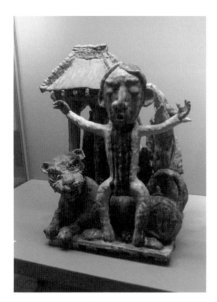

반영, 여선구, 1999년, 자기.

랑이의 얼굴이 영락없는 한국 작가임을 알려주고 있었다.

이어지는 방에서는 〈AI와 이종문화의 대화Artificial Intelligence and Intercultural Dialogue〉라는 현대 미술 특별전이 있었는데 여기서 다른 한국 작가의 작품도 보게 되었다.

'예술 만들기—증시에 관하여'라는 작품인데 두 개의 로봇 팔이 '찡찡' 소리를 내면서 하얀 종이에 무언가를 그리고 있었다. 작품 설명을 읽으니 한국 증시지수(KOSPI)에 로봇팔

이 연동되어 지수가 변화하는 모습을 로봇 팔이 펜으로 그리고 있었다. 처음에는 한국 작가의 작품인지 몰랐는데 코스피 지수라는 말 때문에 자세히 보니 한국 작가들의 프로젝트팀이 만든 작품이다. 젊은 한국 작가 3명이 모인 '팀 보이드Team Void'는 2019년 에르미타지의 초청으로 작품을 내게 되었다. 자본주의의 끝판왕인 주식시장과 테크놀로지의 꽃인 로봇이 합쳐진 작품이라 이색적이었다. 이런 현대 작품은 너무나 자의적이기 때문에 생각할 거리를 많이 주면서도 작가의 의미를 직접 느끼고 찾아봐야 한다는 점에서 불친절하다.

이 작품에서 대단히 신선하게 느꼈던 부분은 로봇 팔이 예술 도구가 되었다는 점이다. 인간은 창의력을 현실화하기 위해 손을 사용한다. 인간의 손으로 만든 로봇 손이 만드는 작품을 예술이라 할 수 있을까? 만약 프로그래밍한 대로 로봇 팔이 그림을 그렸다면 그건 단순히 프린터일 것이다. 하지만 이 로봇은 종잡을 수 없는 코스피 지수와 연결되어 있다. 그렇다면 이것은 예측 불가능한 무작위성에 의한 창의력 넘치는 작품일까? 고민하게 만든다. 예술을 어떻게 정의 내려야 할지 생각하게 만드는 작품이라 맘에 들었다.

특별전시실을 나와 중앙의 큰 홀로 넘어갔다. 이탈리아 현대 조각가들의 작품이 전시되어 있는 공간이었다. 조각을 가까이서 보면 표면이 매우 거칠지만 멀리서 보면 동글동글한 조형 때문에 따뜻해 보

예술 만들기-증시에 관하여, 팀 보이드, 로봇팔, 종이, 펜 및 기타 재료.

의자에서 떨어지는 테베, 자코모 만추, 1983년, 높이 143cm, 청동.

였다. 그중 맘에 드는 작품은 조각가 자코모 만추Giacomo Manzu가 1983년 제작한 '(의자에서) 떨어지는 테베'라는 작품인데 한 소녀가 의자에서 떨어지는 장면을 포착한 조각품이다.

기울어지는 의자는 네 다리 중 하나만 지상에 붙어 있고 그 위에 소녀는 '어어어' 하는 표정으로 의자에서 떨어지고 있다. 조각은 부드러운 느낌을 주었지만 떨어지는 장면의 긴장감은 한껏 고조되어 있어서 보는 사람은 (한 번이라도 의자에서 장난치다 떨어진 적이 있다면) 자연스럽게 어린 시절 경험이 떠오를 것이다. 그러면서도 절묘한 균형미를 가지면서 동시에 긴장감을 섞고 그 와중에 따뜻함도 느껴지는 작가의 실력을 보며 역시 미술관에 전시되는 작품은 역시나 다르구나 하는 생각이 들 수밖에 없었다.

자코모 만추는 1908년생으로 이탈리아를 기반으로 활동한 현대 조각가였다. 그는 세계 여러 곳에 자신의 조각을 남겼는데 그중 제일 유명한 작품은 바티칸 베드로 대성당에 설치된 '죽음의 문'일 것이다. 만추의 조각은 부드럽고 따뜻해 보이지만 주제는 그렇지 못한 것이 특징이다.

르누아르와
인상파 수집가 모로조프

구관만 다니다 또다시 너무 '올드'한 그림에 지쳐 신관에 가보았다. 앞에서 잠깐 설명했다시피 겨울궁전 맞은 편에 위치한 신관은 창문이 일정하게 다닥다닥 붙어 있는 노란색 건물이다. 건물 중앙에 입구가 있는데 처음 보면 화려한 에르미타지의 연장선이라 느껴지지 않는 조촐한 입구다. 1층은 반지하 형식이라 나무문을 지나면 완만한 경사로를 내려가고 바로 엑스레이 검사대가 나온다. 들고 온 가방을 검사대에 넣고 지나면 상당히 어수선해 보이는 홀을 지난다. 왠지 이 반지하 홀은 옛날에 이 건물을 방문할 때 말을 세워두는 주차장 같은, 지하 주마(馬)장(?)처럼 쓰이지 않았을까 상상해 보았다.

신관과 구관은 지도가 나뉘어 있다. 좀 전에 매표소에서 가져온 신관 지도

를 펼쳐 본다. 총 4층 건물이다. 언제나 하는 고민이지만 오늘은 어디서부터 시작할까 지도를 찬찬히 살펴보았다. 평면도로 보는 박물관 모양은 꼭 박쥐의 한쪽 날개 같다.

신관의 꽃은 당연 프랑스 인상파 화가들의 그림일 것이다. 마네보다 조금 선배인 들라크루아의 그림부터 피카소의 그림까지 내로라하는 인상파와 현대 화가의 그림이 빽빽이 전시되어 있다. 엘리베이터를 타고 올라가 인상파 그림이 있는 3층으로 갔다.

신관에 있는 프랑스 인상주의 화가 작품들은 대부분이 러시아 대부호이자 미술 후원자였던 모로조프 형제Morozov Brothers의 컬렉션과 세르게이 슈킨S. Shchukin의 컬렉션을 합쳐 구성되었다. 19세기 말에서 20세기 초까지 러시아에는 부자들 사이에서 일종의 유행처럼 예술을 지원하며 사회에 환원하는 메세나 활동이 활발했는데 모로조프 형제와 슈킨, 모스크바의 트레챠코프 갤러리로 유명한 트레챠코프 또한 이 시기에 활동한 사람이다.

모로조프 가문은 상인 출신으로 트베르에 위치한 직물공장을 기반으로 어마어마한 부를 축적했는데 특히 군에 납품하면서 재산을 많이 늘렸고 혁명 전 러시아에서 다섯 손가락 안에 드는 거부였다. 형 미하일 모로조프와 동생 이반 모로조프 두 형제가 프랑스 인상파와 근현대 러시아 미술품을 집중적으로 수집하였다. 러시아 혁명으로 부호들의 재산이 몰수되고 모로조프 컬렉션이 국유화될 때 프랑스 그림은 약 240점, 러시아 그림은 약 430점이 있었던 것으로 알려져 있다. 이 그림들은 모스크바의 푸쉬킨 박물관과 에르미타지가 나누어 소장 중이다.

슈킨의 컬렉션 또한 동일한 운명을 맞이했다. 그래서 에르미타지 신관의 서유럽 인상파 그림은 모로조프 형제의 컬렉션, 슈킨의 컬렉션과 그 외 수집

이반 모로조프의 초상, 발렌틴 세로프, 1910년, 63x77cm, 캔버스에 유채, 트레챠코
프 갤러리 소장, (Wiki)

품으로 크게 3등분 할 수 있다. 에르미타지가 보유하고 있는 인상파 그림 중 르
누아르, 모네, 세잔, 반고흐, 피카소 등 이름만 들어도 아는 화가들의 작품이 모
로조프가 수집한 작품들이다.

이날 전시되어 있던 르누아르가 그린 '장 사마리의 초상'은 보고 있으면 살
며시 미소가 지어진다. 대다수 르누아르의 그림이 그렇듯 이 그림도 연기로
그린 것 같은 화풍이다. 여배우의 초상화여서 핑크빛 배경에 주인공이 턱을
괴고 있는 상반신을 그린 그림이다. 이 그림은 원래 모스크바 푸쉬킨 미술관
소장품이지만 내가 방문했을 당시 에르미타지에서 모로조프 형제 컬렉션 기
념전이 있어 여기에 전시되어 있었다. 에르미타지에는 다른 르누아르 그림도
많이 전시되어 있지만 특히나 '장 사마리의 초상'은 환영하는 듯한 여배우의

장 사마리의 초상, 피에르-오귀스트
르누아르, 1877년, 56x47cm, 캔버스에
유채, 푸쉬킨 박물관 소장, (Wiki)

미소 덕분에 볼 때마다 미소짓게 되고 르누아르의 따스함을 느끼게 된다.

'센Seine강에서 수영'이라는 작품은 풍경화다. 르누아르의 대표작들은 주로 인물화가 많아 풍경화도 당연히 그렸겠지만 나는 의식해본 적이 없었다. 이 그림에서 여름 강가의 청량함이 고스란히 느껴진다. 강가에 모인 사람들은 나무 그늘 아래 모여 수다를 떨고 강물에는 몇몇이 수영하고 있다. 저 멀리 강 중간에는 흰색 돛을 단 보트가 천천히 흘러간다. 삶의 즐거움으로 가득 차 있는 그림 속 파리의 센 강가에서 모든 사람이 근심도 없고 편안해 보인다. 왁자지껄한 사람들의 웃음소리와 대화 소리, 수영하며 뛰어노는 아이들의 고함 소리가 그저 멈춰 있을 뿐이다.

날씨가 살짝 덥지만 그늘에 들어가면 금방 시원해지는 청량감이 느껴지

고, 바람에 흔들리는 잎사귀 사이사이로 비치는 햇빛 덕분에 그림에서 바람도 보인다. 하다못해 주인의 다리 근처에 앉아 있는 개마저도 평화롭다. 즐거운 센 강가의 한순간이 그림으로 남아 영원이 되었다. 르누아르는 풍경화도 정말 잘 그린다.

따스함은 르누아르의 상징과도 같다. 즐거울 때 보는 르누아르는 평화로움이고 슬플 때 보는 르누아르는 위로가 된다. 르누아르를 좋아하는 이유도 비슷하다. 그의 그림에는 슬픔도 추함도 우울함도 없다. 안 그래도 세상엔 이미 힘들고 슬픈 일이 가득한데 그림에서까지 굳이 삶의 어두운 부분을 찾아야 할까? 지치고 슬플 때 그의 그림에서 받는 위로와 일상의 고달픔을 잠시 잊게 해줄 수 있는 것만으로 르누아르를 위대한 화가라 부를 충분한 이유가 될 것이다.

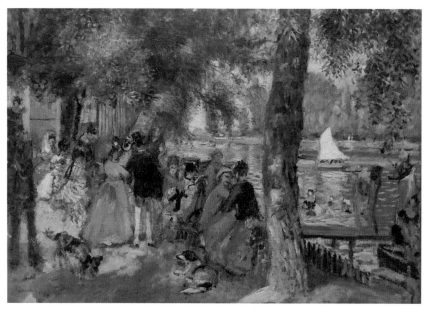

센강에서 수영, 피에르-오귀스크 르누아르, 1868년, 80x59cm, 캔버스에 유채, 푸쉬킨 박물관 소장.

신고전주의, 낭만주의,
사실주의

에르미타지 전체를 통틀어서 이상하게 흥미가 없고 가고 싶지 않은 곳이 있다. 신관 3층 파베르제관에서 나와 마주하게 되는 19세기 서유럽 미술관이다. 내 취향으로 서양미술사에서 제일 재미없는 미술사조가 이때의 프랑스 미술이다. 그냥 내 취향이 그렇다. 그래서 이 날은 '그래도 박물관을 다 둘러보는 것이 목표이니 가야지' 하는 마음으로 마주하였다.

이곳은 인상파가 등장하기 전 서유럽의 신고전주의, 사실주의, 낭만주의 시대 미술을 전시해둔 곳이다. 그래서 시작은 프랑스 신고전주의 미술로 시작해 인상파 이전 독일, 이탈리아, 스페인의 그림을 볼 수 있다.

프랑스 신고전주의 미술을 그다지 좋아하지 않는 이유는 너무 정적이고

무뚝뚝해 보여서다. 이 시대 화가들은 그림을 꼭 이렇게 그려야 한다는 교육받은 틀 안에서만 그리는 것 같아 재미가 없다. 당시 프랑스 미술은 예술 아카데미와 살롱전의 시대였다. 이미 설명한 적 있지만, 획기적인 제도였던 예술 아카데미 제도는 시간이 지날수록 부작용이 커졌다. 살롱전을 열어 그림 품평회를 하면서 누가 더 아카데믹한 그림을 잘 그리는지 뽐내는 자리가 되어 버린다. 한국 입시 미술을 떠올리게 만드는 장면이다.

그래서 나는 이 시대를 관성의 시대라고 본다. 그려야 하는 규칙에 따라 습관적으로 그리는 시대. 하지만 이 시기 서유럽 미술의 중심이 이탈리아에서 프랑스로 이동했다. 살롱전에서 수상하면 부와 명예가 보장되는 탄탄대로가 열리는 것은 물론이요, 로마로 가서 한동안 수학하게 하는 부상이 따랐는데 덕분에 아카데미 입학과 살롱전에 입상하기 위해 예술가들이 파리로 몰려들었고 파리에 모인 예술가들이 이후 미술계의 원자폭탄 같은 인상주의를 창조해낸다.

전시 중인 그림 중 익숙한 얼굴이 보였다. 안투안 장 그로Antoine-Jean Gros가 그린 '아르콜레 다리의 나폴레옹'이다. 신고전주의의 대가 다비드의 제자인 그로는 나폴레옹을 따라다니며 그를 선전하는 그림을 많이 남겼다. 사실 이 그림은 베르사유 궁전에 같은 버전이 있다. 에르미타지에 있는 '아르콜레 다리의 나폴레옹'은 베르사유 버전보다 이후에 그려진 걸로 알려져 있다.

나폴레옹의 젊은 시절, 이탈리아 원정 중 오스트리아 군과 전투를 치루었던 아르콜레 다리를 그가 깃발을 들고 선두로 건너는 장면을 그린 그림이다. 실제로는 양상이 많이 달랐다고 하지만 나폴레옹은 상당히 각색된 이 영웅적인 전공으로 일약 스타가 되었고 이후 전 유럽을 호령하는 발판이 만들어졌다. 나폴레옹은 깃발을 들고 "나를 따라올 자가 누구인가?"라고 하듯 굳건해 보이는

아르콜레 다리의 나폴레옹, 안투안 장 그로,
1796~1797년, 134x104cm, 캔버스에 유채.

표정을 짓고 있다.

프랑스 신고전주의를 지나면
여러 서유럽 국가들의 19세기 그림
이 나온다. 여기서 이번에 취향에
맞는 화가 3명을 새로 알게 되었다.
프랑스에서 태어나 스페인에서 성
장하고 파리에서 활동한 레옹 보나
Leon Bonnat, 스페인 바르셀로나 출신
이지만 로마에서 활동한 라몬 투스
케츠 이 마뇽Ramon Tusquets y Maignon,
독일 화가 프란츠 폰 렌바흐Franz
von Lenbach 이렇게 3명이다.

레옹 보나는 살아 있을 때 파
리 예술학교 에콜 드 보자르 교장을 역임할 정도로 당시에는 유명한 화가 겸
교육자였지만 어째서인지 지금은 잊힌 듯하다. 에드바르 뭉크의 스승이기도
했던 그가 에르미타지에 남긴 그림은 '산에서'인데 부제목으로 '산속의 아랍
셰이크들' 이라 적혀 있다. 처음에는 화풍만 보고 들라크루아 그림인 줄 알았
다. 들라크루아가 북아프리카를 여행하면서 남긴 그림 중 하나인가 했는데 레
옹 보나라는 화가였다.

북아프리카 특유의 강한 햇빛 때문에 그림에서도 양지와 그늘진 곳의 차
이가 극명하다. 그래서 인물의 표정도 그늘 때문에 알아볼 수 없다. 또 굵은
터치감 때문에 처음에는 인상주의 화가의 그림인 줄 알았다. 보나는 프랑스
국립 미술대학 교수, 교장을 역임했음에도 제도권 밖에서 새로 등장하는 인상

산속의 아랍 셰이크들, 레온 보나, 1872년, 78.5x121.5cm, 캔버스에 유채.

주의 화가들을 옹호했다. 정규 아카데믹 화풍에 소속된 사람이지만 인상파 화가들과 교류하는 열린 마인드여서 이런 자유로운 그림도 말년에는 그릴 수 있었나 보다.

스페인 화가인 라몬 투스케츠 이 마뇽은 주 활동 무대가 이탈리아여서 이탈리아의 시골을 배경으로 하는 낭만주의 그림이 많다. 에르미타지에 있는 그림도 농부 여인의 모습을 그린 '닭이 있는 마당'이라는 작품이다. 곧 쓰러질 것 같은 문과 벽 아래서 닭들에게 옥수수를 모이로 주고 있는 농부는 무심한 표정으로 닭들을 바라보고 있다. 한낮 더위에 지친 것인지 아니면 가난한 삶의 무게에 지친 것인지 무표정한 농부 여인은 닭들을 물끄러미 바라보고 있다.

신고전주의 그림은 주제가 보통 신화, 역사, 성경이다 보니 뜬금없는 먼 나라 이야기 같다. 화려한 귀족적인 풍경에 등장인물은 전부 이상적인 몸매다.

숭고한 목적의 그림들은 아름답기에 머리에는 남을 지언정 가슴에 남지는 않는다. 하지만 이런 목가적이고 주변에서 쉽게 볼 법한 장면들은 아름답지 않을 수도 있지만 우리가 마주하는 현실을 보여주기에 더욱 가슴에 와닿는다. 이성을 더 중요시하는 고전주의 사상과 감성을 더 중요시하는 낭만주의 사상은 지향점이 확연히 다르다.

닭이 있는 마당, 라몬 투스케츠 이 마뇽, 1899~1900년, 62x50cm, 캔버스에 유채.

독일 화가 프란츠 폰 렌바흐는 초상화가로 유명하다. 에르미타지에 있는 그림도 다 초상화다. 살아 있을 때 이미 유명해서 오토 폰 비스마르크, 빌헬름 황제, 헬무트 폰 몰트케, 교황 레오 13세의 초상화를 남길 정도로 실력 있고 인정받은 화가였다. 그런데 지금은 그가 남긴 그림보다 그의 집이 더 유명한 것 같다. 뮌헨을 근거지로 생활했던 렌바흐는 뮌헨에 큰 빌라를 짓고 작업실 겸 집으로 사용하였고 지금은 '렌바흐 하우스'가 되어 뮌헨의 유명 미술관이 되었다. 특히 2차 세계대전 이후 칸딘스키의 연인이었던 가브리엘레 뮌터가 세계대전 동안 지하실에 소중히 보관했던 '청기사파'의 그림을 기증받아 독일 현대 미술의 소중한 작품을 소장한 미술관이 되었다.

에르미타지에서 내 걸음을 한동안 붙잡아둔 렌바흐의 작품은 딸 마리온 렌바흐를 그린 초상화였다. 붉은색 드레스를 입은 마리온은 머리를 풀어헤치고 앉아 있는데 고혹적인 눈빛으로 감상자를 대면한다. 눈 밑의 어두운 그늘에 병색이 짙어 보이기도 한다. 렌바흐는 딸과 가족의 그림을 많이 남겼다. 특히 딸 마리온은 태어날 때부터 성장기의 순간마다 그림을 남겨둔 것으로 보아 얼마나 사랑했는지 알 수 있다. 에르미타지의 마리온은 이제 성인 티가 서서히 나기 시작하는 사춘기 정도쯤 되어 보인다.

마리온 렌바흐의 초상, 프란츠 폰 렌바흐, 1901년, 93x70.5cm, 캔버스에 유채.

그 옆에는 비스마르크의 초상화가 있었다. 딸을 그린 그림과는 전혀 다른 느낌의 그림이다. 배경과 의상은 어둡게 처리되어 밝은 색감의 얼굴만 유독 도드라진다. 인상은 상당히 부드러워 보인다. 독일 제국을 만들어낸 유명한 강철 재상이지만 그림에서는 오히려 나이든 할아버지의 모습이다. 하지만 빛나는 눈빛만은 한때 제국의 2인자였던 강인함을 보여주는 듯하다.

렌바흐의 생전 별명은 회화의 왕자였다. 당대 유명인사들의 초상화를 그린 유명세에 합당한 별명이다. 그런데 그 별명이 그냥 생긴 게 아니다. 그의 초상화를 보면 대상이 가진 내면의 힘을 끌어내는 능력이 있다. 이미 사진이 발명된 시기에 사진과 다른 그림만의 힘이 무엇인지 알고 싶을 때 렌바흐가 그린 초상화를 보면 된다.

비스마르크의 초상, 프란츠 폰 렌바흐, 1982년, 80x62cm, 캔버스에 유채.

마티스와
슈킨

세르게이 슈킨은 1854년생으로 모스크바를 기반으로 한 직물 회사를 운영하는 가문 출신이다. 지금으로 따지면 재벌가 태생인데 생애 자체는 제3자가 봤을 때 행복했을까 하는 생각이 든다. 어렸을 적부터 말더듬이 심해 치료 후 대학교에 들어갔으며 결혼 후 둘째 아들이 실종되어 그 슬픔으로 부인까지 사망하고 러시아 혁명으로 본인의 소장품은 국유화되었다. 혁명기의 혼란한 시대를 지나 본인이 살아온 모스크바를 버리고 파리로 망명을 떠나야 했던 사람이다.

그의 미술품 수집은 1882년 모스크바의 트루베츠키 가문의 저택을 구매하면서 시작되었다. 저택과 같이 딸려온 취향에 맞지 않은 공작의 소장품을 처분하고 빈 공간을 장식하기 위해 노르웨이 화가 프리츠 타울로프의 그림을 사

음악, 앙리 마티스, 1910년, 260x389cm, 캔버스에 유채.

면서 그림에 관심을 갖게 된다. 인상주의 작품을 좋아한 모로조프와 다르게 슈킨은 후기 인상파 그림과 20세기 초 나타나는 다양한 이즘(−ism) 그림에 대한 관심도 컸다. 특히 에르미타지 내 앙리 마티스의 대작이자 대표작 '춤'과 '음악'은 슈킨이 저택 계단 벽면에 걸기 위해 주문한 그림으로 유명하다. 그리고 마티스가 직접 모스크바까지 와서 설치 작업을 감독한 것도 잘 알려졌다. 그 외에 루소, 피카소, 고갱, 드랭 같은 19세기 말부터 20세기 초 프랑스 화가의 작품이 슈킨 컬렉션에 포함되어 있다.

마티스의 '춤'과 '음악'은 에르미타지에 가면 꼭 봐야 하는 작품으로 자주 꼽힌다. 그림 중에는 책이나 화면의 이미지로만 봐서는 진가가 나타나지 않는 그림들이 많다. 이 두 그림도 그러하다. 마티스 특유의 단순한 라인과 색채감

춤, 앙리 마티스, 1909~1910년, 260x391cm, 캔버스에 유채.

마티스의 '춤'과 '음악' 전시실.

때문에 그림의 사이즈를 잘 가늠하지 못하는데 그림 안에서 춤추는 사람들은 거의 실제 사람 크기다. 그래서 실제로 미술관에서 보면 마티스의 강렬함과 단순성에 압도당한다. '춤'은 등장인물 때문에 역동성을 보여주고 '음악'은 정적인 모습을 대비되게 보여준다. 이 두 그림 앞에는 벤치가 있다. 앉아서 찬찬히 구석구석 감상하길 추천한다.

이 그림은 빨간색, 녹색, 파란색만 사용되었다. 이 3색은 모든 색을 만들어내는 빛의 삼원색(RGB)이다. 지금 우리가 사용하는 모든 모니터 화면은 3색의 조합이다. 마티스는 모든 색 중에서 가장 순수한 3가지 색만으로 '춤'과 '음악'을 완성했다. 가장 기초적인 색으로 그려서 더욱 원초적으로 느껴진다.

수가 너무 많아 헷갈리는 마티스의 작품 중에 '춤'과 '음악' 말고 나의 뇌리에 박힌 그림은 마티스가 1913년에 그린 '아랍 카페'이다. 마티스 하면 원색의

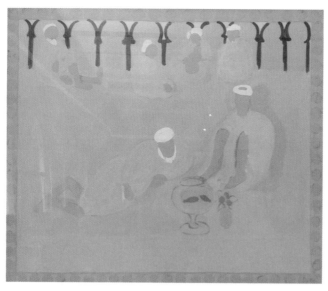

아랍 카페, 앙리 마티스, 1913년, 176x210cm, 캔버스에 수성도료.

빨강이 상징 같지만 마티스답지 않게 민트 아이스크림 색이 대부분이다. '아랍'이라는 단어는 나에게 모로코 마라케시Marrakech의 혼란하고 소란스러운 제마 엘 프나 시장과 페스Fez의 미로 같은 메디나를 생각나게 한다. 그리고 '카페'는 뜨듯한 열기가 연상되는 단어이지만 그림은 반대로 시원하고 조용하다.

수크Souk(시장)에서 한 블록 벗어난 듯한 조용한 공간에서 회색 옷을 입은 사람들이 삼삼오오 모여 느긋하게 앉아 쉬고 있다. 하늘색에 가까운 민트색 배경이 청량한 기분을 불어넣고 가운데 앉아 있는 두 명은 유리 어항의 금붕어를 바라본다. 뒤편에는 담소를 나누는 듯한 사람들이 모여 있다. 처음에는 투명한 느낌이 나서 수채 과슈로 그렸나 했지만 알고 보니 유화다. 의상, 표정, 배경 모두 마티스다운 단순한 선과 색으로 그려졌다. 실제 이 모습을 보았다면 베르베르인의 의상과 터번의 천은 그리스 조각처럼 주름이 늘어져 있을 것이다. 하지만 마티스는 과감하게 주름을 지워버리고 형태만 남겨두었다. 그리고 사람들이 앉아 있는 민트색 바닥 혹은 카펫도 화려한 무늬가 수놓아져 있었을 것이다.

뒷배경에 이슬람 아치도 아라베스크 무늬가 화려하게 조각되어 있었을 것이다. 하지만 마티스는 모든 걸 다 무시했다. 단색으로 칠한 바닥, 의상, 알 수 없는 표정, 단순하게 선으로 테두리만 그린 이슬람 아치. 그래서 우리는 아랍스럽지 않은 아랍 카페를 만나게 되었다. 뜨거운 여름 어느 날 가만히 바라보기에 정말 좋은 그림이다.

모로조프와 슈킨 이 두 거인의 수집품은 앞서 말한 대로 모스크바의 푸쉬킨 박물관과 에르미타지가 사이좋게 나누어 가지고 있다. 두 박물관 모두 본 사람은 그림이 이렇게나 많나 할 수도 있다. 하지만 이 컬렉션은 역사의 격동기에 수난을 많이 당한 그림들이다. 러시아 혁명 시기 국고 충당을 위해 서방

에 경매로 판매를 당하기도 했고 2차 세계대전 때는 폭격을 피해 시베리아로 옮겨지기도 했다.

소련이 무너지고 나서는 사회가 불안한 사이 그림이 도난당해 암시장에 팔리기도 했다. 그러고도 살아남은 그림이라고 하니 실제 두 사람의 수집품은 정말 어마어마한 양이라 할 수 있다. 모로조프와 슈킨 이 두 컬렉터들이 열과 성을 다해 수집한 그림 덕분에 우리는 한 공간에서 편안하게 인상파 화가의 그림을 감상할 수 있다.

신관을 나서기 전 로비에 박물관에서 운영하는 작은 카페로 가는 복도가 있다. 들어가 보니 찾아온 사람도 나 혼자여서 '아랍 카페'의 고요함을 그대로 이어갈 수 있었다. 겨울궁전 안에 있는 카페는 앉을 자리가 없을 정도로 성황인데 여기는 잘 알려지지 않아서일까 아니면 점심 시간이 한참 지나서일까 텅비어 있는 카페에 앉아 혼자 고즈넉이 커피와 나폴레옹 케이크를 즐길 수 있었다. 겨울궁전에 있는 카페는 표를 사서 들어가야 만날 수 있지만 신관 카페는 검표하는 곳 전에 카페가 있기 때문에 굳이 박물관을 들어가지 않더라도 이용할 수 있다. 자주 애용해 줘야겠다.

모네

이날의 테마는 모네로 정했다. 인상파의 대표 화가이자 작품 활동 중 내내 순수 인상파로만 화풍을 유지한 순도 100퍼센트의 인상파 화가다. '인상파'라는 용어도 모네의 작품에서 시작되었으니 인상파의 창조자 혹은 아버지라 불러도 틀린 말은 아니다. 그래서 모네를 공부하면 인상주의를 알게 된다. 맨날 마네와 헷갈리는 이름이지만 모네는 마네보다 후배다.

최근에 인상파 바로 전 아카데믹 화풍의 그림을 보고 와서 그런지 인상파 그림을 처음 접했을 때 관중의 느낌이 이해가 갔다. 그 당시 사람으로 빙의해보면 인상파 그림은 완성이 안 된 그림이다. 살롱전에 출품하면 '아니 뭔 완성되지도 않은 그림을 내놨지?'라는 생각이 당연히 들었을 것 같다. 사물의 선명

하지 않은 윤곽, 물감을 섞다가 만 듯한 색채, 불안정한 구도는 르네상스-바로크-신고전주의를 이어오는 정갈하게 완성된 느낌의 그림이 아니다. 순간을 포착하는 기술이 인상주의다.

달리는 차 안에서 스치듯 보았던 풍경을 생각해 보면 밝은 곳은 과장되게 화사하고 어두운 부분은 뚜렷하게 기억이 남지 않고 불명확하다. 인상파라고 이름이 붙은 이유다. 내가 보고 있는 장면을 그린 것이 아니라 내가 보고 느낀 인상을 그렸기 때문이다. 그래서 아카데미 화가들이 노력하던 인간 비율에 딱 맞춘 이상적인 신체, 근육, 표정은 그림을 그리는 화가가 자의적인 해석으로 풀어서 그릴 수 있게 되었다. '내가 그 사람을 봤을 때는 이렇게 느꼈어'라고 해버리면 되기 때문이다. 무책임하게 들릴 수 있는 이 마인드가 이후 미술 사조를 격변하게 하는 거대한 혁신이 된다.

에르미타지의 모네 그림은 대부분 그의 전성기 때 그림이다. 이곳에 전시된 모네의 그림을 보면 따스함이 느껴진다. 드가의 그림은 사람을 따뜻한 시각으로 본다는 느낌을 주는데 모네는 자연을 따뜻한 시각으로 보는 느낌이다. 고흐가 남프랑스에서 살며 밝은 그림을 완성했듯이 모네가 살던 시골 지베르니의 따스함이 그림에서 느껴진다. 특히 내가 모네에게 가지고 있는 선입견이 '정원 전문 화가'여서인지 에르미타지에 전시된 정원, 자연 풍경은 기대를 흡족하게 충족시켜 주었다.

특히 1876년에 그린 '정원'이라는 그림이 맘에 들었다. 그림은 크지 않았다. 구석에 조용히 앉아서 책을 읽는 여자가 이 그림의 유일한 사람이지만 주인공은 아니다. 빛을 너무 많이 받아 노란색으로 보이는 나무와 그 앞에 길쭉하게 자란 접시꽃이 찬란한 햇빛을 스포트라이트처럼 받고 있다.

그 옆 '정원 안 여인'이라는 그림은 '정원'보다 크기는 컸고 더 섬세해 보이

정원, 클로드 모네, 1876년, 75.5 x 100.5cm, 캔버스에 유채.

보르디게라의 정원, 클로드 모네, 1884년, 65.5 x 81.5cm, 캔버스에 유채.

는 작품이었다. 하지만 그림이 걸려 있는 위치가 문제였다. 창문을 마주 보고 있는 벽에 걸려 있어서 유리창에서 빛이 그림의 유리에 반사되어 정상적으로 관람할 수가 없어 짜증 나게 한다. 신관은 앞에서 잠시 언급한 앙필라드 방식 으로 최초 설계되었다가 이후 관청으로 사용되면서 복도 형식으로 구조를 변 경했다. 그래서 각 방에 한쪽은 창문이 나열되었고 반대쪽은 복도로 향하는 문이 있다. 그리고 이전에 사용하던 이 방에서 옆 방으로 이어지는 문들도 나 있는 형식이다.

그래서 신관의 전시실들은 한 면은 밝은 유리창이 있는 벽이 있고 연결된 두 벽은 다음 방으로 넘어가는 문이 있고 유리창을 마주 보는 벽은 방에 따라 간간히 복도로 나가는 문이 있는 벽이 된다. 그러다 보니 큰 그림을 걸 수 있 는 공간은 창을 마주 보는 벽이 유일하다. 그래서 맞은편 유리창에서 들어오 는 빛이 반사가 되어 관람에 상당히 방해가 된다. 특히 유리라도 끼어 있으면 어두운 그림은 거울을 보고 있는 것이나 마찬가지다.

날씨 좋은 날, 어두운 색감의 그림을 보면 반사가 되어 창 너머 광장에서 무슨 일이 일어나고 있는지 볼 수 있는 지경까지 된다. 백야가 있는 이 도시에 서 여름은 햇빛 때문에 관람객, 그림 둘 다 고통받는 시기다.

그림 자체는 고요하고 평화로운 분위기가 났다. 하얀색 옷을 입고 양산을 들고 있는 여자는 태양이 가득한 정원을 우아하게 둘러보고 있고 가운데는 사 과나무 같아 보이는 나무와 그 주변으로 낮게 붉은색 꽃이 심어져 있다. 흰색 의 여성은 뒷모습만 보여 누구인지 알 수 없고 '정원' 그림과 같이 이 그림의 주인공은 아닌 듯하다.

모네는 녹색을 잘 사용한다고 느꼈다. 모네의 그림을 보면 녹색이 이렇게 다양했구나, 라고 느낄 수 있다. 자연의 근원 색 녹색의 다양한 톤을 폭넓고

재빠르게 사용하는 기술이 인상파 풍경화가의 기본 소양일 것이다. 탁월한 재능을 가진 모네뿐만 아니라 인상파 화가들은 대체로 색감에 대한 캐치가 빠르다. 아카데미 화가처럼 선명하진 않지만 모네의 색감은 오히려 더 실감이 날 때가 많다. 명확하진 않지만 실감 나는 느낌을 창조해냈다는 점에서 사진 발명 이후 미술은 무엇을 할 것인지 다른 길을 보여주었다는 점도 인상파가 미술사에 남긴 거대한 업적

이다.

정원 안 여인, 클로드 모네, 1867년, 82x101cm, 캔버스에 유채, (Wiki)

'정원 안 여인'은 실제로 보면 이렇게 유리에 창이 반사된다.

반 고흐

5월은 이 도시가 가장 사랑스러운 시기다. 어느 곳이나 5월은 좋은 계절이겠지만 상트페테르부르크의 5월은 유독 기분이 좋은 시기다. 늦으면 4월 초까지도 눈이 내린다. 그래서 5월이 되어야 완연한 봄이 느껴진다. 긴긴 겨울 동안 웅크리던 몸을 펼 시기가 온 것이다. 또 러시아는 5월 첫 주가 거의 노는 기간이다. 5월 1일부터 2일까지가 노동절이고 9일은 2차 세계대전 전승기념일인데 보통 8일에서 10일까지 3일간 쉬는 경우가 많아 만약 이 사이 주말이 끼어있다면 5월 첫 주는 거의 열흘가량 쉴 수 있다. 이날도 9일 전승기념일 이후 하루 더 쉴 수 있는 휴일이라 에르미타지 신관에 갔다. 이날의 테마는 반 고흐. 어디선가 얼핏 본 뉴스에 한국인이 가장 사랑하는 화가가 고흐라고 한다.

그의 작품은 여기 에르미타지에도 있다. 당연하다. 수집가도 당연히 모로조프와 슈킨이다.

5월의 따스한 햇살과 잘 어울리는 '에텐정원의 추억'이라는 그림은 다른 작가는 생각이 들지 않을 정도로 누가 봐도 고흐 작품이다. 고흐만큼이나 자기 색이 뚜렷한 작가도 없을것 같다. 에텐은 고흐가 어린 시절 살았던 네덜란드의 마을이다. 네덜란드를 떠나 프랑스 남부 아를에 살면서 고향의 정원을 그리워하는 마음이 가득한 작품이다. 이 그림에는 3명의 등장인물이 있는데 한 명은 정원을 가꾸는 여자고 다른 두 명은 고흐의 어머니와 여동생이라고 알려졌다.

에텐 정원의 추억, 빈센트 반 고흐, 1888년, 73x92cm, 캔버스에 유채.

나는 고흐의 후원자였던 남동생 테오는 이미 알고 있었지만 고흐에게 여동생이 있는 줄은 몰랐다. 나중에 알아보니 하물며 여동생이 3명이나 된다. 고흐는 즉 5남매의 첫째였다. 정확하게는 앞에 형이 있었지만 일찍 죽었고 그의 이름을 이어받아 빈센트라는 이름을 가지게 되었다. 이 때문에 고흐는 형의 삶까지 살아야 한다는 심리적 압박감이 항상 있었다.

'에텐 정원의 추억'은 고흐의 작품이지만 쇠라의 점묘화처럼 작은 점으로 색을 표현했다. 고흐의 후기 작품에는 물감을 두텁고 늘려 그리는 형식이 주를 이루는데 이 작품은 그 과도기의 그림 같아 보였다. 작은 점으로 색을 찔러 표현하는 방식은 색맹 검사 그림과 비슷해 보인다.

정원의 꽃이 만발해 오른쪽 여인은 집을 꾸미기 위해 꽃을 꺾어가는지 아니면 정원을 손보는지 허리를 푹 숙이고 열심히 일한다. 왼쪽 고흐의 가족은 반면 어두워 보인다. 어머니는 지쳐 보이고 여동생은 어두워 보인다. 에텐 정원에서의 추억이 그다지 좋은 추억은 아닌가 보다.

생마리 바다의 낚싯배는 작은 그림이다. 고흐가 꽤 오랜 기간 머물며 활발하게 작품 활동을 한 도시 아를의 남쪽에 생 마리 드 라 메르Saintes Maries de la Mer 라는 작은 해안 마을이 있다. 그곳의 바다를 그린 작품이다. 고흐를 대표하는 컬러는 노란색이다. 다양한 버전으로 그린 해바라기도 그렇고 밀밭, 별, 의자, 하다못해 살던 집까지 고흐는 노란색에 둘러싸여 살던 사람같이 노란색을 많이 사용했다.

하지만 이 그림은 바다를 그렸기에 노란색을 하나도 사용하지 않았다. 그래서 흥미를 끌었다. 파도와 반사되는 빛을 표현하기 위해 노란색을 섞어서 사용했을 수도 있으나 순수한 노란색은 그림에서 찾아볼 수 없다. 시원하게 출렁이는 푸른빛 바다와 포말, 그 위에 그물로 물고기를 잡는 어부들의 배만

생마리 바다의 낚싯배, 빈센트 반 고흐, 1888년, 44x53cm, 캔버스에 유채.

동동 떠다닐 뿐이다. 결과론적일 수도 있지만 고흐는 태양과 바다가 가득한 프랑스 남부와 잘 어울린다. 고흐가 고향 네덜란드에 계속 있었다면 이런 밝은색을 잘 사용하지 않았을 것 같다. 비가 자주 오는 북해 연안, 겨울에는 밤이 긴 북부에 계속 남아 있었더라면 안 그래도 정신이 불안정한 사람인데 우울증이 매년 도졌으리라.

그리고 그림으로 감정을 표현하는 고흐라 색감도 무채색의 우중충한 그림이었을 것이고 지금 우리가 느끼는 정열적인 색채감의 신화는 없었을 것이다. 당시 고흐에게는 별다른 선택의 여지가 없었겠지만 남부 프랑스로의 이주는 잘한 선택이었다.

이 바다 그림과 비슷한 느낌으로 1890년 고흐가 자살한 그 해 그린 '농가'라

는 작은 그림도 있다. 이 그림도 강렬한 노란색 대신 시원한 녹색이 주로 사용되었다. 언덕에 나란히 지어진 농가를 그린 풍경화인데 그림의 절반 정도가 서서히 익어가는 밀밭이 그려져 있고 그 옆에는 소박한 농가가 여럿 있다. 밀밭은 부분부분 노란 기운이 이제 감돌기 시작해서 밀이 서서히 익어가는 계절로 보인다. 같은 해 그린 '까마귀가 나는 밀밭'은 완전하게 익은 밀밭이니 그 전에 그린 그림 같아 보인다.

고흐의 그림을 보고 있으면 비록 불안정한 심리를 가진 사람일지언정 본성은 따뜻할 거라는 확신이 든다. 그가 조금 더 적합한 치료를 받고 더 오래 살아서 더 많은 그림을 남겼더라면 좋았겠다는 생각도 해본다. 반대로 젊은 나이에 요절했기에 신화가 만들어졌다고 하는 사람도 있겠지만 나는 고흐가 조금 덜 유명해졌을지언정 더 행복해져서 더 오래 살고 더 많은 그림을 남겼었다면 어땠을까 싶다.

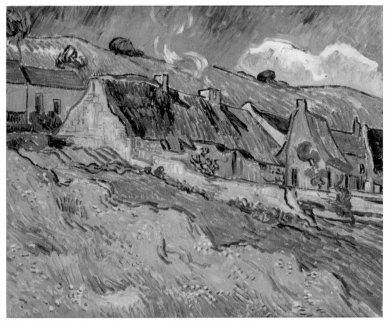

농가, 빈센트 반 고흐, 1890년, 59x72cm, 캔버스에 유채, (Wiki)

인상주의 이후
유럽

명실상부 인상주의의 대표 국가는 프랑스다. 그리고 이 혁신은 빠르게 유럽으로 퍼져 나가 후기 인상주의 시기에는 이미 유럽의 대표 사조가 되었다. 하지만 프랑스의 입김이 너무 세서 관심을 가지고 찾아보지 않는 이상 다른 나라 후기 인상주의 화가들을 자주 접하지 못한다. 인상파 그림이 전시되어 있는 곳 끄트머리에 다른 유럽 화가들의 작품과 프랑스 작가라 해도 많이 알려지지 않은 사람들이 모여 있는 전시실이 있었다. 그곳에서 '아, 이런 화가들도 있었구나' 하게 되는데 그곳에서도 좋은 그림들이 많이 있었다.

아스카니오 테알디Ascanio Tealdi가 그린 샐비어와 양귀비가 흐드러지게 피어 있는 정물화는 여름의 청량함을 느끼게 한다. 방금 전 뒷마당에서 잘라 온 듯

한 꽃다발을 파란 주전자에 꽂아 넣고 화병 옆에는 그림의 심심함을 없애줄 어린 예수를 안고 있는 작은 성상이 있다.

처음에 그의 그림은 수채 과슈인 줄 알았는데 캔버스에 유화로 그린 그림이었다. 아마 유화 물감에 테레핀유 같은 걸 섞어서 묽게 그린 듯하다. 특히 벽 부분은 수채화스러운 얼룩덜룩함이 보여 깜박 속아 넘어갔다. 이 그림은 모로조프의 수집품이지만 화가에 대한 정보가 전혀 없다. 생몰 연도와 이탈리아 피렌체 출신이라는 것 말곤 나오는 게 없다. 많이 아쉽다.

노르웨이 화가 프리츠 타울로프Frits Thaulow의 '밤'은 고요함이 느껴진다. 그렇다. 인상주의의 거센 바람은 저 멀리 북유럽 노르웨이까지 불었다. 모네 하면 정원이 생각나듯이 타울로프는 물을 그리는 데 천재적이다. '밤'에서도 눈

밤, 프리츠 타울로프, 1880년경, 61x82cm, 캔버스에 유채.

이 녹아 생긴 물웅덩이가 썰매 길을 따라 죽 있는데 웅덩이에 반사되는 빛과 건물을 보며 물에 대한 감각이 대단한 화가라 느꼈다. '바이킹의 후손인 노르웨이 사람이라 물을 잘 그리나?'

그림 중앙에는 말이 끄는 썰매가 있고 왼쪽 집으로 두 명이 들어가고 있다. 하늘에는 별들이 총총히 떠 있고 지붕의 눈은 달빛을 반사해 흰하다. 이 그림의 스토리는 잘 모르지만 밤이 주는 고요함이 참 좋다. 프랑스 작은 마을 바르비종Barbizon에서 인상주의 화가들이 모여 그림을 그린 것처럼 북유럽 화가들도 덴마크 북부의 작은 해안 마을 스케인Skagen(동일한 이름을 가진 시계 브랜드로 이미 알고 있는 사람도 있을 것 같다.)에 여름마다 모여 '스케인 화가들'이라는 모임을 만들었는데 타울로프도 모임의 일원이었다. 스칸디나비아 인상주의에서 타울로프는 빠질 수 없는 화가다.

제임스 윌슨 모리스James Wilson Morrice는 캐나다 국적이다. 이름이 영어식이라 영어권 사람이 했는데 퀘벡 출신이었다. 그래서 '아, 프랑스계구나' 싶었는데 영어권 사람이 맞았고 영국에서 공부했다. 그의 그림은 인상주의의 적통을 그대로 받은 듯했다. 풍경화 '배와 강이 있는 풍경'을 보며 처음에 '모네 그림이 이 전시실에 있을 리가 없는데?'라고 생각했다. 이 작품 덕분에 모리스를 처음 알게 되었는데 모네의 그림보다 좀 더 물감이 얇고 동글동글하다.

물결이 울렁이는 강을 누군가 작은 보트를 타고 건너오는 그림인데 사실 크게 감흥이 있는 것은 아니었다. 잔잔하면서도 어딘가 우울해 보였다. 북쪽 지방 사람이어서 그런지 색감이 전체적으로 톤다운 되어 있다. 그럼에도 그의 그림에 대해 이야기하는 이유는 캐나다인이기 때문이다. 모리스는 구대륙으로 건너와 미술을 배웠지만 캐나다 출신임에도 인상주의 미술을 완전히 흡수했다. 이제 서양 문화권에서 인상파는 주류가 되었음을 확실히 알 수 있었다.

강과 보트가 있는 풍경, 제임스 윌슨 모리스, 1907년, 59 x 80cm, 캔버스에 유채.

오톤 프리에스Othon Friesz의 '언덕'은 세잔을 생각나게 한다. 특이한 이름과 성을 가졌지만 프랑스 사람이다. 프리에스는 야수파 화가로 알려졌지만 '언덕' 은 세잔과 야수파 그 중간 어디쯤 같아 보였다. 이 그림과 마찬가지로 다른 프리에스의 그림도 야수파의 대표주자 마티스와는 결이 다르다. 그의 그림은 무채색이 더 많고 어둡다. 그리고 많이 단순화시킨 마티스에 비해 디테일이 더 살아 있고 더 다양한 색의 그라데이션을 사용한다. 어찌 보면 야수파의 과도기 같아 보인다.

오톤 프리에스라는 화가를 여기서 처음 만나는 내가 쉽게 단정 지을 수 없지만 그는 야수파보단 조금 약한 삶이나 스라소니파 정도 될 거 같다. 마티스의 야수는 태양이 밝을 때 활동한다면 프리에스의 야수는 어두운 밤의 야수다.

나는 에르미타지에서 처음 만났지만 페르디난드 호들러Ferdinand Hodler는 스위스에서 이미 대단히 유명한 화가다. 이 사람은 상징주의 화가로 분류되는데 본

252

언덕, 오톤 프리에스, 1908년, 61x74cm, 캔버스에 유채.

인 스스로는 병렬주의Parallelism라 부른다. 호들러의 그림은 '호수'라는 단 한 점
이 에르미타지에 있다. 파란 하늘에 흰 구름이 줄지어 떠 있고 저 멀리 구름의
그늘이 져 보랏빛으로 보이는 산과 그 아래 호수 그리고 그 앞에 모래사장까
지. 호수를 그린 그의 그림은 스위스 출신 작가라는 내 선입견 때문에 왠지 참
잘 어울린다고 생각했다. 특히 청록색에 가까운 호수의 빛깔은 빙하에서 녹아
흐른 물이 모였을 때 나는 색이라 스위스의 호숫가라고 확신하게 만들었다.

　　에드바르 뭉크와 에곤 실레도 살짝 생각나게 하는 호들러의 그림 스타일
은 알 수 없는 불안감을 주지만 언제나 죽음을 가까이했던 그의 생애와 20세

호수, 페르디난트 호들러, 1910~1912년, 44.5x64.5cm, 캔버스에 유채.

기 초 시대상을 생각하면 납득 가는 불안감이다.

앙드레 드랭Andre Derain은 화풍을 매우 자주 변화시켰지만 그래도 마티스와 쌍벽을 이루는 야수파의 대표 화가이다. 드랭의 작품은 에르미타지에 꽤 많이 있다. 특히 '신문을 읽고 있는 남자의 초상'이 유명하다. 하지만 내가 그의 작품 중 크지도 않은 '산속 도로'를 여기서 서술하는 이유는 드랭이 그린 그림 중 가장 야수파스러워서이다.

객체를 면과 면으로 단순화시켜 그린 모습이나 거친 검정 선으로 처리한 테두리, 면 단위당 색이 많이 변하지 않는 점 등이 이 사람이 왜 마티스의 친구였고 야수파의 선구자로 여겨지는지 바로 알려준다. 이 그림과 그다지 멀지 않은 프리에스의 언덕과 비교해 보면 더욱 강하게 비교된다. 하지만 여기 에

르미타지에는 이미 옛날 고전 스타일로 돌아간 그림들이 더 많다. 잘 모르고 이곳에 온다면 드랭은 야수파를 찍먹만 해본 사람처럼 느껴질 수도 있다.

이 그림들은 인상파 이후 화가들이 모여 있는 곳에 있는데 동시대 화가 중 이곳에 블라맹크M. Vlaminck, 마르케A. Marquet 같은 화가의 작품도 있으니 혼돈의 20세기 초 미술계를 알고 싶다면 꼭 방문해야 하는 곳이다.

산속 도로, 앙드레 드랭, 1907년, 81x100cm, 캔버스에 유채.

칸딘스키

에르미타지 신관에 있는 칸딘스키 그림은 말레비치의 그림보다 더 많다. 나는 이 추상화의 두 거장이 그린 그림을 볼 때마다 말레비치 쪽이 더 이해하기 쉬웠다고 말하고 싶다. 칸딘스키의 그림은 더 어려웠다.

인상파 화가는 자신이 받은 인상을 표현하고, 초현실주의 화가는 자신의 무의식을 그려냈으며, 추상화가는 자신의 감정을 그렸다고 생각한다. 나는 미학이나 미술사를 전문적으로 공부한 사람이 아니기 때문에 이 분류는 내가 그들의 작품을 이해하기 위해 스스로 정한 것이라 맞지 않을 수도 있다. 하지만 그림을 볼 때 아니, 그림을 읽을 때 시작을 '이 사람은 어떤 인상을 받아서 이렇게 그렸을까?' '어떤 생각을 말하려고 그렸을까?' '어떤 감정을 표현하려고

그렸을까?'로부터 시작하면 그림을 읽어 나가기 쉽다.

　미술사에서 칸딘스키의 위치는 대단하다. 예술에서 대상의 형태를 고집하지 않아도 됨을 증명하면서 추상화라는 새로운 혁명이 시작되고 이후 개념미술까지 이어짐을 볼 때 현대 예술의 시작은 칸딘스키라 해도 될 것이다.

　추상화의 두 거장 칸딘스키와 말레비치는 같은 러시아 태생이고 동시대 사람이라 비교가 많이 되지만 스타일이 확연히 다르다. 같은 추상화라도 칸딘스키는 표현주의에 들어가고 말레비치는 절대주의에 들어간다. 개인적 분류로 칸딘스키의 그림을 추상의 바로크라 한다면 말레비치는 추상의 비잔틴(이콘)이다. 형태를 놓아줌으로써 남아 있는 자신의 감정을 칸딘스키는 외부로 발산시켰다면 말레비치는 내면으로 응축시켰다.

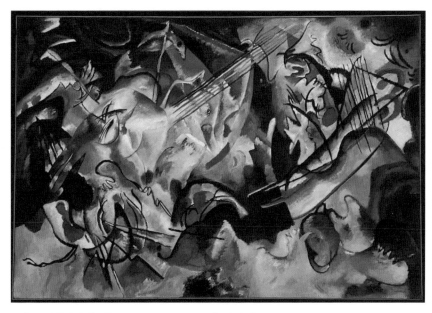

구성 VI, 바실리 칸딘스키, 1913년, 195x300cm, 캔버스에 유채.

러시아는 표트르 대제의 개혁 후 항상 슬라브적인 것과 서유럽적인 것 사이에서 어떠한 것이 자신의 자아인지 고뇌했다. 칸딘스키는 서유럽 스타일로 감정을 해석하였고(실제 활동 영역도 서유럽이었다.) 말레비치는 슬라브 스타일로 해석했다. 마찬가지로 말레비치는 주로 러시아에서 활동했다.

칸딘스키의 그림은 읽으려 노력하면 안 된다. 그저 바라보고 전달되는 감정을 느껴야 한다. 에르미타지의 칸딘스키는 알록달록 화려하다. 그러면서 어두운 색으로 칠해진 한 모서리와 중간선 때문에 우울감도 같이 전달해준다.

'구성 6Composition VI'로 불리는 이 작품은 1913년 그려졌다. 크기도 커서 가로 약 3미터, 세로 약 2미터 정도 된다. 칸딘스키가 추상 콘셉트를 거의 정립한 시기의 그림으로 독일에서 '청기사파' 활동 당시 그려진 그림인데 지금은 고향 러시아에 있다. 칸딘스키는 음악과 그림을 접목한 것으로 유명한데 이 작품의 제목 'composition'은 구성이라는 뜻도 있지만 작곡이라는 뜻도 있는 것으로 보아 중의적으로 사용했다고 생각할 수 있다.

그래서 칸딘스키는 그림을 그릴 때 항상 음악을 들었다. (아무리 봐도 이 그림 그릴 때는 헤비메탈을 들으신 거 같다.) 에르미타지에 있는 칸딘스키의 추상화는 연기 같고 그라데이션으로 그려진 부분이 많아 전체적으로 희미하다. 이후 그림들은 점, 선, 면에 대한 철학이 정립되면서 객체의 경계선이 뚜렷해진다.

나는 연기 같은 지금의 칸딘스키가 내 취향에 더 가까웠다. 흰 천에 떨어트린 염료가 천천히 퍼진 거 같은 형태의 그림이 인간의 감정을 표현하는 데 더 맞다고 생각하기 때문이다. 인간의 감정은 칼로 무를 베듯 딱 갈라지지 않는다. 가장 평범한 감정인 '좋다' 혹은 '싫다'도 생각해보면 싫음보다 좋음의 감정이 더 크기 때문에 '나는 그게 좋아'라고 결론을 내리지 '절대 좋음'과 '절대 싫음'은 우리 삶에서 자주 만나는 감정이 아니다. 그렇기 때문에 감정은 천천히

스며드는 색감과 더 가깝다.

'구성 6'에서 칸딘스키는 무엇을 말하고 싶었을까. 한참을 서서 그림을 바라보았다. 나는 이 그림 앞에서 며칠 전 라디오에서 들었던 차이코프스키의 '1812년 서곡'이 떠올랐다. 곡 중 펑펑 대포를 쏘는 소리와 저 연기를 연결했을 수도 있고 뒤엉켜 있는 색깔 속에서 전투를 생각했을 수도 있다.

또 서곡에서 받은 웅장함과 숭고함의 감정이 이 그림에서도 보여서 그랬을 것이다. 애초에 추상화에서 실체를 찾으려고 하는 시도 자체가 칸딘스키가 원하는 일은 아닐 거 같지만 나도 어쩔 수 없는 범인이기에 습관을 못 버리고 기존에 알고 있던 무엇인가와 이 그림을 연결하고 있었다.

피카소

서양미술사에서 피카소만큼 성공한 예술가는 없을 것이다. 소위 육각형 인재 또는 작가 하면 나는 피카소를 꼽는다. 실력, 작품 수, 본인의 노력, 유명세, 스타성, 열정 그 어느 것도 빠지지 않는다. 중요한 건 이 모든 걸 이미 생전에 누렸다는 사실이다. 무명이던 화가가 사후 어떤 계기로 인해 재평가를 받아 유명해진 것도 아니고 살아생전 유명했던 화가가 사후 유명세가 없어지지도 않았다.

　피카소라는 이름 자체가 예술이 되고 브랜드가 되었다. 그럼에도 그의 천재성, 명성, 새로운 화풍의 개척 다 인정하지만 내 마음속 반골 기질이 꿈틀거리는지 나는 1등인 피카소의 작품을 좋아하는 편은 아니다.

피카소는 워낙 장수하고 다작한 작가라 세계 여러 박물관에 작품이 소장되어 있다. 에르미타지도 예외는 아니다. 보유한 작품 수도 많아서 어디서부터 시작해야 할지 모르겠다. 그럴 때는 작품 연도별로 보는 게 최고다. 에르미타지는 피카소의 초창기 작품부터 말년 작품까지 보유하고 있기 때문에 제작 년도를 따라 감상하면 화풍 발전을 이해하기 좋다. 그리고 에르미타지가 소장한 20세기 초 피카소 작품도 항상 그렇듯 슈킨의 소장품을 기반으로 한다.

피카소의 청색시대 작품부터 장밋빛 시대, 입체파 초기, 입체파 완성기, 말년에 작가가 푹 빠져 있었던 도자기 등을 만날 수 있다. 그리고 그의 모든 작품을 보고 나면 '아, 이 사람은 천재구나' 하고 결론 내리게 될 것이다. 다행히 피카소의 작품은 모두 신관에 모여 있다. 하지만 전시된 방은 각각 다르기 때문에 피카소의 그림을 목적으로 방문한다면 미리 어디에 어떤 작품이 있는지 알아보고 가는 것이 좋다.

에르미타지에서 놓치면 안 되는 피카소의 그림을 추천한다면 '압생트 마시는 여자'부터 시작해야 할 것이다. 술집에 앉아 손은 턱을 괴고 우울한 표정으로 무엇인가를 골똘히 생각하고 있다. 길게 늘어진 팔과 손이 자신의 몸을 꽉 안고 있어서 외로운 자신을 위로하는 것 같다. 붉은색 벽에 반해 파란색 옷을 입고 있어서 검은 머리 여성의 외로움은 더 도드라진다. 테이블에 안주도 없이 알콜 도수 70도에 이르기도 하는 압생트(물론 마실 때 희석해서 마신다.)를 마시고 있는 여자의 이야기가 궁금해진다.

남녀평등이 많이 실천된 지금도 포장마차에서 여자 혼자 우울한 표정으로 깡소주를 따고 있다면 그 사연이 궁금해지지 않겠나? 물론 그냥 평범한 알콜 중독자일 수도 있다. 피카소도 혼자 독주를 마시고 있는 여자의 모습에서 범접할 수 없는 아우라를 느껴 그림으로 남겼을 것이다. 이 그림은 피카소가 파

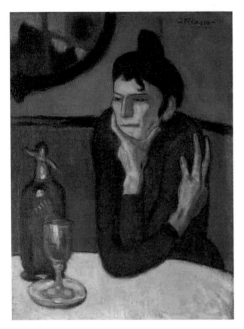

압생트 마시는 여자, 파블로 피카소, 1901년, 73x54cm,
캔버스에 유채, (Wiki)

리에 온 지 얼마 안 되어 그렸다. 후기 인상파 같은 느낌이지만 각 부분을 뭉뚱그려 단순화시키는 입체파 형태의 모습이 살포시 보이기도 한다.

두 번째는 청색시대라 불리는 시기에 그려진 '두 자매(만남)'이다. 1902년 바르셀로나에서 그린 그림으로 푸른색이 이렇게 다양하구나, 하는 생각과 동시에 어두움에서 풍기는 깊은 우울감도 느껴진다. 푸른색 긴 로브를 걸친 두 여자가 지하실 어디선가 만났다. 우울해 보이는 왼쪽

여자는 죄를 지은 사람처럼 머리를 수그리고, 강인하게 맘먹은 듯한 표정의 오른쪽 여자는 왼쪽 여자를 위로하고 있는 듯하다. 어떻게 보면 숭고한 종교화 같아 보이기도 하는 이 그림은 피카소가 파리에 있을 때 방문했던 생 라자르 병원에서 목격한 내용을 담았다. 한 명은 매춘부, 다른 한 명은 수녀가 된 자매가 병원에서 만나는 장면을 스케치한 것이다. 피카소는 수녀가 된 사람과 매춘부가 된 사람을 동시에 그려 인생의 아이러니를 보여준다. 하지만 그림에서 오히려 굳건하게 당당히 서 있는 사람이 매춘부(자세히 보면 여자의 품에 작은 아이 손이 보인다.)이고 슬퍼하는 이가 수녀다. 우울함이 가득한 청색시대 그림이어서 주제도 인간 내면에 대한 깊은 고민이 있다.

두 자매(만남), 파블로 피카소,
1902년, 152x100cm, 캔버스에
유채.

　이후 파리로 이주한 피카소는 우울증의 시대를 지나 큐비즘을 연구하기
시작한다. 특히 아프리카 가면과 조각에서 신선한 충격을 받고 자신의 그림에
접목한다. 이 시기의 그림은 '드리아드'라는 숲의 요정을 담아냈다. 드리아드
는 그리스 신화에서 나무의 님프(요정)인데 보통 그림에서는 여리여리하고 아
리따운 여성의 모습으로 표현된다.
　하지만 피카소의 드리아드는 '자연을 해치는 자 가만두지 않으리'라고 외
치는 여전사 분위기가 난다. 아프리카 조각의 영향을 많이 수용한 듯하다. 이

드리아드, 파블로 피카소, 1908년, 185x108cm, 캔버스에 유채, (Wiki)

시기 이미 큐비즘의 기본적인 형태가 나타나서 신체의 각 부분을 나눠 상자cube로 만들어 가고 있다. 뒷배경이 되는 나무도 마찬가지로 굵은 줄기가 나무일 것이라는 암시만 줄 뿐 이전에 봐 오던 나무의 모습이 아니다.

큐비즘이 완성된 시기의 작품은 '카페 테이블'이라는 작은 정물화다. 1912년 작으로 높이는 약 50센티미터가 안 되어 보이는데 '아, 큐비즘이 이렇게 완성이 되었구나' 하는 감탄을 자아낸다. 요즘도 시중에 판매되고 있는 페르노 압생트와 작은 잔이 나무 테이블에 놓여 있는데 그냥 봐서는 상당히 혼란스럽게 만든다. 병, 잔, 마개, 그림자들이 모두 조각 나 있다. 쉽게 말하면 보이는 모든 부분을 조각 내어 작가가 원하는 방향으로 재조립했다고 보면 된다.

꼭 실체가 있는 물건뿐만 아니라 빛, 그림자 같은 무형적인 것도 조각 내어 작가가 의도한 대로 혹은 무의식대로 재배치되었다. 그래서 무질서해 보이지만 나름의 질서가 있다. 우리는 어떤 대상을 바라볼 때 바라보는 면만 본다. 뒷면, 윗면, 아랫면도 존재하지만 우리는 볼 수 없다. '그럼 평면만이 존재하는 화폭에서 다른 면은 어떻게 보여주지?'라는 질문에서 시작하면 피카소의 그림

이 이해될 것이다.

'카페 테이블'에서 잔 부분을 잘 보면 작은 조각으로 엉켜 있다. 하지만 저것이 다리가 있는 유리잔이고 그 위에 각설탕을 올린 포크가 있음을 알게 된다. 중요한 것은 '알게 된다'는 것이다. 보이는 게 아니다. 우리는 압생트용 유리잔이 어떤지 잘 안다. 각설탕을 포크 위에 올려 물을 흘려보내기 시작하면 녹색의 술은 하얀색으로 변하는 사실도 안다. 그냥 아는 것이 아니라 3D로 안다.

다시 그림을 보자. 각 조각은 압생트가 담긴 유리잔을 여러 방향에서 본 모습을 그렸다는 사실을 '알게 될' 것이다.

피카소를 실제로 보고 동시대를 살아온 사람들이 아직 많다. 피카소 같은 천재적인 작가와 동시대 사람이었음을 자랑스러워해도 될 것이다. 앞으로 미술은 어떤 방향으로 갈지 아무도 모른다. 하지만 우리가 르네상스 시대를 보며, 미술사의 새로운 개혁을 보며 감탄하듯 훗날 후손들은 20세기 초 이루어진 미술의 개혁을 보며 감탄할 것이라고 나는 확신한다.

카페의 테이블(페르노 병), 파블로 피카소, 1912년, 45.5x32.5cm, 캔버스에 유채.

켄트 록웰

요즘 러시아와 미국의 사이를 생각하면 의아하지만 에르미타지에는 의외로 미국 작가의 작품이 많다. 특히 신관 1층에는 미국 내 에르미타지 후원자들이 기증한 미국 현대 작가의 작품이 전시된 공간이 있다. 하지만 내가 새로 알게 된 미국 작가는 켄트 록웰이다.

나는 미국 화가를 잘 알지는 못한다. 지금 생각나는 사람은 회색 배경의 어머니를 그린 제임스 휘슬러, 목초용 삼지창을 들고 있는 부부를 그린 그랜트 우드, 추상화가 잭슨 폴록, 하드보일드 소설이 생각나는 제임스 호퍼, 팝아트의 앤디 워홀 정도일 텐데 켄트 록웰은 그랜트 우드나 제임스 호퍼와 같은 시대 사람이다.

1882년생인 록웰은 화가면서 작가, 선원, 모험가였다. 판화가로도 유명해 미국에선 모비딕 삽화를 그린 작가로도 많이 알려져 있다. 자연의 아름다움을 담담한 자신만의 필치로 그린 록웰은 세계 여러 곳을 다니며 자연에서 영감을 찾았다. 그래서 그린란드, 남미의 끝 지방 티에라 델 푸에고, 알래스카, 아일랜드에 거주하며 그림을 남겼다.

　　북극해와 그린란드를 탐험했던 화가라 록웰의 그림에는 북극 자연의 경이로움이 보인다. 내가 '와우' 하고 탄성을 내뱉은 그림도 '물개 사냥'이라는 커다란 빙산과 그 앞에 세 마리의 썰매 끄는 개가 있는 풍경이다. 이 그림에서 받은 첫인상은 고요함이었다. 1933년 그려진 작품으로 북그린란드에서 전통 방식으로 물개를 사냥하는 장면을 그렸는데 눈밭에 엎드려 있는 사냥꾼은 저 멀리 앞에 있어서 조그맣게 점 같아 보이고 오히려 귀여운 개 세 마리와 웅장함을 보여주는 빙벽이 눈에 들어온다.

물개 사냥꾼: 북그린란드, 켄트 록웰, 1933년, 87x113cm, 캔버스에 유채.

내가 이 그림을 좋아하는 건 하늘과 눈 색을 너무 잘 표현해서다. 하늘은 하늘색, 눈은 흰색이라는 고정관념이 있지만 사실 그 안에는 미묘한 색채의 변화가 있다. 하늘은 지상에 맞닿을수록 노란빛이 더해지고 눈은 지형에 따라 그늘이 생기면서 그저 흰색이 아니라 연보라색, 하늘색, 회색으로 울렁거린다. 맑은 날 눈이 쌓인 곳에 가면 태양빛이 눈에 반사되어 제대로 눈을 뜰 수가 없을 때가 있다. 이 그림에서도 그 시린 느낌이 그대로 느껴졌다. 약간은 밋밋해 보일 수도 있는 화풍은 대자연을 만나서 오히려 초현실적으로 변했다. 록웰은 풍경화를 그릴 때 천천히 변하는 그라데이션으로 하늘을 자주 그렸는데 그것이 달리의 하늘도 생각나게 한다.

록웰이 아일랜드에서 그린 '댄 워드의 건초 더미'는 숭고함이 느껴지는 작품이다. 중앙에 사람 키 세 배는 되어 보이는 건초 더미 주변으로 일곱 명의 건장한 사람이 주변 건초를 모아 그 위로 쌓는 작업을 그린 그림이다. 해는 이미 건초 더미 너머로 지고 있어서 이곳은 역광으로 그늘이 져 있어 어둡다. 해가 완전히 지기 전에 이번 일은 마무리 지으려는 사람들이 마지막 남은 건초 더미를 열심히 위로 던져 올리고 건초 위에서는 편편히 다듬어 모양을 만들고 있다.

밀레는 '만종'에서 고요함을 통해 숭고함을 느끼게 해주었다면 록웰은 강인한 사람들의 역동으로 숭고함을 표현했다. 문득 록웰은 보라색을 참 잘 쓴다는 생각이 들었다. 내가 러시아에서 살던 아파트는 서향이었다. 더군다나 창 밖으로는 공원과 핀란드만을 바라보고 있어서 매일 뻥 뚫린 풍경에서 해가 질 때마다 날씨와 시간과 계절에 따른 하늘의 변화를 잘 볼 수 있었다. 이 그림에서 록웰의 노을도 보라색과 주황색을 잘 사용해 내가 종종 봐왔던 얕게 구름이 낀 하늘에 반사되는 노을이 화폭에 있었다. 그리고 설경에서도 록웰은 보라색을 이용해 눈의 미묘한 그림자를 나타냈다.

댄 워드의 건초 더미, 켄트 록웰, 1926~1927년, 86x112cm, 캔버스에 유채.

에르미타지에는 록웰의 그림이 생각보다 많이 있었다. 인터넷에서 생애를 읽어보니 미국−소련 친선 협회의 회장이었고 소련을 방문하며 여러 대도시에서 전시한 후 기증했다. 덕분에 매카시즘의 광풍이 불던 20세기 중반 미국에서 공산주의자로 몰려 여권이 말소되기도 했지만 소송을 통해 되찾고 미국 내 노동운동에도 폭넓게 참여하던 작가였다. 그래도 그의 기증으로 에르미타지와 모스크바 푸쉬킨 미술관은 록웰의 그림을 많이 보유하게 되었다.

가만 보면 예술가들은 이렇게 대세에 따르지 않는 사람들이 많다. 미국에서 반공주의 매카시즘이 한참일 때 소신에 따라 '우리는 소련하고도 친하게 지내야 합니다'를 주장하며 소련 화가들과 교류하는 건 보통 강심장 아니곤 못할 일이다. 자신의 소신을 꾸준히 이어가는 것이 자신만의 스타일을 만들어내는 것과 관련이 있을지도 모르겠다. 끊임없이 새로운 것을 만들어내며 자신이 옳다고 생각하는 것을 끝까지 밀고 가는 힘을 가진 예술가들이 우리 시대의 진정한 예언자라고 해도 될 것이다.

긴긴 코로나의 끝,
로뎅

드디어 코로나와 관련된 모든 제재가 없어졌다. 2년간 전 인류를 옥죄던 코로나19가 잠잠해져 가는 모양인가 보다. 마스크 착용이 의무에서 권장으로 내려갔다. 팬데믹 시기 동안 지정된 관람 루트로만 가게 되어 있던 에르미타지도 마음대로 다닐 수 있게 되었다. 그래서 에르미타지의 친구들 프로그램을 다시 신청했다. 코로나19 때문에 이전 카드는 3개월 정도 이용하지 못하고 기한이 끝났다. 아직 가 보지 못한 곳이 많이 있었고 방문 못 했던 2년 동안 바뀐 전시도 있을 것 같아 후원 프로그램에 다시 참여하기로 했던 것이다.

새로 산 카드로 또 열심히 다녀보리라 마음먹고 선뜻 100달러를 내놓았다. 그리고 새로운 카드를 발급받고 제일 먼저 간 곳은 로뎅의 조각이 있는 방이

었다. 코로나19가 터지고 '아, 거기 안 갔는데!' 하고 제일 안타까워한 방이었기 때문이다.

　로댕의 조각이 있는 방은 크지 않았다. 이 말은 작품 수도 많지 않다는 말이다. 그리고 조각의 크기도 작았다. 로댕의 작품 대부분이 옐리세예프 가문의 컬렉션에서 왔다고 적혀 있다. 그 중에 '바르바라 옐리세예바의 흉상'이 있다.

　옐리세예프 가문은 유명한 상인 가문이었는데 상트페테르부르크의 명동이라 할 수 있는 넵스키 대로 중간쯤에 지금도 옐리세예프 가게가 있다. 아르누보 양식의 대단히 화려한 건물인데 지금은 주로 관광객들이 기념품을 사는 곳이다. 이 바르바라 옐리세예바는 은행가였던 스테판 옐리세예프의 부인으로 남편이 로댕에게 직접 주문하여 만든 조각이다. 스테판 옐리세예프는 런던과 파리에서 주로 활동했는데 당시 파리에서 로댕을 알게 되고 그의 작품을 수집했다.

　'바르바라 옐리세예바의 흉상'은 순백의 대리석으로 만들어졌다. 20세기 초반 흔하게 볼 수 있는 부풀린 듯한 헤어스타일을 하고 있고 차가운 표정을 짓고 있다. 대충 보면 미완성인 것처럼 보인다. 그래서 오히려 신비스러움이 느껴진다. 눈의 선이 명확하지 않아 감은 것인지 뜬 것인지 알아보기 쉽지 않다. 그래서 관람자의 해석의 여지가 많다.

바르바라 옐리세예바의 초상, 오귀스트 로댕, 1906년, 높이 63cm, 대리석.

확실히 이전 시대 조각과는 분위기가 다르다. 신고전주의나 바로크 시대 조각과 달리 상세한 디테일은 과감히 포기하고 강조하고 싶은 부분만 강조한 조각의 느낌이다. 머릿결은 하나하나 표현하지 않고 덩어리로 형태감만 주었다. 얼굴도 눈코입을 상세하게 조각하지 않고 형태만 남겨두었다. 그럼에도 원래 모델의 모습이 그려진다. 이 점이 기존 조각과 다른 로댕의 장점이라고 생각한다. 그럼에도 미완성 작품인 미켈란젤로의 조각과 비교되는 점은 표면을 매끈하게 처리했다는 점이다. 미켈란젤로의 조각은 표면이 아직 거칠고 정을 때린 자국이 간간히 남아 있다. 하지만 로댕의 작품은 형태는 미완성 같아 보일지라도 표면 처리는 매끈하다.

두 번째 로댕의 작품은 다른 곳에서도 이미 여러 버전이 전시되어 있는 '영

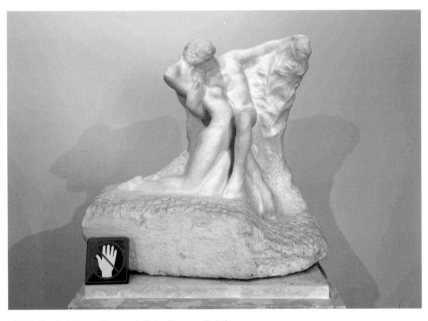

영원한 봄, 오귀스트 로댕, 1900년대, 높이 77cm, 대리석.

원한 봄(번역에 따라 '청춘'이라 하기도 한다.)'의 대리석 버전이다. 로댕은 이 조각을 청동 버전으로 만들기도 했다. 열정적으로 키스하는 두 남녀의 조각이다. 로댕은 비슷한 콘셉트로 '키스'라는 작품도 만들었다. '키스'가 좀 더 조심스러운 모습이라면 '영원한 봄'은 좀 더 격정적이다. 하지만 에르미타지 조각은 사이즈가 크지 않았다.

'영원한 봄'은 원래 '지옥의 문'에 들어갈 부분이었는데 테마가 지옥과는 맞지 않는 것 같아 넣지 않고 별도의 조각이 되었다. 앞에서 이야기한 옐리세예바의 흉상과 같이 이 조각도 순백의 대리석으로 조각하였다. 마찬가지로 어떻게 보면 살짝 미완성 같아 보인다. 하지만 격정적인 포즈, 인체의 묘사, 인물과 배경 디테일의 차이를 보면 작가의 의도를 나 같은 평범한 관람객도 바로 알아볼 수 있다.

솔직히 2년 만의 방문으로 큰 기대를 하고 찾은 로댕의 방이었지만 생각보다 규모가 작아 오랜 시간 머무를 공간도 아니라 아쉬움이 컸다. 하지만 에르미타지를 다시 방문할 수 있었다는 것만으로도 오랜만에 만나는 친구와 술자리 하는 기분이었다. 코로나19라는 긴 억제의 시간이 끝나고 우리는 사랑하는 사람과 로댕의 키스처럼 다시 가까워질 수 있던 때로 돌아왔다. 차가워 보인 흰 대리석이 따뜻하고 생동감 넘치게 보인 건 로댕의 실력이기도 했지만 해방의 즐거움을 느낀 마음 때문일 수도 있겠다.

러시아 친위대
역사관

10월 말이 되어가니 날씨가 제법 추워져 슬슬 두꺼운 옷을 입고 나와야겠구나
하는 생각이 들었다. 찬바람이 불기 시작해 공기도 점점 더 러시아스러워지고
시내 사람들의 의상도 점점 두꺼워졌다. 겨울이 다가오지만 여전히 사람이 많
은 궁전 광장을 지나 신관으로 들어섰다. 신관의 3층에는 (한국식으로 하면 4층)
러시아 친위대의 역사에 관한 전시실이 따로 마련되어 있다.

　대부분의 왕정 국가들이 그랬듯 러시아도 친위대에 대한 자부심이 대단히
컸다. 그리고 친위대는 왕 또는 황제를 보필하는 부대이니만큼 정예부대로서
스스로의 자부심도 대단했다. 황제 친위대는 더 높이 올라가기 위한 신분 상
승의 기회였으며 귀족들은 아들을 친위대에 넣기 위해 많이 노력했다.

러시아 제국 친위대의 역사는 상트페테르부르크를 건설한 표트르 1세로부터 시작된다. 서유럽을 따라 러시아를 머리부터 발끝까지 개혁한 표트르 1세는 군대도 서방의 제도를 따라 자신을 보필할 친위부대를 창설한다. 그리고 이후 황제들은 친위대를 강화하기도 하고 의상을 바꾸기도 하면서 개선하는데 그 역사를 전시해 둔 전시실이었다. 그래서 각 황제 재위 당시 친위대의 활동과 의상, 발전 과정에 초점이 맞춰져 있다.

하지만 정작 나는 친위대의 발전사에 관심이 없었다. 전쟁사는 좋아하지만 이렇게 한 부대의 역사, 일종의 미시사微視史에 관심이 없어서 상당히 빨리 지나간 전시관이었다. 그리고 최근 들어 박물관 관람에 대한 일종의 매너리즘이 와서 의무적으로 에르미타지에 오는 느낌이 강하게 들었다.

그러다 보니 부대 역사에 대해 상세하게 전시해 둔 이 공간이 크게 와닿지 않았다. 박물관을 걸으며 관심 없는 부분을 깊이 봐야 할까, 라는 생각이 많이 들었다. 매주 주말에 한번은 에르미타지에 와야지 하는 생각으로 박물관 카드를 샀지만 사실 지키지 못했다.

가끔은 여행을 가기도 하고 휴가를 즐기기도 하고 약속도 생기고 해서 평균 한 달에 두 번 정도 방문하는 듯하다. 에르미타지는 큰 박물관이지만 한 달에 두 번씩 다니는 것도 나중에는 익숙해진다. 그래서 오늘 같은 친위대 역사관이나 재무부 역사관, 황실 연회용 도자기 전시 같은 곳들은 정말 패스하고 싶은 마음이 크지만 그래도 이왕 보러 온 거 끝까지 봐야지 하는 마음을 다져보았다.

역사관 전시실 벽에는 친위대의 역사를 보여주는 다양한 그림들이 걸려 있었다. 이 그림들도 시대가 변하면서 그 흐름을 따라 새로운 무기들이 등장하고 전술이 바뀌고 의상도 바뀌고 화풍도 바뀌는 것이 흥미로웠다. 주로 걸려 있는 그림들은 친위대가 참여한 유명한 전쟁의 한 장면을 그려둔 것들인데

예카테리나 제위 기간에 튀르키예로부터 크림반도를 빼앗은 전쟁, 알렉산드르 2세 때 나폴레옹 전쟁 같은 그림들이 있다. 근위대의 사열 행사도 종종 걸려 있는데 이때는 근위대의 의상 변화가 눈에 띈다.

겨울궁전을 나와 네바강을 따라 상류로 걸어가다 보면 러시아 명장 수보로프의 기마상이 나온다. 그 뒤편으로 마르스 광장이라 불리는 넓은 공원이 나온다. 군신 마르스의 이름을 따온 것만으로도 대충 눈치 챘을 것이다. 지금은 풀이 심어 있어서 공원이지만 원래 이곳은 저 그림에 나오는 군대 사열 행사를 하는 공간이었다.

황제 제위 기간별로 친위대의 실제 의상도 전시해두었다. 그런데 시간이 흐르면서 펠트천이 줄어든 것인지 상당히 작아 보였다. 영양 섭취가 충분한 현대인의 시각으로는 10대 청소년에게나 맞을 듯한 사이즈이다. 물론 몇 세기 전 사람들은 현대인보다 평균적으로 신체가 작았을 것이다. 그래도 잘록하게 허리가 들어간 옷을 보면 저렇게 꽉 끼는 옷을 입고 전쟁을 치를 수 있었을까

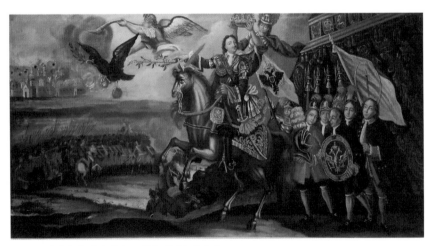

표트르 1세의 승리, 작자 미상, 18세기, 캔버스에 유채.

하는 의문이 들긴 한다.

색이 상당히 화려하다는 점이 특이
했다. 현대와 전투 양상이 다르기 때문
에 화려하고 튀는 색을 사용해서 군집
되어 있을 때 군세가 더 커 보이는 점
을 노린 것이다. 그리고 황제의 보필
부대였기 때문에 전장에서뿐만 아니라
국내 행사에서도 과시를 위해 화려하
게 치장했다. 같이 전시된 투구를 보면
그 성향이 잘 보인다. 화려하게 꾸미고
키가 더 커 보이게 투구를 길게 만들고
위에는 타조깃이나 옛 로마 병사 투구
같이 말털이나 양털을 달기도 했다.

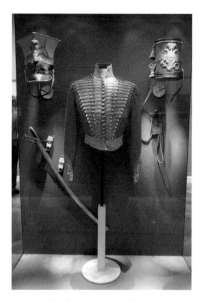

1800년대(알렉산드르 1세 제위) 당시 기병 의상.

관심사는 모든 사람마다 다르다. 누가 나에게 '시간이 부족해서 그러는데
에르미타지에서 패스해도 될 곳이 있다면 어디일까요?'라고 물어본다면 이곳
을 추천할 것 같다. 미술품보다 전쟁과 군대를 더 좋아하는 사람도 당연히 있
을 것이다. 하지만 그런 사람들을 위해 에르미타지를 오라고 하기에는 너무
빈약하다. 그림과 예술에 관심이 없다면 오히려 시내 페트로파블롭스크 성을
방문하는 게 나을 듯하다. 거기에는 역대 황제의 무덤이 있기도 하고 앞에는
시대별로 무기와 대포를 전시해두는 박물관도 따로 있다. 에르미타지가 박물
관으로 역할하기 위해 존재해야 하는 전시실임을 알면서도 오히려 예술품으
로 채워도 충분할 텐데 굳이 여기다 이런 전시실을 만들어야 할까 하는 의문
의 드는 공간이기도 하다.

세상에서 제일 비싼 달걀,
파베르제

'러시아 보석' 하면 페베르제의 달걀이 제일 유명할 것이다. 신관 3층에는 러시아 제국 시절 유명한 보석 장식품인 파베르제 달걀을 위한 전시실이 있다. 파베르제 달걀은 알렉산드르 3세가 황후에게 부활절 선물로 주기 위해 당시 유명했던 보석 세공사 카를 파베르제에게 달걀 모양의 보석 장식품을 주문하면서부터가 전설의 시작이었다.

이후 아들 니콜라이 2세도 전통처럼 부활절마다 부인과 어머니를 위해 달걀 모양 장식품을 파베르제에 주문했고 귀족들도 황제를 따라 다양한 달걀을 그에게 주문했다. 이런 황실의 지원과 이어지는 귀족들의 주문 덕분에 파베르제 공방도 점점 유명해지고 해외에도 지사를 열 정도로 성장한다.

러시아 혁명으로 파베르제가 문을 닫기 전까지 50개의 보석 달걀이 만들어졌다. 하지만 현재 남아 있는 것은 46개로 여겨진다. 이 달걀은 러시아 혁명 이후 뿔뿔이 흩어지게 되는데 미국 언론 재벌 말콤 포브스의 수집으로 세계에 널리 알려지게 되었다.

모스크바 크레믈린 무기고에는 10개의 달걀이 전시되어 있어 크레믈린 박물관은 세계에서 제일 많은 파베르제 달걀을 보유 중이다. 그리고 상트페테르부르크 시내에 러시아 재벌 빅토르 벡셀베르크의 수집품을 모아 9개의 달걀을 전시하는 별도의 박물관이 있다. 여기 에르미타지에는 파베르제 달걀 한 개와 파베르제 공방에서 만든 다양한 보석과 액세서리를 볼 수 있다. 도시 단위로 구분하면 모스크바와 페테르부르크가 각각 10개씩 사이좋게 나눠 가지고 있는 셈이다.

에르미타지에 전시되어 있는 달걀은 로스차일드 달걀이라 불린다. 최초 소유자가 로스차일드 가문 사람이어서 그런 이름이 붙었는데 2000년대 크리스티 경매에서 벡셀베르크가 구입했다. 그런데 신기하게도 이 달걀에 대한 설명에 푸틴 대통령의 기증품이라고 적혀 있다. 러시아 알루미늄과 석유를 주무르는 재벌이라도 이런 식으로 푸틴에게 알랑방

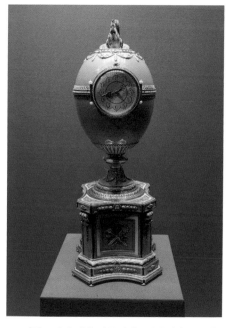

로스차일드 달걀 시계, 카를 파베르제사 제작, 1902년, 금, 보석, 다이아몬드, 진주, 에나멜.

귀를 꿰어야 러시아에서 사업을 할 수 있구나를 보여주는 전시물이기도 하다. 자신이 이미 운영하는 파베르제 박물관에 전시해두어도 되는데 에르미타지에 특별히 한 개를 내어 준 것이다. 사실 굳이 나쁜 선택은 아니기도 한 것이 여기서 한 개를 보고 더 관심이 생겨 나중에는 파베르제 박물관을 방문할 수도 있기 때문이다.

달걀은 받침대를 포함해 30센티미터 정도의 높이고 디자인은 고전주의 양식의 화병을 닮았다. 핑크색 달걀 중앙에는 손목시계만 한 크기의 시계가 있고 제일 위에는 황금 닭이 있다. 시간에 맞춰 닭이 움직이거나 하진 않고 탈부착이 가능한 장난감 같아 보였다. 달걀을 받치고 있는 상자 또한 같은 핑크색 바탕에 모서리를 따라 금색 덩굴로 장식되어 있다.

로스차일드 달걀은 고전주의 양식이어서 그런지 절제된 아름다움이 있었다. 이 달걀을 보고 조선시대 미학이 떠올랐다. 조선시대 양반들은 성리학 때문에 티 나지 않는 아름다움을 추구했다. 그래서 조선시대 유물은 화려하지 않지만 아름다워야 하고 사치스럽지 않지만 고급스러워 보이는 취향을 가지고 있었다. 이 달걀도 그와 비슷한 아름다움이 있었다. 얼핏 보면 정갈한 모양이나 하나하나 세세히 둘러보면 디테일이 하나하나 살아 있는 매우 섬세한 작품이다.

하지만 이 로스차일드 달걀만 정갈한 아름다움을 가진 것이고 다른 파베르제 제품들은 화려함이 앞서 본 이슬람 문화 유물 저리 가라 할 정도다. 특히 수정을 깎아 만든 꽃과 화병은 투명한 수정의 재질을 이용해 화병에 물이 담긴 것처럼 보이는 눈속임도 더해져 보석 세공사의 뛰어난 창의력도 볼 수 있다.

전시실을 보고 있으면 파베르제는 황실로부터 상당히 신임받은 세공사였

음을 알게 되는데 여러 가지 기념품에서부터 황실에서 일상용으로 쓰이던 제품까지 파베르제가 만들어냈다. 파베르제와 공방은 실력 하나만으로 황실을 사로잡은 사람들임에 틀림없을 것이다.

알렉산드르 3세와 마리아 황후의 결혼 25주년 기념 시계, 카를 파베르제사 제작, 레온티 베누아 디자인, 1891년, 은, 마노, 다이아몬드.

아프리카
예술

신관 1층에 이탈리아 조각을 전시해 둔 공간 오른편에 아프리카 유물을 전시
하는 공간이 있다. 전시실의 정확한 명칭은 '아프리카 민족들의 예술 전시관'
이다. 하지만 여기서는 줄여서 '아프리카 예술관'으로 쓴다. 전시실은 널찍한
방 한 개이다. 겨우 방 한 개지만 그래도 전시 유리장이 파티션 역할을 해주어
서 동선은 길다. 이곳에는 주로 나무로 조각한 작품이 많고 그 외 금이나 상아
로 만든 조각, 무기도 있다.

　아프리카 예술을 이야기할 때 대표적으로 자주 언급되는 가면은 여러 작
품이 전시 중인데 그 어떤 것과도 비슷하지 않은 자유분방함이 느껴진다. 꼭
사람의 얼굴만 있는 것이 아니라 가젤이나 말 같은 동물 가면도 있다. 이런 동

물 가면은 얼굴에 씌우는 용도가 아니라 머리에 모자처럼 쓰는 형식으로 되어 있어서 가면이라기보단 투구 같아 보였다.

대부분의 가면은 나무로만 만들어 채색했지만 다양한 재료를 합성해서 만든 것도 있었다. 돌, 철사, 조개, 깃털, 식물 섬유 등이 쓰였고 한국의 탈과 달리 더 화려하고 더 원초적인 느낌이 든다. 자연이 준 재료를 인간이 살짝 리터칭해서 사용하는 느낌이다.

아프리카에서 이 가면은 다양한 의미로 사용되었다. 제의적인 성격이 가장 컸고 한국처럼 가면극을 위해 사용하기도 했다. 사하라 이남 아프리카 예술은 역사의 슬픈 흐름 때문에 세계의 주목을 늦게 받았다. 이런 아프리카의 가면과 예술을 재발견한 이들은 프랑스 모더니스트들이었다. 그들은 아프리카의 예술에서 인간의 원초적인 예술성을 느꼈고 자신의 예술에 아프리카 예술을 접목시키려고 시도했다. 특히 유명한 사람은 피카소였고 마티스 또한 아프리카 예술을 많이 수집하고 연구했다. 피

조 부족 연극용 여성 가면, 현 말리 세구 지역 제작, 20세기 초, 32 x 25.5cm, 나무, 염료.

카소의 그림을 보면 얼굴은 길쭉하게 늘어졌지만 그에 반해 얇은 입술과 눈, 코는 아프리카의 가면을 똑같이 닮았다.

한 40센티미터 정도 되어 보이는 여성의 조각은 거칠게 툭툭 잘라낸 것처럼 투박했다. 19세기 말에서 20세기 초 서아프리카 지역에서 만들어진 것으로 추정되며 나무를 조각해 검정색 물감으로 색을 칠했다.

지금은 시간이 흘러 낡아 보이지만 만약 이 조각을 만들고 바로 보았더라면 20세기 중반 유럽 조각가의 작품이라 생각했을 수도 있을 것 같다. 이렇게

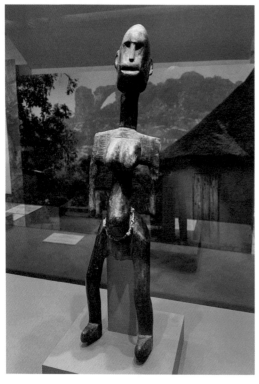

농사 제의를 위한 여성 조각상, 현 말리 세구 지역 제작, 19세기 말~20세기 초, 높이 57cm, 나무, 염료.

보니까 유럽 예술가들이 수십 년간 고뇌하면서 새로운 스타일을 만들어내려고 할 때 저 멀리 아프리카에서는 이미 그들이 추구하는 미술을 전통으로 이어가고 있었다. 그러니 근현대 미술가들이 '아! 이거다!'라고 할 수밖에 없던 것도 이해되기 시작했다.

이곳 에르미타지의 아프리카 유물은 주로 20세기에 서유럽 수집가들이 모은 예술품을 구입해 전시한 것이다. 나는 유럽인들이 이제 와서 아프리카 예술에 경탄하는 것에 불만족스럽고 그래서 색안경을 끼고 본다. 르네상스 시대 포르투갈이 희망봉에 배로 처음 당도한 이래 사하라 이남 아프리카는 항상 유럽인의 점령과 수탈의 대상이었고 선교와 계몽의 대상이었다. 그렇게 민족에 상관없이 아프리카에서 노예를 잡아 아메리카로 '수출'하고 19세기에 들어서는 내륙으로 식민지를 넓히며 자원을 착취하였으며 열강 마음대로 그어둔 국경선 때문에 현재까지도 민족 간의 갈등이 남아 있게 만든 원초를 제공한 나라들이 이제 와서 미개한 것으로 취급했던 그들의 문화가 때 묻지 않은 순수한 영혼인냥 평가하는 모습이 좋아 보이지 않기 때문이다. 그나마 러시아는 아프리카로 진출하지 못했기 때문에 아프리카에 대한 빚이 없지만 그래도 러시아가 영토를 확장하며 중앙아시아, 시베리아 민족들을 점령하는 과장에서 러시아 또한 제국주의의 죄가 있음을 부정할 수 없다.

아프리카 예술관은 색다르다는 점이 좋았다. 한국인이어서 익숙한 동양미술, 좋아서 찾아다닌 서양미술과는 확연히 다른 그 무엇을 새로 발견하게 된 것이다. 그리고 나는 아프리카 및 그 예술에 대해 아직까지 모르는 것이 너무 많다.

Chapter 5

관 외

멘쉬코프
궁전

멘쉬코프 궁전은 상트페테르부르크 최초 주지사이자 대귀족인 알렉산드르 멘쉬코프가 살던 궁전인데 지금은 18세기 러시아 문화를 보여주는 박물관으로 에르미타지에서 관리하고 있다. 19세기 러시아 화가 수리코프가 멘쉬코프의 시베리아 유배를 그린 그림은 유명하다.

　이삭 성당에서 네바강 건너편을 바라보면 멘쉬코프 궁전이 보인다. 바실리 섬의 알짜배기 땅에 위치해 있어서 도시의 제2인자가 거주하기에 딱 좋다. 직선거리로는 황궁과 대단히 가깝지만 강이 물리적인 완충지를 만들어주기 때문에 제2인자의 위치를 잘 보여준다. 표트르 1세 재위 당시 황제의 가장 친한 친구로, 사후에는 표트르 2세(표트르 1세의 손자)의 섭정으로 황제 다음의 권력

을 누렸지만 그렇다고 황제가 되진 않았다. 최고 권력에 대한 멀지도 가깝지도 않은 그 오묘한 거리감이 겨울궁전과 멘쉬코프 궁전의 거리에서 느껴졌다.

궁전에 도착해 매표소에서 '에르미타지 친구들' 카드를 보여주자 뭔가 소란스러워진다. 꼭 초대받지 못한 사람이 온 느낌이다. 나 같은 경우가 많이 없었는지 매표소 직원은 전화를 한참 붙잡고 이야기하고 나서야 들여 보내주었다. 옷을 보관하는 곳에서 어느 직원이 '카드로 입장한 분?' 하고 물어보더니 이곳은 가이드 투어로만 관람 가능하고 10분 전쯤 한 팀이 시작했는데 괜찮다면 그 팀과 관람하던가 아니면 다음 그룹을 기다려야 한다기에 바로 앞선 팀에 합류하기로 했다. 러시아어로 진행하는 투어에 약 10명 정도 모여 있었다. 외국인은 나 한 명뿐.

이 궁전은 1711년에 건설되었지만 멘쉬코프의 시베리아 유형 때 몰수되어 사관학교 건물로 사용하였다. 내부는 현대에 복원했다. 하지만 자재는 최대한 당시 자재를 그대로 썼다고 한다. 그중 현관홀에 있는 목조 계단은 처음 지어진 이래 지금까지 그대로 있어서 현재는 그 계단으로 다닐 수 없고 관람만 가능하다.

1층(이라고 하지만 사실 반지하에 가깝다.)에는 부엌과 현관, 경비대장의 사무실이 있고 2층부터 궁전다운 인테리어가 나온다. 그중 네덜란드 타일로 꾸민 방 4개가 인상적이었다. 타일은 약 8cmX8cm 정도로 크지 않았지만 그 타일로 온 벽과 천장, 하다못해 난로까지 빼곡히 붙여놓았다. 모든 타일은 동양의 청화백자를 모방해서 흰색 바탕에 파란색 선으로 그림이 그려져 있었는데 그림이 다 달랐다. 어떤 방은 범선이 그려져 있는 타일로만 꾸몄고 풍경화만 그려진 타일의 방도 있다. 그런데 모든 타일이 전부 네덜란드에서 온 건 아니고 페테르부르크의 공방에서 따라 만든 타일도 있다고 하니 여기서도 나름 원가

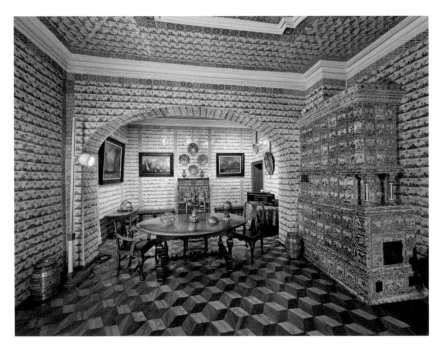
멘쉬코프 궁전, 델프트 타일로 꾸민 응접실.

절감을 했나 보다.

　지금 시각으로 보면 무한 'Ctrl+C', 'Ctrl+V' 같아 보이지만 궁전이 지어질 당시에는 얼마나 부유한지, 얼마나 최신 유행에 민감한지를 보여주는 인테리어였으리라.

　멘쉬코프 궁전의 하이라이트는 2개인데 하나는 멘쉬코프 공작 집무실로 사용한 호두나무의 방이고 두 번째는 대연회장이다. 호두나무의 방은 모든 벽과 천장을 호두나무로 꾸미고 금색으로 포인트를 줘서 대단히 화려하다. 궁전은 바로크 스타일이지만 집무실은 바로크와 고전주의를 섞은 양식이다. 대연회장도 마찬가지로 바로크와 고전주의를 섞은 큰 홀이었다. 하지만 여기는 흰

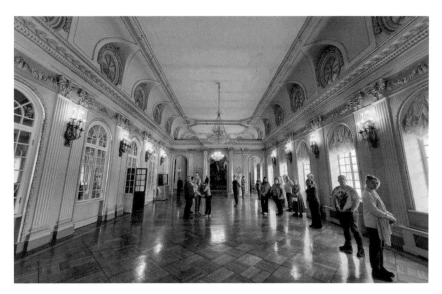

멘쉬코프 궁전, 대연회장.

색과 금색을 사용해 집무실보다 더 화려하고 밝다. 감흥이 크지 않았는데 에르미타지에서 본 비슷한 스타일의 연회장이 훨씬 화려해서 그런가 보다. 그렇지만 시기상 이 궁전이 더 먼저 지어졌고 공작의 궁전이었던 만큼 이후 지어진 황제의 궁전이랑 비교하기에는 무리가 있다.

궁전에는 작은 전시가 진행 중이었는데 18세기부터 20세기까지 쓰였던 무쇠 난로를 전시 중이었다. 덩굴 무늬가 있는 아르누보 스타일의 난로부터 20세기 열차 '실버 파일럿'을 연상시키는 디자인의 난로도 보았다. 난로의 세계도 파기 시작하면 어마어마하겠다는 생각이 들어 못 본 척하고 빨리 나왔다.

약 한 시간의 알찬 궁전 투어를 마치고 밖으로 나왔다. 네바강의 차가운 바람이 정신을 맑게 해준다. 강 건너 이삭 성당의 거대한 돔이 보인다. 푸쉬킨으

로부터 나쁜 의미든 좋은 의미든 '반황제Half-Tsar'라는 말을 들은 사람의 궁전은 아직 복구가 다 안 되어 어두컴컴하고 한때 화려했을 정원은 복원용 자재의 야적장이 되어 어수선했다.

권력은 무상하다. 멘쉬코프 궁전이 있는 바실리 섬은 요즘엔 젊은이들이 모여서 이 도시에서 제일 핫한 공간이 되어 가고 있다. 권력은 집중되어서는 안 된다. 고인 물은 썩기 마련이다. 바실리 섬처럼 다양한 사람들이 생각을 모을 때 발전이 이루어진다. 멘쉬코프 궁을 나서며 현재 모스크바에 있는 권력의 정점에 선 인물의 말로가 어떻게 될지 궁금해졌다.

난로, 서유럽 제작, 1930년.

비보르크 에르미타지
분관

에르미타지 친구들 카드는 상트페테르부르크 에르미타지뿐만 아니라 여러 도시에 있는 분관과 몇몇 추가적인 박물관 출입도 가능하다. 러시아 내에서 비보르크Vyborg와 카잔, 블라디보스토크, 옴스크에 에르미타지 분관이 있고 서유럽에는 암스테르담과 몇몇 도시에도 산재해 있다. 러시아−우크라이나 전쟁 이후 암스테르담 에르미타지는 러시아 에르미타지와 관계를 끊었다는 뉴스를 본 것 같은데 다른 분관의 상황은 어떤지 잘 모르겠다.

상트페테르부르크에서 제일 가까운 분관은 비보르크에 있는데 비보르크는 상트페테르부르크에서 약 130킬로미터 떨어진 도시다. 원래 스웨덴 왕국에 소속된 핀란드인들의 도시였는데 표트르 대제의 북방전쟁 때 러시아 땅이

되었다가 러시아 혁명과 핀란드의 독립으로 신생 핀란드공화국의 도시가 된다. 하지만 1939년 겨울전쟁 이후 다시 러시아 땅이 되어 지금에 이른다. 그래서 비보르크는 지금도 핀란드 느낌이 많이 난다.

땅이 큰 러시아는 보통 도시 간 거리가 멀다. 그래서 페테르부르크에서 당일로 훌쩍 다녀올 만한 인근 도시가 얼마 없다. 페테르부르크에서 여유 있게 당일 코스로 가기에 비보르크가 제일 적당하며 작정하고 아침 일찍부터 준비해 밤 늦게까지 다녀올 생각이라면 좀 더 먼 벨리키 노브고로드나 프스코프가 좋은 선택이다. 세 도시 모두 매력 있다.

비보르크에 가고 싶었던 이유는 크게 두 가지인데 에르미타지 분관 관람과 핀란드 건축가 알바르 알토가 설계한 도서관 때문이었다. 결론부터 말하자면 에르미타지 분관은 실망이었고 도서관은 기대 이상으로 만족했다.

비보르크의 에르미타지는 5층짜리 작은 건물 두 동을 같이 쓰고 있었는데

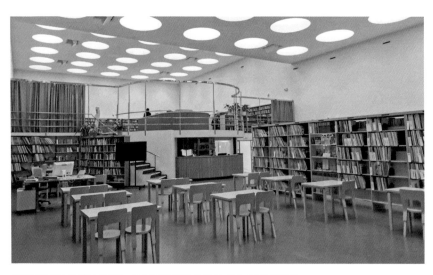

비보르크 알바르 알토 도서관, 실내 전경, 알바르 알토 설계, 1927~1935년.

에르미타지 비보르크 분관 전경

실제 전시 공간은 오른쪽 한 개 동과 5층에 그 두 동을 이어주는 구름다리 공간 뿐이었다. 그래서 작은 전시실을 계단으로 계속 올라가면서 봐야 하는 구조다.

1층은 매표소와 옷 보관소, 화장실, 사무실 등으로 사용되어 실제 전시는 2층부터 시작한다. 애초에 전시 공간을 염두에 두고 만든 건물이 아니다 보니 각각의 전시 공간은 작아 보였고 마티스의 '춤' 같은 크기의 대작은 걸 수 없어 보였다.

전시되어 있는 그림도 사실 크게 인상적인 것이 없었다. 서유럽의 17~18세기 그림이 전시되어 있었고 오히려 제일 마음에 들었던 전시는 구름다리 부분에서 본 겔랴 피사레바Gelya Pisareva 작가의 특별전이었다. 작가는 1933년 레닌그라드 (현 상트페테르부르크) 출생으로 지금까지 작품 활동을 하고 있는 여류 화가다. 농촌의 모습을 조각과 회화로 표현하며 목가적이지만 억척스러운

발다이, 폭풍, 겔랴 피사레바, 2009년, 캔버스에 유채.

시골 노동을 잘 보여주고 있었다. 2009년에 그린 '발다이, 폭풍'은 화면의 반은 시커먼 구름과 폭풍이 물러가고 있고 나머지 절반은 서서히 나타나는 태양의 노란빛으로 따스해 보인다.

발다이는 노브고로드와 트베르 중간쯤에 있는 작은 도시다. 인구도 1만 5,000명이 채 안 된다. 그림 속 배경은 전형적인 러시아의 작은 시골 읍내다. 2층짜리 건물들이 나란히 들어서 있고 그 앞을 우산을 바짝 쓴 네 사람이 걸어가고 있다. 폭풍이 지나간 거리는 진창이고 길 한가운데는 큰 웅덩이가 있다. 위에서부터 그림을 차근히 보다가 길 상태를 보고서 '아, 이거 진짜 러시아네'라는 생각이 들었다. 러시아는 일반적으로 상상하는 것보다 빈부 격차가 크고 도시와 시골의 차이가 정말 크다.

대한민국도 수도권 집중화가 사회적으로 큰 문제이지만 러시아도 만만치 않다. 러시아는 남한보다 인구는 3배 정도 많지만 영토는 약 165배 더 크다. 경제 규모는 우리와 비슷하다. 다시 말하면 러시아인의 1인당 소득은 대한민국보다 대략 3배 적고 빈부 격차가 커서 일반 러시아 서민의 생활은 우리 서민의 생활보다 더 가혹하다.

추가로 큰 영토를 관리하기 위한 인프라의 규모는 훨씬 크기 때문에 운영을 위한 세금은 더 들어가야 한다. 인구가 적은 지역이라도 동네 관청은 있어야 하고 시장市長은 있어야 하지 않겠는가. 이런 러시아의 구조적인 문제 때문에 인구가 적은 시골 마을은 사실 손 놓고 있다고 해도 좋을 정도로 낙후된 곳이 많다. 그래서 이 그림을 보면서 넓게 만들어진 물웅덩이에서 진짜 러시아 시골을 느꼈다.

러시아의 시골은 항상 이런 모습일 것 같다. 러시아 이동파 화가들이 자신들이 태어나고 자란 땅의 풍경화를 그리기 시작한 이래 시골의 모습은 큰 변화가 없다. 기술의 발전으로 말이 자동차로, 무거운 천연소재 옷에서 가벼운 합성소재 옷으로 변한 것 말고는 똑같아 보인다. 아마 이후에 획기적인 1인 운송 수단이 등장해서 하늘을 날아다니는 사람이 그려질지라도 삐딱한 나무집과 양파 모양 돔을 가진 성당과 2층짜리 나지막한 벽돌집은 영원할 것만 같다.

러시아 시골 삶의 고단함을 설명한지라 부정적으로 느껴질 수 있지만 사실 이 그림에서 받은 감정은 정겨운 마음이 더 크다. 시골이라는 단어가 주는 넉넉한 느낌은 항상 푸근하기 때문이다. 거대한 땅은 러시아의 축복이자 저주다. 대자연 앞에 선 일개 인간의 무력함이 그림에서 보이지만 해는 다시 뜨고 있다. 그래서 삶은 고달플지언정 러시아 사람들은 초연하다. 사람들은 계속 살아가고 있다.

미처 가보지 못한
곳들

러시아-우크라이나 전쟁으로 러시아에서 다니던 회사를 그만두고 한국으로 돌아오게 되었다. 짐 정리를 하다가 에르미타지 가이드북을 펼쳐 보았는데 가보지 못한 곳들이 상당했다. 우선 제일 먼저 아쉽게 느껴지는 곳은 두 군데의 보물 갤러리다. 겨울궁전에 한 곳, 신에르미타지에 한 곳이 있다.

겨울궁전의 보물관은 황금 유물이 주로 전시되어 있다. 제일 보고 싶었던 것은 스키타이인들의 황금 유물로 황금 사슴 조각이 제일 유명하다. 신에르미타지의 보물관에는 주로 보석류가 많다. 그래서 겨울궁전 보물관과 혼동을 피하기 위하여 '다이아몬드 방'이라고 부르기도 한다. 이곳에는 이름에서 보듯 다이아몬드나 루비 같은 보석류가 많다. 황실에서 쓰거나 수집한 보석류가 주

전시품이다.

이 두 전시실은 표가 별도로 필요하다. 그리고 가이드 투어로만 방문할 수 있다. 그래서 표를 살 때 시간을 정해서 사서 별도 입구로 가이드를 따라 들어가 한 시간 정도 되는 투어를 따라다녀야 한다. 에르미타지 카드를 가지고 있는 경우에는 예약을 별도로 하고 가야 한다고 하는데 그 누구도 정확하게 설명해 주는 사람이 없었다. 그래서 언젠간 알아보고 가야지 가야지 하다 놓쳐버리고 말았다.

동아시아 문화관도 깊게 보지 않아서 후회되는 곳이다. 물론 앞서 설명했듯이 문화재 자체가 많지는 않지만 나중에 좀 더 심도 있게 봐야지 하고 빠르게 훑고 지나간 곳이었는데 이곳도 찬찬히 봤었다면 나름 재미있는 곳이었을 듯하다.

겨울궁전 1층에 전시된 중앙아시아와 시베리아 유물을 다 보지 못했다. 그리고 다게스탄과 카브카즈의 유물도 찾지 못했다. 물론 그곳을 딱 목적으로 정하고 박물관 직원에게 물어봤다면 잘 설명해 주었겠지만 갈 때마다 시간적 여유가 있을 것이라 생각하고 찾아갈 생각을 안 했다. 만약 역사적 유물을 좋아한다면 시베리아 유물, 중앙아시아 유물, 카프카즈 유물 쪽은 에르미타지가 세계 다른 박물관에 비해 월등히 좋은 유물을 보유하기 때문에 추천한다.

시내에서 보라색 라인 지하철을 타고 한참을 가면 '스타라야 제레브냐'라는 역이 있다. 그 옆에 에르미타지 수장고 겸 복원센터가 있다. 한국에서도 국립현대미술관이 청주에 전시형 수장고를 운영 중인데 이곳이 그런 곳이다. 에르미타지 카드로 방문할 수 있는 공간이기도 하다. 하지만 나의 게으름으로 이곳 또한 가지 못했다. 하다못해 이곳은 내가 사는 곳과 가까워 버스로 15분 정도면 갈 수 있었던 곳이었는데도 말이다.

러시아에서 밀어주는 대표적인 도자기 브랜드가 있는데 '황실자기공장'으로 번역되는 '임페라토르스키 파르포르니 자보드'이며 보통 IFZ로 줄여서 쓴다. 이곳은 엘리자베타 여제가 황실에 납품할 도자기를 만드는 공장을 세운 것에서 역사가 시작되고 지금도 상트페테르부르크 시내에 공장을 운영하고 있다. 그 공장에 에르미타지에서 관리하는 도자기 박물관이 있는데 박물관 자체도 니콜라이 1세의 명으로 세워질 정도로 유서가 있는 박물관이다.

도자기만 전문적으로 전시하는 곳이라 사실 관심이 크지 않았다. 아마 에르미타지 전 전시관을 다 둘러보고 더 이상 갈 곳이 없다 느낄 때 방문했을 것이다. 박물관 인근에 공장에서 운영하는 일종의 도자기 아울렛이 있는데 이곳은 전문가만 알 수 있는 미미한 하자가 있어서 정상가에 판매 못 하는 제품을 할인가에 살 수 있다. 그 아울렛은 가본 적 있지만 박물관 관람은 그때도 갈 생각을 안 했었다.

카잔에 있는 분원도 못 가본 곳이다. 카잔은 모스크바에서 서쪽으로 800킬로미터 정도 떨어진 도시다. 옛날에는 몽골 제국의 후예인 카잔 칸국의 수도였던 곳으로 슬라브인 도시인 모스크바와 분위기와 다른 매력이 있는 도시라 다녀온 사람들은 다 추천한다.

카잔의 대표 관광지인 카잔 크레믈린에 에르미타지의 분원이 있다. 하지만 페테르부르크에서 가려면 비행기를 타고 가야 하는 먼 곳이라 쉽게 갈 수 있는 곳이 아니었기 때문에 이곳도 카드로 방문하지 못한 곳 중 하나였다.

시베리아 중간에 있는 옴스크라는 도시에 있는 분원은 생긴 지 얼마 안 된 곳이다. '에르미타지-시베리아 센터'라고 불리는 이곳은 2019년 개장했는데 역시나 정보도 없고 옴스크라는 도시가 있는지도 몰랐던 나여서 가야겠다는 생각이 들지도 못했다. 회사 근무 당시 옴스크 출신 동료에 의하면 이탈리아

나폴리 피자 협회에서 인증받은 마르게리타 피자를 맛볼 수 있는 러시아에서 유일한 식당이 옴스크에 있다고 한다.

언젠가 평화가 찾아오고 러시아에 가는 방법이 쉬워진다면 에르미타지에서 가보지 못한 곳을 목적으로 크게 한탕 하러 가야겠다.

말레비치의 '회색과 적색의 절대주의 구성'을 사용한 다기 세트, 일랴 차쉬닉 채색, 1923~1924년, 도자기, 국립 도자기 공장(현 IFZ).

맺는 말

서유럽의 신선한 바람을 모아둔 곳

지금은 클럽에 가입할 때 얼마인지 모르지만 내가 에르미타지의 친구들 클럽에 가입하고 돈을 냈다고 이야기하면 주변에서는 '어휴, 뭐 그렇게까지 돈을 내?' 하는 사람이 종종 있었다. 하지만 나는 그 돈이 아깝지 않았다. 순수하게 경제적인 면만 봐도 이미 입장한 횟수로 100달러 값을 다 하지 않았나 싶다.

상트페테르부르크에 장기간 거주하는 사람이라면 한 번쯤 해볼 만한 것이, 러시아의 긴 겨울은 사람을 집안에서 웅크리고 있게만 만드는데 그래도 이런 카드 덕분에 나를 밖으로 끌어내는 효과도 있고 훗날 '나 에르미타지 박물관 후원회 회원이었어'라는 멋있는 타이틀도 가질 수 있었다. 더불어 거부들만 가능하다고 생각하는 메세나 활동도 한 거 같은 뿌듯함을 느끼게 해주었다.

박물관 전체 예산에 비하면 100달러가 미미한 수준이겠지만 내가 낸 돈으로 푸생 그림의 액자가 보수되고 둔황의 벽화를 방부 처리 할 수 있고 깨진 베네치아의 유리잔이 복구될 수 있다고 생각하면 인류의 보물 보존에 나도 동참

한 기분이다. 그래서 있는 동안 카드를 참 쏠쏠하게 잘 사용했다고 생각하면서도 아직 가지 못한 곳들이 눈에 밟힌다.

왜 나는 더 부지런하지 못했나 자책하기도 한다. 하지만 나 때문에 페테르부르크에 거주하는 한국인 중에 에르미타지 친구들 클럽에 가입하고 카드를 받은 사람이 몇몇 있기 때문에 박물관 측에는 도움이 조금이라도 됐을 것이다.

우리가 어떤 서양 미술사 책을 펼치든 거기서 언급된 작가의 작품은 여기 에르미타지에서 만날 수 있을 것이라 장담한다. 유명한 대가들의 그림을 마주하고 수백, 수천 년 전 유물을 감상하는 것은 5년간 러시아 생활 중 가장 즐거웠던 시간이다. 비록 러시아에서 정작 러시아 화가들의 작품은 그만큼 자주 만나지 못했으나 우리 인간이 쌓아 올린 위대한 아름다움의 역사를 수시로 둘러볼 수 있었다는 것은 큰 행운이기도 했다. 이 책에서 언급한 작가의 수와 작품은 전체 전시작 중 정말 소수다. 그러기에 러시아에 갈 기회가 생긴다면 꼭 방문해 보라고 하고 싶다.

언젠가 술자리에서 누군가 '나는 박물관이나 미술관 같은 데 가도 하나도

모르겠고 왜 가는지도 모르겠다. 그냥 그 시간에 골프 필드 나가는 게 좋다'라고 했다. 나는 왜 박물관 다니는 걸 좋아하지? 스스로에게 물어보는 계기가 되었다.

선사시대 여신상이나 암벽화를 보면 알 수 있듯이 인간은 종교적 이유이든 단순히 심심풀이 행위든 기억을 남기는 일이든 아름다움을 추구하는 것은 인류의 출현과 같이 시작된 인간의 본성이다. 인간 사회가 발전하면서 미의 기준은 항상 변화했지만 인간이 아름다움을 추구하는 것을 멈춘 적은 없다. 그렇다면 박물관 또는 미술관이라는 장소는 인류가 추구해온 아주 중요한 가치의 역사를 전시해 둔 공간이다. 우리가 우리 스스로에 대해 더 잘 알기 위해 박물관은 정말 최적의 공간인 것이다. 시각 자료도 많고 연대별로, 분야별로, 지역별로 정리도 잘 되어 있으며 설명도 충분하다.

즉 나는 인간을 더 잘 알기 위해 박물관이라는 공간을 선택했구나, 라고 자답하였다. 그렇게 박물관 덕후가 되었고 러시아에서 시간은 정말 성공적인 덕질을 할 수 있게 해주었다. 그리고 일종의 결과 보고서로 이런 책을 낼 수 있

음에도 기쁘다.

　이 도시에는 에르미타지 말고 다른 미술관들이 많이 있는데 이미 내용 중에 언급한 러시아 박물관Russian Museum은 러시아 작가 그림 위주로 전시되어 있으니 시간이 된다면 추천하는 곳이다. 레핀의 '볼가강의 배 끄는 인부들', 아이바조프스키의 바다 풍경화, 쉬쉬킨의 숲 풍경화, 세로프의 '이다 루빈슈타인의 초상화' 같은 작품을 만날 수 있다. 본관은 전통적인 스타일의 그림이 전시되어 있고 베누아관은 20세기 아방가르드 작품에서 소련 시대 작품들이 있다. 표가 나뉘어 있으니 관심이 더 큰 쪽으로 가면 되지만 여건이 된다면 두 곳 다 가길 추천한다.

　만약 현대 러시아 작가들의 작품을 보고 싶다면 바실리섬에 위치한 '에라르타 미술관Erarta Museum'도 추천한다. 단 이곳은 교통편이 어정쩡하기 때문에 택시를 타고 다녀오는 게 낫다. 건물 가운데 계단을 기준으로 세로로 나누어 절반은 상설 전시를 위한 곳이고 나머지 절반은 특별전을 위한 곳이다. 그래서 층을 돌면서 보면 상설—특별 전시를 왔다갔다 하면서 보기 때문에 혼란스

러울 수 있다.

 혹시 겨울궁전과 같은 화려한 궁전을 더 보고 싶다면 도시 근교에 위치한 황제의 여름궁전인 페테르호프와 예카테리나 여제가 건설한 차르스코에 셀로가 좋겠다. 단 여름궁전은 이름에서 이미 보듯 여름에 가야 볼거리가 많다. 두 궁전 모두 베르사이유와 같이 정원이 상당히 넓기 때문에 많이 걸을 준비를 해야 한다.

 상트페테르부르크를 서방을 향해 열린 창이라고 부른다면, 그 창을 넘어 들어온 서유럽의 신선한 바람을 모아둔 곳이 에르미타지라고 생각한다. 지금은 전쟁으로 닫혀버린 그 창이 훗날 예전처럼 훤히 열려 전 세계 문화의 바람이 사통팔달로 흐르는 땅이 되길 기원한다.

—2024년 5월,

장미꽃이 흐드러지게 핀 충북 괴산에서

나의 첫 에르피타지 탐험기

초판 1쇄 인쇄 · 2024년 8월 19일
초판 1쇄 발행 · 2024년 8월 26일

지은이 · 곽수빈
펴낸이 · 천정한
펴낸곳 · 도서출판 정한책방

출판등록 · 2019년 4월 10일 제446-251002019000036호.
주소 · 충북 괴산군 청천면 청천10길 4
전화 · 070-7724-4005
팩스 · 02-6971-8784
블로그 · http://blog.naver.com/junghanbooks
이메일 · junghanbooks@naver.com

ISBN 979-11-87685-84-5 (03600)

• 책값은 뒤표지에 적혀 있습니다.
• 잘못 만든 책은 구입하신 서점에서 바꾸어 드립니다.
• 이 책의 일부 또는 전부를 재사용하려면 반드시 저작권자 및 도서출판 정한책방의 동의를 얻어야 합니다.